유몽영(幽夢影)

著者 張　潮
編譯 金載俸

自敍

 내가 『유몽영』을 알게 된 것은 지난 2001년 정민 교수가 옮겨 쓴 『내가 사랑하는 삶』이란 책을 접하면서부터이다. 정민 교수에 의하면 유몽영의 존재는 임어당(林語堂, 1895~1976)에 의해 그 저자가 청대의 장조(張潮, 1650~1703)로 밝혀졌으며, 영문으로도 번역된 청언소품집(淸言小品集)이다.

 유몽영(幽夢影)이라는 책의 제목에서 알 수 있듯이 삶이란 다만 잡히지 않는 꿈의 그림자를 쫓는 일이다. 꿈을 잡을 수 있는가? 그림자를 잡을 수 있을까? 그와 마찬가지로 내가 하는 서사(書寫)의 행위 역시 잡힐 듯 잡히지 않는 꿈의 그림자를 따르는 일일 뿐이다. 그러나 그 꿈이 인생의 그윽한 깊이를 더하고, 그림자가 삶에 여백을 만들어 준다면, 나의 예술 행위 또한 삶이 다하는 그 날까지 지속의 당위성을 갖지 않겠는가!

 지금의 관점에서 볼 때, 유몽영이 지닌 내용상의 한계는 장조가 처한 시대적 관점과는 상이하다. 다만 그의 문체가 지닌 소박하고 신선한 아취(雅趣)는 생활이 곧 예술이요, 삶의 기쁜 향연임을 알게 하기에 충분하다. 이는 곧 문필가의 아포리즘(Aphorism)이자 에피그램(Epigram)이라 하겠다. 이에 나는 유몽영 219개 항목 전체를 우리말로 재해석하여 하나의 연폭(連幅) 작품으로 써보고 싶다는 생각이 들었다. 각각의 항목은 30cm에서 넓게는 1m 정도 소요되었으며 219개 항

목 전체를 하나의 롤紙에 작업하다 보니 보관과 이동의 난해함으로 인하여 세뭉치로 정하여 서체의 구애없이 분권(分卷)할 수밖에 없었다.

서책의 구성은 매 항목마다 4자의 '소제목'을 붙여 목차로 삼았으며 '번역문'과 '원문' 그리고 임어당의 '영역'(英譯: 林譯으로 표기) 순서로 싣고 마지막에 개인적 단상을 밝힌 췌언(贅言: 군더더기 말)을 더하였다. 원문의 차서(次序)를 바꾸지 않는 범주 내에서 3개의 테마로 나누어 구성된 횡폭 형식 작품의 첫 번째 테마는 「벗과 믿음(友與信)」으로 서체는 주로 초서(草書)가 많이 쓰였고, 두 번째는 「삶과 바람(生與望)」으로 금문(金文)이 많이 쓰였으며, 세 번째는 「달과 사랑(月與愛)」으로 정하여 작업하였다.

지나고 보니 단순하고 무식한 생각으로 접근한 이 작업이 이후 내 서예 인생에 어떤 흔적을 남길지 알 수는 없으나 그 역시 한순간의 꿈의 그림자를 따르는 행위임을 알기에 결과에 연연하지 않겠다. 본 작업이 슬라이드와 서책을 통해 일부 제작되기는 하였으나 200여 미터의 연폭을 모두 보여주지 못한 아쉬움에 대하여는 이 자리를 빌어 강호제현의 넓은 양해를 구하는 바이다.

壬寅年 10月 文來書樓에서 김재봉 識

3

推薦辭 洪愚基

以村 金載俸 仁兄이 이번에 飜譯하고 書寫하여 간행하는 『幽夢影』은 淸初에 張潮가 30歲부터 45歲까지 警句 箴言 등을 생각나는 대로 써놓은 淸言小品集이다. 한국에선 아직 잘 알려져 있지 않았으나, 중국에선 林語堂에 의해 소개되고 英譯本까지 간행되었으므로 지금은 『菜根譚』과 쌍벽을 이룰 만큼 사랑받고 있다.

張潮(1650—1703?)는, 字가 山來이고 號는 心齋이며 歙縣[1] 사람이다. 어려서부터 영리하고 출중했으며 經史와 諸子百家에 널리 통달하였으나 불행하게도 연거푸 시험에 떨어졌다. 재물을 주고 翰林孔目이되었으나 이후 관직을 그만두고 杜門不出하면서 저술에 전념한다. 康熙 中後期에 그는 著作等身[2]으로 四海에 알려졌다. 비록 貴州·雲南·廣東·四川과 같이 외진 곳에서도 모두가 강남에 心齋居士가 있음을 알았다. 저술로는 『心齋聊復集』 『花影詞』 『筆歌』 『幽夢影』을 비롯하여 『檀几叢書』 50권, 『昭代叢書』 150권, 『虞初新志』 20권이 있다. 장조는 50세가 되는 강희 38년(1699)에 誣陷[3]을 받아 감옥에 갇혔는데 이때의 충격으로 완전히 붓을 꺾었다고 한다. 1703년쯤 세상을 떠났다고 하지만 1709년쯤으로 기록된 곳도 있어 확실치 않다.

幽夢影이란 제목부터 미묘하다. '幽' '夢' '影' 모두가 숨고 어렴풋하며 환상적이어서 손에 잡힐 듯 잡히지 않는다. 幽는 僻地에 숨어 사는

1) 지금의 安徽省 黃山市 歙縣이다.
2) 著作等身: 저작물을 쌓아놓으면 사람의 키 만큼 된다고 하여 붙여진 이름이다.
3) 誣陷: 없는 사실을 거짓으로 꾸며 남을 함정에 빠뜨림

隱者를 뜻하고, 夢은 꿈이나 空想 幻想을 의미하며, 影 역시 형상을 따라 움직이는 그림자일 뿐이다. 이런 글자를 모아 제목으로 정했으니 굳이 해석하자면 '隱者의 꿈과 그림자' 정도다. 어찌 생각하면 사람은 隱者처럼 살아가는 고독한 존재요, 진정한 은자는 산간벽지에 숨어 살기보다 도심 속에 숨어 사는 사람이다. 교류하는 사람이 수천이라도 내 마음을 얼마나 알까? 장조 역시 어렸을 적엔 집이 부유하여 손님이 늘 북적였고 장조는 그게 좋아 그 사람들과 밤새도록 시문을 짓고 얘기하는 것을 즐기지 않았던가? 심지어 가난한 사람들에게 노자까지 주어 보냈는데 30세 이후로 두문불출하며 저술에 전념했고 50세에는 모함을 받지 않았던가? 이렇게 은자처럼 살다보면 꿈꾸듯 잠시 나타났다 거품처럼 사라지는 悲歡도 있고, 그림자처럼 스치고 지나가는 想念들도 있으리니, 장조는 이를 짤막한 箴言 형태로 기록한 것이다. 그는 이렇게 우리 주변에 있는 그다지 다를 바 없는 자연과 일상을 자세히 관찰하고, 다시 돌이켜 자신을 돌아본 뒤, 깨달아 느낀 것이 있으면, 가치 있고 아름다운 글로 기록하였다.

　宋代 이후에는 詩詞賦 이외에 隨筆雜記 淸言小品[4]과 같은 글이 유행했다. 이런 글들을 보면, 어떤 것은 자신의 主張을 기술하기도 했고, 한때의 느낌을 眞率하게 표현하기도 했으며, 그냥 보고 들은 것을 기

4) 淸言은 文學體裁를 칭하는 것으로 淸言小品이라고도 한다. 晚明淸初 백여년간 유행한 것으로 格言式 隨筆式의 文學이다.

록한 것도 있는데, 대체로 간결한 格言 警句 語錄형식을 취하고 있다. 明末淸初에는 이런 형식의 저작물이 특히 많았으니 張潮의 『幽夢影』을 비롯하여 屠隆의 『婆羅館淸言』, 陳繼儒의 『小窗幽記』, 呂坤의 『呻吟語』, 洪應明의 『菜根譚』 등이 그것이다.

　여기에 실린 서예작품은 70m의 백색 롤 3권에 쓴 219점의 작품과 20m의 황색 롤 2권에 金文과 草書로 쓴 작품 그리고 전시를 하려고 준비한 40여점의 작품 중에서 발췌한 것이다. 모든 작품을 롤 하나에 순서대로 넣었고 모든 것을 쓰는 대로 작품화하였으나 하나하나의 작품을 자세히 들여다보면, 즉흥적으로 써나간 것이라기보다 상당한 고민을 거친 뒤에 지면에 옮긴 것이다. 대부분의 작가는 롤에 작품을 하더라도 맘에 들지 않으면 잘라서 붙이는데 펼쳐놓은 롤을 자세히 보았지만 그런 흔적이 없다. 이는 문장을 잘 알지 못하고선 할 수 없는 일이요, 어느 서체든 자유롭게 구사할 수 있는 내공을 갖추어야 하고, 금문과 초서에 해박하지 않고서는 가능한 일이 아니다. 그가 평소에 얼마나 지독하게 공부하고 있는가를 짐작할 수 있다.

　『유몽영』엔 좋은 내용들이 너무도 많지만 긴 문장에서 몇 글자를 발췌하여 그림처럼 작품화하는 이촌의 솜씨는 書家는 물론이고 漢文에 약한 學書者들에게 유익한 참고자료가 될 것이다. 더구나 금문이나 초서는 상당한 실력을 갖춘 서가도 이해하기 어려운 까닭에 해서나 행서 정도로 어떠한 글자를 본문에 썼는지 밝혀주는데, 이번에 이촌이 선보인 작품형식은 그 기존의 틀을 완전히 깨버렸다. 작가들이 피하는 금문이나 초서가 오히려 협서에 등장한다. 이 역시 서가들의 기억 속에 오래도록 남을 특기할 만한 작품형식이 될 것이다.

이전에 출간했던 도덕경과 채근담에서 볼 수 있듯, 이촌의 치밀함은 이미 정평이 나 있다. 그는 몇 권의 책을 대조하여 글자 하나하나 오탈자를 밝히고 꼼꼼하게 살펴 가면서 번역을 한다. 이촌이 단락 끝에 달아놓은 贅言은 군더더기가 아니라 그야말로 白眉다. 췌언은 본문이 길어 지루할 수 있는 내용을 콕 집어 간명하게 설명하고, 이해하기 어려운 부분을 알기 쉽게 해설하고 있으니 이 췌언이 있음으로써『유몽영』이 더 친근하게 다가온다.

 각 항목마다 4글자로 소제목을 달아 차례를 만든 것도 다른 책과 구별되는 특징이다.『유몽영』은 그때그때 생각나는 대로 淸言을 기록한 것이니 책을 편집하고 번역하는 사람마다 각각 다른 형식의 소제목을 붙이기도 하였다. 한글로 길게 소제목을 붙이기도 그렇고 한문이라도 길고 짧아지는 것이 거슬려 각 항목 중 주제를 엄선하여 핵심적인 내용을 네 자로 함축한 것 같다. 219개의 항목을 정리하려니 이 또한 쉽지 않은 작업이었을 것이다.

 이번『유몽영』이라는 책자를 둘러보면 以村 金載俸 仁兄의 각고의 노력이 보이고 도판을 살펴보면 그의 서사역량이 상당한 수준에 이르렀음을 같은 서가로서 인정하지 않을 수 없다. 성공적인 전시와 큰 성취를 거듭 축하드리며 무엇보다 건강하시기를 축원하면서, 두서없고 분에 넘치는 글 이만 줄입니다.

　　　　　　　임인년 중추에 근사재에서 도곡 홍우기 삼가

題辭 王暉

『禮記 樂記』에 이르기를, "화순(和順)한 것이 속에 쌓이면, 아름다운 심정이 밖으로 피어 난다"고 했다. 평범한 사람들의 언어는 모두 아름다운 심정이 안에서 밖으로 피어나는 것이며, 속에 쌓여있는 것에서 근본하지 않은 것이 없다. 적당히 그 사람들과 함께한 것을 본받는 것일 뿐이다. 그렇기 때문에 그 성품이 어진 사람은, 그 언어가 고우며, 그 성품이 밝은 사람은 그 언어가 상쾌하며, 그 성품이 고상한 사람은 그 언어가 시원시원하며, 그 성품이 활달한 사람은 그 언어가 넓게 트였으며, 그 성품이 기이한 사람은 그 언어를 새로이 만들며, 그 성품이 운치있는 사람은 그 언어에 정이 많다고 생각하게 된다.

장자(張子)가 말하기를 "학문과 식견이 넓은 벗을 대하면, 진귀한 책을 읽는 것과 같고, 고상하고 바른 시가(詩歌)를 아는 벗을 대하면, 이름난 사람의 시를 읽는 것과 같고, 삼가하고 경계할 줄 아는 벗을 대하면, 성인(聖人)이나 현인(賢人)들의 경전을 읽는 것과 같고, 재치가 있고 말이 재담스러운 벗을 대하면, 기이한 소설을 읽는 것과 같다"고 했는데, 바로 이것을 뜻한 것이다. 저곳에는 옛날부터 후세에 전할 만한 말을 남긴 사람들이 있다. 그 사람들이 지금까지 전해져 내려오는 것은 어찌 쓸데없는 그 말만 전해졌겠는가? 그 사람까지도 전해지는 것이다.

지금 문집 속에 있는 언어를 열거하면, 상쾌한 것이 병주(并州)에서 나오는 칼로 끊는 것 같은 것이 있으며, 시원시원하기는 말릉(末陵) 땅의 애가(哀家)에 있었다고 하는 대단히 맛이 좋은 배의 맛과 같은 것이 있으며, 아주 고아하기는 천상에 올리는 음악과 같은 것이 있고, 넓기

가 빈 골짜기에 울려 퍼지는 메아리와 같은 것이 있다. 새롭게 창안되는 것은 새 비단이 기계에서 나오는 것과 같고, 정이 많은 것은 아지랑이가 아른거리는 상태나 간드러진 소리와 같다. 현인(賢人)이 되는 것도 좋을 것이며, 철인(哲人)이 되는 것도 좋을 것이며, 달인(達人)이나 기인(奇人)이 되는 것도 좋을 것이며, 고상한 사람이나 운치 있는 사람이 되는 것도 또한 좋지 않은 것이 없다.

비유하건대 신선이 산다는 영주(瀛州)의 나무는, 낮에만 볼 수가 있는데, 잎새 하나가 백 개의 그림자를 드리우고 있다고 한다. 장자(張子)는 한 사람인데 여러 가지의 기묘한 것을 겸하고 있으니, 그 신선이 산다는 영주나무의 그림자와 거의 같은 것인저. 그렇다면 날마다, 이 한 편을 손에 펴들고, 장자(張子)와 함께 대면하여 그와 나의 회포를 다하지 아니할 것인가? 또 어찌 꿈속에서 서로 찾아 헤매는데 이르러, 길을 알지 못하고 중도에서 돌아오기를 기다리겠는가!

왕탁(王晫)이 단록(丹麓)에서 제사(題辭)를 쓰다.[5]

5) 記曰和順積于中 英華發于外 凡人之言 皆英華之發于外者也 而無不本乎中之所積 適與其人肖焉 是故 其人賢者其言雅 其人哲者 其言快 其人高者 其言爽 其人達者 其言曠 其人奇者 其言創 其人韻者 其言多情而可思 張子所云 對淵博友 如讀異書 對風雅友 如讀名人詩文 對謹飭友 如讀聖賢經傳 對滑稽友 如閱傳奇小說 正此意也 彼在昔立言之人 至今傳者 豈徒傳其言哉 傳其人而已矣 今擧集中之言 有快若并州之剪 有爽若哀家之梨 有雅若鈞天之奏 有曠若空谷之音 創者則如新錦出機 多情則如遊絲裊樹 以爲賢人可也 以爲哲人可也 以爲達人奇人可也 以爲高人韻人亦無不可也 譬之瀛州之木 日中視之 一葉百影 張子以一人而兼衆妙 其殆瀛木之影歟 然則日手此一編 不啻與張子晤對罄彼我之懷 又奚俟夢中相尋以致迷 不知路 中道而返哉〈王晫 丹麓〉

題辭　50×260cm

目次

제1부 벗과 믿음(友與信)

제2부 삶과 바람(生與望)

제3부 달과 사랑(月與愛)

17

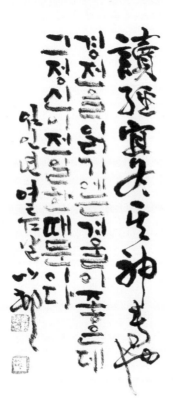

神專 50×20cm

[1] 神專致別(전일한 정신과 남다른 운치)

경서(經書)를 읽기에는 겨울이 알맞은데 그 정신을 한 곳에 집중할 수 있기 때문이다. 사서(史書)를 읽기에는 여름이 알맞은데 그 낮의 길이가 길기 때문이다. 제자백가(諸子百家)를 읽기에는 가을이 알맞은데 그 남다른 운치가 있기 때문이다. 문집(文集)을 읽기에는 봄이 알맞은데 그 사물의 기운이 화창하기 때문이다.

[原典] 讀經宜冬 其神專也 讀史宜夏 其時久也 讀諸子宜秋 其致別也 讀諸集宜春 其機暢也

[林譯] Winter is good for reading the classics, for one's mind is more collected. Summer is good for reading history, for one has plenty of time. The autumn is good for reading the ancient philosophers, because of the great diversity of thought and ideas. Finally, spring is suitable for reading literary works, for in spring one's spirit expands.

[贅言] 경서(經書)란 사서(四書)와 오경(五經)을 말하여 이는 한가한 겨울철에 정신을 집중하여 읽어야 깊은 뜻을 이해할 수 있다. 사서(史書)란 역사를 다룬 서적으로 여름철 긴 낮의 시간을 이용하여 읽어야 역사적 맥락을 이해할 수 있음이다. 제자백가(諸子百家)는 사상가를 다룬 사상서로 변화가 다변한 가을철에 읽어야 제격이다. 반면 문인들이 남긴 문집(文集)은 생명이 움트는 봄철에 읽어야 새로운 기운을 느낄 수 있다.

[2] 與友共讀(벗과 함께 하는 독서)

성경현전(聖經賢傳)은 홀로 앉아 읽어야 좋고, 사기통감(史記通鑑)은 벗과 더불어 읽어야 좋다.

[原典] 經傳宜獨坐讀
史鑑宜與友共讀

[林譯] The classics should be read by oneself while alone (for reflection). History should be read together with friends (for discussion of opinions).

[贅言] 성현(聖賢)이 남긴 말씀은 깊이 음미해야 하므로 홀로 사색하

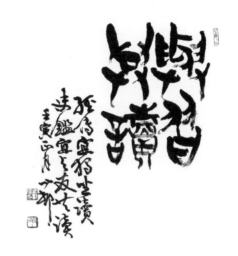

與友共讀 50×50cm

며 읽어야 하고, 사기나 통감과 같은 역사 서적은 역사적 주인공들이 겪은 인생사를 벗과 더불어 교감(交感)하며 읽어야 한다.

[3] 無惡仙佛(악이 없는 신선과 부처)

착함도 없고 악함도 없는 것은 성인(聖人)이요, 착함이 많고 악함이 적은 것은 현인(賢人)이요, 착함이 적고 악함이 많은 것은 용인(庸人)이요, 악함만 있고 착함이 없는 것은 소인(小人)이요, 착함만 있고 악함이 없는 것은 선인(仙人)이나 부처[佛陀]이다.

[原典] 無善無惡是聖人 善多惡少是賢者 善少惡多是庸人 有惡無善是小人 有善無惡是仙佛

[林譯] Those beyond good and evil are sages. Those who have more good than bad in them are distinguished persons. Common men have more evil than good, and the scum and riffraff of society have no good

at all. Fairies and Buddha have only good and no evil.

[贅言] 남인도의 첸나이(Chennai) 주립박물관에는 토끼의 본생 이야기를 담은 조각품이 있다. 그 내용은 먼 옛날 전생에 토끼로 태어난 부처가 자신의 몸을 희생하여 선인(仙人)에게 보시하자 이를 본 제석천(帝釋天)이 달 속에 토끼의 모습을 그려 넣어 토끼를 기리게 되었다는 것이다. 우리가 알고 있는 방아 찧는 달토끼는 그렇게 탄생되었다. 선불합종(仙佛合宗)'이란 선과 불이 같은 가르침을 추구한다는 의미이다. 부처는 공(空)을 이야기하고, 仙人은 허(虛)를 이야기하지만 空卽是色이요 色卽是空이라. 유선무악(有善無惡)의 본질 또한 서로 다르지 않다.

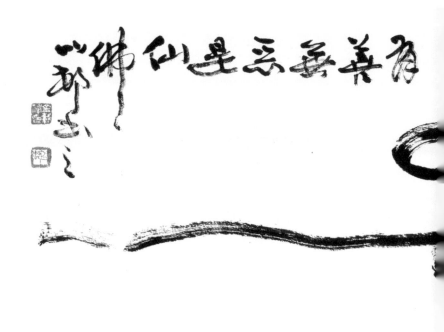

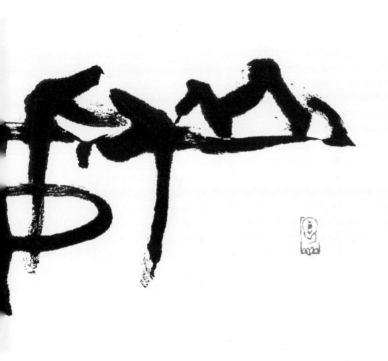

仙·佛 23×73cm

天下有一人知己 50×125cm

24

[4] 一人知己(나를 알아주는 단 한 사람)

　천하에 단 한 사람이라도 자신을 알아주는 이가 있다면, 한스럽지 않다고 말할 수 있다. 사람만이 그러한 것이 아니다. 만물도 또한 그와 같은 것이 있다. 국화는 도연명(陶淵明: 陶潛)으로 자신을 알아주는 벗을 삼았고,[6] 매화는 화정(和靖: 林逋)으로 자신을 알아주는 벗을 삼았으며,[7] 대나무는 자유(子猷: 王徽之)로 자신을 알아주는 벗을 삼았고,[8] 연은 염계(濂溪: 周敦頤)로 자신을 알아주는 벗을 삼았으며,[9] 복숭아는

6) 도연명(陶淵明)의 〈飮酒〉시에 "동쪽 울타리 아래 국화꽃 따다가 유연히 남산을 바라보네(采菊東籬下 悠然見南山)."라는 구절이 있다.

7) 송(宋)대의 심괄(沈括)이 쓴 『夢溪筆談』「卷十·人事二」에 등장하는 고사로 매화와 학을 사랑한 임포가 매화를 아내로 삼고 학을 자식으로 삼았다(梅爲妻 以鶴爲子)고 하였다. 이는 은일(隱逸)과 염담(恬澹)한 생활인의 모습을 보여주는 말이다.

8) 왕세정(王世貞)이 산정한 『世說新語補』4에 "왕자유(王子猷)가 한번은 외출해 오중(吳中)을 지나가다가 한 사대부의 집에 최고로 좋은 대나무가 있는 것을 보았다. 주인은 왕자유가 틀림없이 찾아오리라는 것을 이미 알고서 물 뿌리고 비질하고 음식을 차려놓은 뒤에 대청에 앉아서 기다렸다. 왕자유는 견여(肩輿)를 타고 곧바로 대나무 아래로 가더니 한참 동안 휘파람을 불었다. 주인은 이미 실망했지만 그래도 돌아갈 때는 당연히 인사라도 하기를 바랐다. 그러나 왕자유가 결국 그냥 문을 나가려고 하자, 주인은 결국 참지 못하고 시종에게 명하여 문을 닫아 왕자유를 나가지 못하게 하라고 했다. 왕자유는 오히려 이 때문에 주인이 마음에 들어 그대로 눌러앉아 실컷 즐기고 나서 돌아갔다(王子猷嘗行過吳中 見一士大夫家 極有好竹 主已知子猷當往 乃洒掃施設 在聽事坐相待 王肩輿徑造竹下 諷嘯良久 主已失望 猶冀還當通 遂直欲出門 主人大不堪 便令左右閉門不聽出 王更以此賞主人 乃留坐 盡歡而去)."

9) 주무숙(周茂叔)은 「愛蓮說」에서 "연꽃 향기가 멀수록 더욱 맑은 것은 군자의 아름다운 덕의 이름이 갈수록 멀리 들리는 것과 같고, 연꽃이 우뚝 높이 솟아 맑고 깨끗하게 서 있는 것은 평생을 결백하게 우뚝 홀로 서서 중정(中正)한 길을 걸어가는 군자의 고상한 정신을 닮았고, 물 가운데 핀 연꽃이라 멀찍이 서서 바라볼 수 있을 뿐 가까이서 매만지며 즐길 수 없는 것은 우러러 바라볼 수는 있어도 어딘지 함부로 할 수 없는 군자의 위엄을 닮았다. 이래서 나는 오직 연꽃을 사랑하는 것이다(余獨愛蓮之出淤泥而不染 濯淸漣而不妖 中通外直不蔓不枝 香遠益淸 亭亭淨植 可遠觀而不可褻翫焉)."라고 하였다.

피진인(避秦人: 桃花村)으로 자신을 알아주는 벗을 삼았고,[10] 살구는 동봉(董奉: 杏林)으로 자신을 알아주는 벗을 삼았으며,[11] 돌은 미전(米顚: 米黻)으로 자신을 알아주는 벗을 삼았고,[12] 여지는 태진(太眞: 楊貴妃)으로 자신을 알아주는 벗을 삼았으며,[13] 차는 노동(盧仝: 玉泉子)과 육우(陸雨: 鴻漸)로 자신을 알아주는 벗을 삼았고,[14] 향초는 영균(靈均: 屈原)으로 자신을 알아주는 벗을 삼았으며,[15] 순채 농어는 계응(季鷹: 張翰)으로 자신을 알아주는 벗을 삼았고,[16] 파초는 회소(懷素: 錢藏眞

10) 피진인(避秦人)이란 진(秦)나라의 난을 피하여 도화촌에 은거한 진나라 사람들을 의미한다. 도연명(陶■明)의 〈桃花源記〉에 "自云先世避秦時亂 率妻子邑人來此絶境 不復出焉 遂與外人間隔 問今是何世 乃不知有漢"이라 하였다.

11) 갈홍(葛洪)이 지은 『神仙傳 董奉篇』에 "동봉이 개업하자 의원은 환자들로 문전성시를 이루었다. 그 까닭은 치료비 대신 완치 후에 자기 집 주위에 살구나무를 심게 했기 때문이다. 중병인은 다섯 그루, 경미인은 한 그루를 심게 했다. 몇 년 후 그의 집 둘레에는 수십만 그루의 살구나무 숲이 조성되었는데 사람들은 그 살구나무 숲을 동선행림(董仙杏林)이라 불렀다."

12) 미불(米芾)이 무위주(無爲州) 감군(監軍)으로 있을 때 영내에 기이하게 생긴 거석이 하나 있었는데, 바위를 본 미불이 좋아서 큰 소리로 "이 바위는 내게 절을 받을 만하다"고 말한 뒤, 의관을 제대로 갖추고 손에 홀을 들고 허리를 굽혀 절을 하면서 "형님!"이라고 높여 불렀다(無爲州治有巨石 狀奇丑 芾見大喜曰 此足以當吾拜 具衣冠拜之 呼之爲兄).는 '米顚拜石'은 미불의 병적인 괴석벽(怪石癖)을 두고 하는 말이다. 『宋書傳記』

13) 양귀비의 본명은 양옥환(楊玉環)으로 도가에 처음 입문하였을 때 얻은 이름이 태진(太眞)이었다. 그녀가 남방(南方) 특산의 여지(荔枝)라는 과일을 좋아하자, 그 뜻에 영합하려는 지방관들이 급마(急馬)로, 신선한 과일을 진상하였다는 일화는 유명하다.

14) 노동(盧仝)은 당나라 때 사람으로 차(茶)의 품평(品評)을 잘했으며 다가(茶歌)로 유명하다. 육우(陸羽) 역시 당나라 사람으로 다경(茶經) 3권 등을 저술하였으며, 중국의 차 문화에 크게 기여하였다.

15) 굴원(屈原)의 자는 영균(靈均)으로 『楚辭: 離騷』라는 불후의 명작을 남겼다. 굴원의 시 속에는 향초(香草)를 사용하여 자신의 고아(高雅)하고 청렴결백한 성격과 충정(忠貞)을 읊은 내용이 담겨 있다. 예컨대 "선량한 새들과 향초들은 변함없이 충성과 지조를 지키는 부류의 사람들로 비유되고, 악취 나는 더러운 짐승들은 남을 항상 헐뜯으며 달콤한 말로 아첨하는 부류의 사람들을 비유(善鳥香草以配忠貞 惡禽臭物以此 讒佞)"하여 시흥을 불러 일으켰다.

16) 『晉書 文苑傳』 卷92에 '순갱노회'(蓴羹鱸膾: 순채국과 농어회)라는 고사성어가 전한다.

)로 자신을 알아주는 벗을 삼았으며,[17] 참외는 소평(邵平: 董宣)으로 자신을 알아주는 벗을 삼았고,[18] 닭은 처종(處宗)으로 자신을 알아주는 벗을 삼았으며,[19] 거위는 우군(右軍: 王羲之)으로 자신을 알아주는 벗을 삼았고, 북은 예형(禰衡)으로 자신을 알아주는 벗을 삼았으며, 비파는 명비(明妃: 王昭君)로 자신을 알아주는 벗을 삼았다. 이들은 한번 맺어지면, 천 년이 지나도 옮기지 않았다. 소나무가 진시황(秦始皇)에게 오대부의 봉함을 받은 것[20]이나, 학이 위의공(衛懿公)에게 대부의 봉록을 받은 것[21]은, 이른바 더불어 인연을 맺었다고 할 수 없는 것들이다.

[原典] 天下有一人知己 可以不恨 不獨人也 物亦有之 如菊以淵明爲知己 梅以和靖爲知己 竹以子猷爲知己 蓮以濂溪爲知己 桃以避秦人爲知己 杏以董奉爲知己 石以米顚爲知己 荔枝以太眞爲知己 茶以盧仝陸雨爲知

17) 회소(懷素)는 젊을 때 출가하여 승려가 된 인물로 젊었을 때 집이 가난하여 종이 살 돈이 없자 동산에 파초 만 그루를 심어 그 잎사귀로 종이를 대신하였다. 이 때문에 '회소서초(懷素書蕉)'라는 말이 생겼다.

18) "秦이 망하자 포의(布衣)의 신세가 된 소평이 장안성(長安城) 동쪽 청문(靑門) 밖에 참외를 심어 팔아 생계를 이었다. 청문(靑門) 밖에 살았기에 청문과(靑門瓜), 혹은 일찍이 동릉후(東陵侯)를 지냈기에 동릉과(東陵瓜)라고도 한다(秦故東陵侯 秦亡后 爲布衣 种瓜長安城東靑門外 瓜味甛美 時人謂之 東陵瓜)."

19) 송처종은 중국 남북조시대 진(晉)나라의 문신으로 연주 자사(兗州刺史)를 지냈다. 그가 쓴 『幽冥錄』에 "진나라 사람 송처종이 장명계(長鳴鷄)를 얻었는데 사람의 말을 알아들었다. 처종은 종일 닭과 담론하면서 깨달은 것이 많았다(晉人宋處宗得一長鳴鷄 能作人語 處宗終日與之談論 口才大進)."고 한다.

20) 진시황(秦始皇)이 태산(泰山)에서 봉선(封禪)을 하고 내려올 적에 폭풍우를 만나 근처의 소나무 아래로 피신하였는데, 그 소나무가 자기에게 공을 세웠다고 하여 오대부 작위로 삼았다(秦始皇登封泰山 中途遇雨 避于一棵大樹之下 因大樹護駕有功 遂封該樹爲 五大夫爵位). 『史記 秦始皇本紀』

21) 겨울 12월에 북방의 오랑캐 적(狄)이 위나라를 정벌했다. 위나라 의공(衛懿公)은 학을 좋아했다. 학 중에는 대부가 타고 다니는 수레를 타고 다니는 학이 있었다. 장차 적 사람들과 싸우게 되어 무기를 받은 위나라 사람 모두가 "학으로 하여금 싸우게 하는 것이 좋겠습니다. 학은 실로 대부의 녹과 지위를 받고 있는데 우리가 어째서 싸워야 합니까." 하였다(冬十二月 狄人伐衛 衛懿公好鶴 鶴有乘軒者 將戰 國人受甲者皆曰 使鶴 鶴實有祿位 余焉能戰). 『春秋左氏傳』「민공2년 기원전 660년」

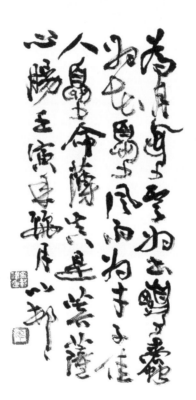

菩薩心腸　50×22cm

己 香草以靈均爲知己 蓴鱸以季鷹爲知己 蕉以懷素爲知己 瓜以邵平爲知己 雞以處宗爲知己 鵝以右軍爲知己 鼓以禰衡爲知己 琵琶以明妃爲知己 一與之訂千秋不移 若松之於秦始 鶴之於衛懿 正所謂不可與作緣者也

[林譯] One does not live in vain if there is one in this world who truly understands oneself.

[贅言] 세상에 태어나 나를 알아주는 벗이 단 한 사람, 한 가지라도 존재한다면(天下有一人知己) 그의 인생은 후회스럽지 않을 것이다. 더불어 한 번 맺은 언약은 천년이 지나도 바뀌지 않기(一與之訂 千秋不移)를 바라는 마음이다.

[5] 菩薩心腸(보살의 마음)

달을 위하면 구름이 근심이요, 책을 위하면 좀벌레가 근심이요, 꽃을 위하면 비바람이 근심이요, 재자가인(才子佳人)을 위하면, 박명(薄命)이 근심이니, 이는 참으로 보살(菩薩)의 마음이어라.

[原典] 爲月憂雲 爲書憂蠧 爲花憂風雨 爲才子佳人憂命薄 眞是菩薩心腸

[林譯] It shows the heart of Buddha (misericordia) to worry about clouds with the moon, about moths with books, about winds and rains with flowers, and to sympathize with beautiful women and brilliant poets about their harsh fate.

[贅言] 보살(菩薩)은 보리살타(菩提薩埵)의 준말로 부처 다음가는 성인을 말하지만, 지금의 보살은 보리살타의 마음을 가진 불자를 지칭한다. 보리살타는 '깨달은 존재'라는 뜻으로 각유정(覺有情)이라 의역되기도 하는데 유정은 중생(衆生)이라 불리기도 한다.

[6] 不可無癖(벽이 있어야 한다)

癖 22×45cm

꽃에 나비가 없을 수 없고, 산에 샘이 없을 수 없고, 돌에 이끼가 없을 수 없고, 물에 마름이 없을 수 없고, 교목(喬木)에 덩굴이 없을 수 없듯이, 사람에게는 벽이 없어서는 안 된다.

[原典] 花不可以無蝶 山不可以無泉 石不可以無苔 水不可以無藻 喬木不可以無藤蘿 人不可以無癖

[林譯] It is absolutely necessary for flowers to have butterflies, for hills to have springs, for rocks to be accompanied by moss, for water to have watercress in it, for tall trees to have creepers, and for a man to have hobbies.

[贅言] 벽(癖)이란 지나치게 즐기거나 좋아하는 일종의 버릇을 의미한다. 한자의 '癖'은 병들 녁(疒)변에 허물 벽(辟)을 합성한 형성자로 '사람이 어떤 일에 대해 가지는 병적인 집착'이다. 사회적 인간이 사회의 다양한 구조와 환경 속에서 '벽'을 가지는 것은 자신의 기호와 부합할 때 그에 집중하는 기능이 있기 때문이다. 이 능력이 건전하고 긍정적으로 작용하면 향상된 삶을 가져오지만, 그 반대라면 스스로를 파멸시킬 수도 있다. 긍정적이든 부정적이든 모든 '벽'은 하루아침에 만들어지지 않는다.

[7] 方不虛生(헛되지 않은 인생)

봄이면 새 소리, 여름이면 매미 소리, 가을이면 풀벌레 소리, 겨울이면 눈 내리는 소리, 낮에는 바둑두는 소리, 밤이면 퉁소 소리, 산속에서는 솔잎 부딪는 소리, 물가에서는 노 젓는 소리를 듣는다면, 바야흐로 이 인생이 헛되지 않으리라. 불량한 젊은이의 욕하는 소리, 사나운 아내의 바가지 긁는 소리를 듣는 것은, 참으로 귀먹은 것만 못하리라.

[原典] 春聽鳥聲 夏聽蟬聲 秋聽蟲聲 冬聽雪聲 白晝聽棋聲 月下聽簫聲 山中聽松風聲 水際聽欸乃聲 方不虛生此耳 若惡少斥辱 悍妻訴詈 眞不若耳聾也

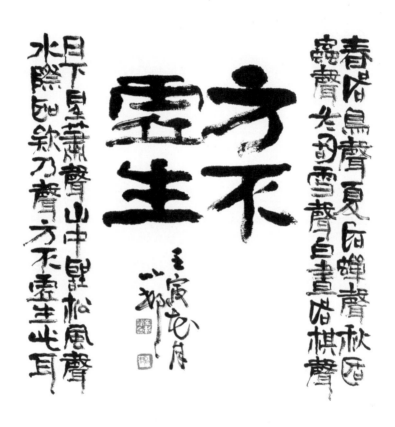

方不虛生　50×45cm

[林譯] One does not live in vain to have heard the bird songs in spring, the cicada's song in summer, the insects' chirp in autumn, and the sound of crunching snow in winter, and furthermore, to have heard the sound of chess in daytime, the sound of flute in moonlight, the sound of winds whistling through the pines in the mountains, and the sound of rowing oars from across the water. As for the noise of fighting youths and scolding wives, one would be better off if one were deaf.

[贅言] 네 잎 클로버의 꽃말이 '행운'이라면, 세 잎 클로버의 꽃말은 '행복'이다. 코헬렛(Ecclesiastes)은 네 잎 클로버, 즉 요행을 찾기 위해 평생을 허비하는 우리의 삶을 예리하게 진단하고 허비하지 않는 삶을 살라는 의미를 담아 평범한 세 잎 클로버에 '행복'이라는 꽃말을 부여하였다. 자연이 부여하는 자태와 소리, 향기 등의 의경(意境)은 진정한 삶의 본질을 어디에서 찾아야 하는지를 알려준다.

[8] 須酌麗友(벗과의 酬酌)

정월 대보름에는 호우(豪友: 호협한 벗)와 술잔을 나누고, 단오에는 여우(麗友: 고운 벗)와 술을 마시며, 칠석에는 운우(韻友: 운치 있는 벗)와 술잔을 나누고, 추석에는 담우(淡友: 담박한 벗)와 술을 마시며, 중양에는 일우(逸友: 뜻 높은 벗)와 술을 나누리라.

[原典] 上元須酌豪友 端午須酌麗友 七夕須酌韻友 中秋須酌淡友 重九須酌逸友

[林譯] Drink a toast to cavalier friends during the Lantern Festival [fifteenth of January], to handsome friends during the Dragon Boat Festival [fifth day of fifth moon], to charming friends on the Double Seventh [the seventh of seventh moon], to friends of mild disposition during the Harvest Moon [fifteenth of eighth moon], and to romantic

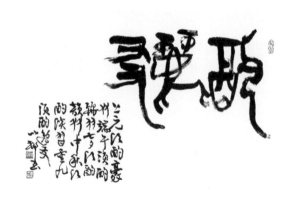

friends on the Double Ninth [ninth day of ninth moon].

酌麗友 50×75cm

[贅言] '수작'(酬酌)이란 말이 있다. '갚을 수'(酬)에 '따를 작'(酌) 이므로 주거니 받거니 '술잔을 권한다'는 의미이다. 두 글자에는 모두 '술통 유'(酉)가 따르므로 수작을 함에 술이 빠져서는 안 된다. 그러니 '수작'은 주인과 나그네, 혹은 친구와 친구끼리 권커니 잦거니 술잔을 나누는 것이다. 이러한 자리는 우애와 존중의 예도가 스며있으며 정을 담은 술잔 속에서 주흥(酒興)은 더욱 무르익는다.

[9] 金魚紫燕(금붕어와 제비)

물고기 중에서 금어(金魚:금붕어)나 새 가운데 자연(紫燕:붉은 제비)은 가히 물류(物類) 가운데 신선(神仙)이라 말할 만하니 바로 동방만천(東方曼倩:東方朔)[22]과 같은 이가 금마문(金馬門)에서 세상을 피하여[23] 사람

22) 동방만천(東方曼倩): 동방(東方)은 성씨(姓氏), 만천(曼倩)은 동방삭(東方朔)의 자(字). 전한(前漢) 때 사람으로, 무제(武帝)를 섬겨 금마문시중(金馬門侍中)이 되었으며, 해학과 문장, 그리고 말재주에 뛰어났다고 한다.

23) 피세금마문(避世金馬門): 조정(朝廷)에 은거하며 세상사의 귀찮은 일을 피함. 전한(前漢)의 동방삭(東方朔)의 고사(故事)에서 나온 말이다. 금마문(金馬門)은 중국 한나라 때 지어진 미앙궁(未央宮) 문 중의 하나로, 벼슬을 하여 관청에 나가서 하문(下問)을 기다리던 곳이다. 때문에 '벼슬의 이름'으로 통칭된다.

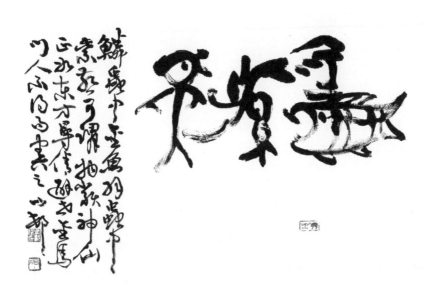

金魚·紫燕 50×70cm

들이 이를 해치지 못했던 것과 같다고 할 것이다.

[原典] 鱗蟲中金魚 羽蟲中紫燕 可云物類神仙 正如東方曼倩 避世金馬門 人不得而害之

[林譯] Be a goldfish among the fish and a swallow among the birds. There are like Taoist fairies who go through life like the witty Tungfang Manching, safe from harm from those in power.

[贅言] 금어(金魚)는 금붕어(金鮒魚)를 말한다. 그 고기는 써서 식용으로 활용되지 못하기에 어류의 종에서 관상용으로 분류되어 생명을 오래 지킬 수 있었다. 또한 자연(紫燕)은 처마 밑에 둥지를 틀고 인간과 긴 호흡을 나누었기에 식용으로 생각하지 않는다. 이는 동방만천이 금마문에서 세상을 등지고 천수를 누린 바와 다름 아닌 것이다.

[10] 曼倩了元(동방만천과 불인료원)

세상에 들어와서는 동방만천(東方曼倩)에게 배워야 하고, 세상의 밖에서는 불인료원(佛印了元)[24]에게 배워야 한다.

[原典] 入世須學 東方曼倩 出世須學 佛印了元

[贅言] 동방만천과 불인요원은 모두 선지식들이다. 불인(佛印,1032~1098)이 여산(廬山)에 있을 때 귀양 온 소동파와 사귀었다. 소동파가 선사를 찾았을 때 거기에는 앉을 의자가 없었다. 소동파가 농담삼아 말하기를, "선사의 사대색신(四大色身:육신)을 좀 빌려서 앉을 수 있을까요?" 선사가 웃으며 말을 받았다. "내가 문제를 낼 테니 거사께서 맞추면 제가 의자가 되어 드리고, 못 맞추면 거사의 허리띠를 제게

24) 佛印了元(불인료원): 불인(佛印, 1032~1098) 선사는 송나라 사람으로 법명은 요원(了元)이다. 40년 동안 칩거했으며 여산(廬山)에 있을 때 귀양 온 소동파(蘇東坡: 蘇軾)와 사귀었다. 풍류 시인이자 승려였다.

풀어주기로 합시다." "좋습니다. 문제를 내보십시오." "사대[肉身]는
본래 공(空)한 것인데 거사는 어디에 앉으려 하십니까?" 이에 소동파는
아무 대꾸도 할 수 없었다.

[11] 賞花醉月(꽃을 즐기고 달에 취하다)

꽃을 즐길 때는 가인(佳人)을 마주해야 하고, 달에 취할 때는 운인(韻
人)을 마주해야 하며, 눈을 구경할 때에는 고인(高人)을 마주해야 한다.

[原典] 賞花宜對佳人 醉月宜對韻人 映雪宜對高人

[林譯] See flowers in the company of beautiful women; drink under
the moon with charming friends; take a stroll in the snow with high-
minded persons.

[贅言] "그윽이 꽃 피어있는 야경은 아직도 보기 좋으니 서로 이야기
하는 사이 뜻 높아 맑아진다. 아름다운 돗자리 펴고 꽃밭 둘레에 앉아
서 새 깃 문양 잔 들어 달빛에 취하였으니 멋진 문장과 시가 없다면 어
찌 이 좋은 회포를 풀 수 있단 말인가(幽賞未已 高談轉淸 開瓊筵以坐花
飛羽觴而醉月 不有佳作 何伸雅懷)." 이는 이백(李伯)이 지은 「春夜宴
桃李園序」의 한 대목이다.

[12] 對風雅友(風雅한 벗을 대하다)

연박(淵博:博學)한 벗을 대하는 것은, 이서(異書)를 읽는 것과 같고,
풍아(風雅:正詩)한 벗을 대하는 것은, 명인(名人)의 시문을 읽는 것과
같고, 근칙(謹飭:愼重)한 벗을 대하는 것은, 성현의 경전을 읽는 것과
같고, 골계(滑稽:諧謔)한 벗을 대하는 것은, 전기(傳奇)소설을 열람하
는 것과 같다.

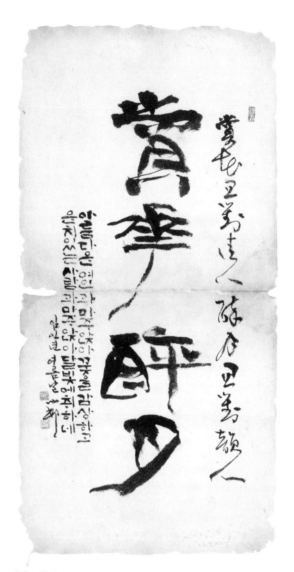

賞花·醉月　45×22cm

[原典] 對淵博友 如讀異書 對風雅友 如讀名人詩文 對謹飭友 如讀聖賢經傳 對滑稽友 如閱傳奇小說

[林譯] To talk with a learned friend is like reading a remarkable book; with a romantic friend, like reading good prose and poetry; with an upright friend, like reading the classics; with a humorous friend, like reading fiction.

[贅言] 벗 우(友)는 왼손을 나타내는 '𠂇'자와 오른손을 나타내는 '又'자를 합성한 글자로, 손을 마주잡고 서로 도우며 친하게 지낸다는 뜻을 담고 있다. 책을 벗으로 삼는 것은 인생의 크나큰 축복이다. "아직 보지 못한 책을 읽으면 좋은 친구를 얻은 것 같고, 이미 보았던 책을 읽으면 옛 친구를 만난 것 같다(讀未見書 如逢良友 讀已見書 如遇故人)."는 것은 이를 두고 하는 말이다. "벗은 설움에서 반갑고 님은 사랑에서 좋아라. 딸기 꽃 피어서 향기로운 때를 고초의 붉은 열매 익어가는 밤을 그대여, 부르라, 나는 마시리." 이는 김소월 님의 시 〈님과 벗〉이다.

[13] 緩帶輕裘(의관을 풀어 緊張을 놓다)

해서(楷書)는 문인(文人)처럼 쓸 것이요, 초서(草書)는 명장(名將)처럼 쓸 일이다. 행서(行書)는 해서와 초서 사이에 놓여 있으니 양숙자(羊叔子: 羊祜)가 완대경구(緩帶輕裘)[25] 한 것 같음이 바로 아름다운 점이 된다.

[原典] 楷書須如文人 草書須如名將 行書介乎二者之間 如羊叔子緩帶輕裘 正是佳處

25) 경구완대(輕裘緩帶): '군중(軍中)에서 갑옷을 입지 않고 홀가분한 옷차림으로 있음을 이른 말'. 즉, 전쟁을 하지 않음을 뜻한다. 진(晉) 나라 양호(羊祜)가 군중(軍中)에서 늘 가벼운 옷차림에 허리띠도 느슨하게 한 채(在軍常輕裘緩帶) 갑옷도 입지 않았으며, 영각(鈴閣)에서 시위하는 군사도 십여 인에 불과하였던 고사가 있다. 『晉書 羊祜傳』

[贅言] 서예의 서체에는 오체(五體)가 있다. 문자의 출발점인 전서(篆書)로부터 시작하여 이를 개변한 한대의 예서(隸書), 그리고 이에 간결함과 민첩함을 더한 초서(草書), 민첩함과 가독성을 더한 행서(行書)와 근엄함을 더한 해서(楷書)가 있다. 이들 서체는 모두 그 시대가 낳은 시대적 장점을 특징으로 한다. 해서는 본래 서역의 불경을 서사(書寫)할 목적으로 만들어진 서체이기에 근엄함을 특징으로 하며 이는 문인의 기질에 부합한다. 또한 초서는 전쟁의 와중에 보내는 서신의 형식인 급취장(急就章)에서 비롯됨으로 무장의 기질에 부합하는 것이다. 다만 행서는 초서와 해서의 장점을 두루 흡수하였기에 완대경구하듯 편하게 대할 수 있다는 것이다.

[14] 入詩入畫(시에 들일 것과 그림에 들일 것)

사람이라면 모름지기 시(詩)에 들일 만한 이를 구해야 하고, 사물이라면 모름지기 그림으로 그릴 만한 것을 구해야 한다.

[原典] 人須求可入詩 物須求可入畫

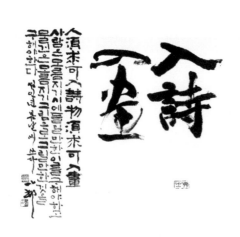

入詩·入畫 50×50cm

[林譯] So live that your life may be like a poem. Arrange things so that they look like they are in a painting.

[贅言] 시가 소설과 다른 점이라면 절제(節制)와 은유(隱喩) 그리고 함축(含蓄)을 통한 아름다움을 표현한다는 것이

識見·衿懷 50×22cm

다. 그렇다면 시와 그림은 어떠한가. 시인에게는 시상(詩想)이, 화가에게는 구상(構想)이 필요하다는 점에서 시와 그림은 소위 '상상(想像)'의 능력이 필요하다. 이에 대한 동서양의 시각은 크게 다르지 않다. 시인 호라티우스(BC, 65~8)는 『시학』에서 "시는 회화처럼(Ut Pictura Poesis)." 이라고 하였고 시모니데스(BC, 556~468)는 "그림은 침묵의 시며, 시는 언어적 재능으로 그려내는 그림(Painting is silent poetry, and poetry is painting with the gift of speech.)." 이라고 하였으며 다 빈치(1452~1519)는 『회화론』에서 고대 시학의 논리가 시를 말하는 회화로, 회화를 말 못하는 시로 보았다면 "시는 눈먼 회화요, 회화는 밝은 눈을 가진 시"라고 바꾸어 말하기도 하였다. 한편 송나라의 소식(蘇軾, 1037~1101)은 당나라의 왕유(王維, ?~759)의 시와 그림에 대해 "시 속에 그림이 있고, 그림 속에 시가 있다(詩中有畫 畫中有詩)." 라고 말하며 '서화일률론'을 주장하였으며 곽희(郭熙1023~1085) 또한 "시는 형상이 없는 그림이고, 그림은 형상이 있는 시(詩是無形畫, 畫是有形詩)." 라고 하였다. 아! 시를 이해하지 못하고서 어찌 그림인들 이해할까?

[15] 識見襟懷(경험과 포부)

소년에게는 노성한 식견이 있어야 하고, 노인에게는 소년의 마음을 지녀야 한다.

[原典] 少年人須有老成之識見 老成人須有少年之襟懷

[林譯] Young people should have the wisdom of the old, and old people should have the heart of the young.

[贅言] 전통을 중시하는 고대사회에서 '노인 한 분이 돌아가시면 도서관 하나가 사라진 것과 같다'는 말이 있다. 이에 젊은이들은 노련한 경험을 가진 노인들을 존경하게 된다. 한자에서 공교할 교(丂)가 경험 많

은 노인의 지팡이를 의미하는 것도 이 때문이며 이로부터 노련하게 물건을 만든다는 의미의 공교할 교(巧)로 전화되었다. 하지만 노년은 젊은이가 지닌 기상과 패기가 부족할 수밖에 없기에 소년의 패기를 가져야 한다고 조언하는 것이다.

[16] 本懷別調(본래의 마음과 다른 조화)

봄날은 하늘의 본래 마음이요, 가을날은 하늘의 다른 가락이다.

[原典] 春者天之本懷 秋者天之別調

[林譯] Spring is the natural disposition of Heaven [the creator]; autumn is one of its varying moods. Chiangchung: Men also share the natural disposition of spring, and sometimes also the varying moods of autumn.

[贅言] 옛 사람의 시에 "종일 봄을 찾아 헤매었지. 짚신이 다 닳도록 헤매었다네. 돌아와 뒷 뜰의 매화 가지를 움켜잡으니, 봄은 이미 가지에 무르익었네(盡日尋春不見春 芒鞋踏破壟頭雲 歸來遇過梅花下 春在枝頭已十方)." 만물이 소생하는 봄은 하늘의 변치 않는 마음이며, 만물이 귀속하는 가을은 또 다른 봄을 맞기 위한 하늘의 변주(變奏)이다.

[17] 翰墨棋酒(필묵과 바둑과 술)

옛 사람이 말하기를, "만약 꽃과 달과 미인이 없었다면, 이 세상에 태어나고 싶지 않았을 것이다."라고 하였다. 내가 여기에 한 마디를 더 보태어 말한다면, "만약 필묵과 바둑과 술이 없었다면, 사람의 몸이 되려 하지 않았을 것이다."

[原典] 昔人云 若無花月美人 不願生此世界 子益一語云 若無翰墨棋酒

爲鯤　100×245cm

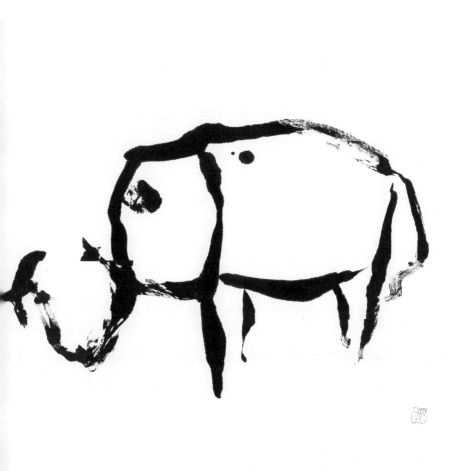

不必定作人身

[林譯] An ancient writer said, "Life would not be worth living if there were no moon, no flowers, and no beautiful women." I might add, "It might not be important to be born a man, if there were no pen and paper, and no chess and wine."

[贅言] "붓과 먹, 바둑과 술은 한가한 사람이 바라는 바요, 홍두와 지마는 또한 속된 사람이 즐길만한 것(翰墨棋酒閑人之所思 紅豆芝麻俗人亦可樂)."이라고 누군가는 말했다.

[18] 魚而爲鯤(곤어가 되다)

나무가 되려거든 천수를 누리는 가죽나무가 되고 싶고, 풀이 되려거든 앞날을 점치는 시초(蓍草)가 되고 싶고, 새가 되려거든 따지는 마음 없는 갈매기가 되고 싶고, 짐승이 되려거든 악을 징벌하는 해태가 되고 싶고, 벌레가 되려거든 어디든 날아가는 나비가 되고 싶고, 물고기가 되려거든 구천리를 차지하는 곤(鯤)[26]이 되고 싶다.

[原典] 願在木而爲樗 不才終其天年 願在草而爲蓍 前知 願在鳥而爲鷗 忘機 願在獸而爲廌 觸邪 願在蟲而爲蝶 花間栩栩 願在魚而爲鯤 逍遙遊

[林譯] That I might be the shy among the trees (which is never cut down because of its worthless timber), the shy among the grass (which can foretell events), the sea gull among the birds (which merges with the elements), the chih among animals (a kind of deer which attacks the guilty one), the butterfly among insects (which flits among flowers), and

26) 북쪽바다(北冥)에 물고기가 있는데 그 이름을 곤(鯤)이라 한다. 곤(鯤)은 그 크기가 몇 천리나 되는지 알지 못한다. 곤(鯤)이 변화하여 새가 되는데, 그 이름을 붕(鵬)이라 한다. 『莊子·逍遙遊』

the kun among fish (which has the freedom of the ocean).

[贅言] 『莊子·逍遙遊』 편에는 먼 옛날 북쪽 바다에 크기가 수천 리나 되는 곤새 곤(鯤)이라는 물고기가 살고 있었는데, 이것이 뛰어올라 붕새 붕(鵬)이 되었고, 붕새는 한 번 날갯짓에 9만 리를 날고 6개월에 한 번씩 쉰다고 하였다. 장자의 말처럼 유영하던 물고기가 새가 되어 수만 리를 마음대로 비상하는 붕새가 되었다면, 나 역시 상상의 세계에서 정신적인 자유를 마음껏 누리는 곤(鯤)이 되고 싶다.

[19] 最後一人(최후의 한 사람)

황구연(黃九烟)[27] 선생이 이르기를, "옛 사람이나 지금 사람이나, 반드시 짝이 있게 마련인데 다만 천고(千古)에 짝이 없는 이는, 오직 반고(盤古)뿐인가" 라고 하였다. 나는 말한다. 반고(盤古) 또한 일찍이 짝이 없지 않았다. 다만 우리가 만나지 못했을 뿐이다. 짝이 없는 그 사람은 누구일까? 곧 이 세상이 다하는 날, 최후에 남는 한 사람이다.

[原典] 黃九烟先生云 古今人必有其偶雙 隻千古而無偶者 其惟盤古乎 子謂盤古亦未嘗無偶 但我輩不及見耳 其人爲誰 卽此劫盡時 最後一人是也

[贅言] 이 글을 읽자니 70년대 그룹사운드 출신 배철수가 부른 〈이 빠진 동그라미〉라는 가사가 떠오른다. "한 조각을 잃어버려 이가 빠진 동그라미 슬픔에 찬 동그라미 잃어버린 조각 찾아 떼굴떼굴 길 떠나네. 어떤 날은 햇살 아래 어떤 날은 소나기로 어떤 날은 꽁꽁 얼다 길옆에서 잠깐 쉬고 에햐 디햐 굴러가네. 어디 갔나 나의 한쪽 벌판 지나 바다 건너, 갈대 무성한 늪 헤치고 비탈진 산길 낑낑 올라 둥실둥실 찾아가네... 저기저기 소나무에 누워 자는 한 쪼가리 비틀비틀 다가가서 맞춰

27) 황구연(黃九烟): 이름은 주성(周星)이다. 『유몽영』의 저자인 장조(張潮)의 선배로서, 명(明)나라 신종39년에 태어나 청(淸)나라 성조(聖祖) 19년에 죽었다고 한다.

보니 내 짝일세 얼싸 좋네 찾았구나." 오늘도 짝을 찾아 헤매는 이들에
게 보내는 응원의 찬가다.

[20] 夏爲三餘(여름을 삼여로 삼다)

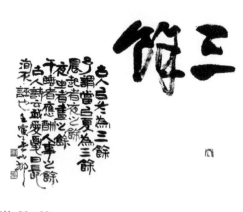

三餘 50×60cm

옛 사람은 겨울
을 세 가지 여유로
움[三餘]으로 삼았
다. 나는 "여름이
야말로 삼여가 되
어야 한다"고 말하
겠다. 새벽에 일어
남은 밤의 나머지
이고, 한밤에 앉아
있음은 낮의 나머
지이며, 낮잠을 자는 것은 인사(人事)에 응수하는 나머지이다. 옛 사람
동파(東坡)의 시에 이르기를, "나는 긴 여름날을 사랑한다"[28]고 했는
데, 이는 진실로 거짓이 아니다.

[原典] 古人以冬爲三餘 予謂當以夏爲三餘 晨起者夜之餘 夜坐者晝之
餘 午睡者應酬人事之餘 古人詩云 我愛夏日長 洵不誣也

[林譯] The ancient people regarded winter as the "extra" period of rest
of the other three seasons. I think summer may also be considered to
have three "extras" or rest periods: the summer morn is the "extra" of
the night, the evening talks are the "extra" of the day's activities, and the

28) 소동파(蘇東坡)의 시(詩), 〈足柳公權聯句〉의 둘째 시구(詩句)로서, 『古文眞寶』前集·卷
一에 보인다.

siesta is an "extra" period for rest from seeing people. It is indeed true as the poet says, " I love the livelong summer day."

[贅言] 삼여(三餘)란 세 가지 여유, 즉 넉넉함을 의미한다. 조선 중기 사재(思齋) 김정국(金正國)은 비록 남보다 작은 집에 살고, 허름한 옷을 입고, 거친 음식을 먹었지만, 남들보다 세 가지 넉넉한 것이 있다는 의미에서 '三餘'의 변을 토로하였다. 첫째, 내 한 몸을 눕히고도 남는 땅이 있다(臥外有餘地). 둘째, 몸에 걸친 옷 외에도 여벌의 옷이 있다(身邊有餘褐). 셋째, 밥그릇에 아직 남은 밥이 있다(鉢底有餘食)는 것이다. 삼여에 대한 그의 긍정적인 사고가 부럽기만 하다.

[21] 夢爲蝴蝶(꿈에 나비가 되다)

장주(莊周)가 꿈 속에서 나비가 되었는데, 이것은 장주의 행복이었다.[29] 나비가 꿈 속에서 장주가 되니 이것은 나비의 불행이었다.

[原典] 莊周夢爲蝴蝶 莊周之幸也 蝴蝶夢爲莊周 蝴蝶之不

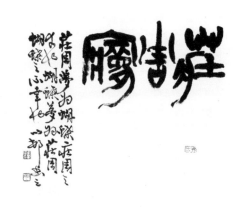

莊周夢 50×60cm

29) "옛날에 장주(莊周)가 꿈에 나비가 되었다. 너풀너풀 춤을 추는 나비였다. 스스로 즐거워서 자신이 나비라는 것을 깨닫지 못했다. 그러나 문득 잠에서 깨어 보니 자신은 엄연한 장주였다. 대체 장주가 꿈속에서 나비가 된 것인지, 아니면 나비가 꿈에 장주가 된 것인지를 모른다. 그러나 장주와 나비와는 분명하게 구별이 있을 것이다. 이것을 일러 물화(物化)라고 이른다"고 하였다. 『莊子 齊物論』

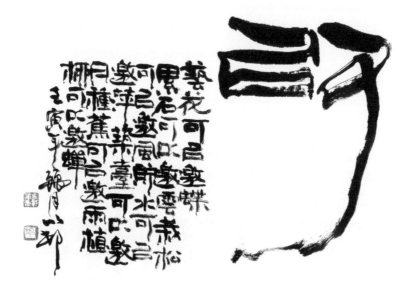

可以 36×50cm

幸也

[林譯] It was fortunate of Chuangtse to dream of being a butterfly, but a misfortune for the butterfly to dream of being Chuangtse.

[贅言]『莊子·齊物論』에 나오는 호접지몽(蝴蝶之夢: 나비의 꿈) 이 야기이다. 마지막 구절의 물화(物化)에 대한 학계의 해석이 분분한 가 운데 장조는 물아(物我)의 행불행으로 이를 바라보았다.

[22] 藝花植柳(꽃과 버들을 심다)

꽃을 심는 것은 나비를 맞이하려는 것이요, 돌을 쌓는 것은 구름을 맞 이하려는 것이요, 소나무를 심는 것은 바람을 맞이하려는 것이요, 물 을 막아두는 것은 개구리밥을 맞이하려는 것이다. 누대를 쌓는 것은 달 을 맞이하려는 것이요, 파초를 심는 것은 비를 맞이하려는 것이요, 버 들을 심는 것은 매미를 맞이하려는 것이다.

[原典] 藝花可以邀蝶 累石可以邀雲 栽松可以邀風 貯水可以邀萍 築臺 可以邀月 種蕉可以邀雨 植柳可以邀蟬

[林譯] Planting flowers invites the butterflies, and in the same way rocks invite clouds, the pine invites winds, a water pond invites duckweed, a terrace may be said to invite the moon, bananas invite the rain, and willows invite cicadas.

[贅言] ‘可以’의 현대 중국어 해석은 ‘할 수 있다’, ‘해도 된다’ 이다. 이 말을 쓸 때면 마가복음 9장 27절의 예수께서 “할 수 있거든이 무슨 말이냐, 믿는 자에게는 능치 못할 일이 없느니라” 라는 문구가 떠오른 다. 이처럼 꽃을 심어 나비를 맞고, 돌을 쌓아 구름을 맞고, 소나무를 심어 바람을 맞고 ... 세상의 이치는 뿌리는 대로 거두는 것이며, 할 수 없는 일이란 있을 수 없다는 생각이 든다.

[23] 實粗鄙者(실상 거칠고 비루한 것)

경치에는 말로는 지극히 그윽하지만 실상은 쓸쓸한 것이 있는데, 그 것은 안개비이다. 경유(處地)에는 말로는 지극히 고상하지만 실상은 감당하기 어려운 것이 있는데, 그것은 가난과 질병이다. 소리에는 말로는 지극히 운치스럽지만 실상은 거칠고 비루한 것이 있는데, 그것은 꽃을 파는 소리다.

[原典] 景有言之極幽 而實蕭索者 烟雨也 境有言之極雅 而實難堪者 貧病也 聲有言之極韻 而實粗鄙者 賣花聲也

[林譯] Some moments are exquisite, but really dreary---heavy fog and rain. Some circumstances are said to be poetic, but really hard to bear---poverty and sickness. Some sounds seem very charming on paper, but are really coarse---the cry of flower sellers on the streets.

[贅言] '꽃을 파는 소리'에 문득 떠 오른 것은 어렸을 때 들었던 안데르센의 동화『성냥팔이 소녀』이야기이다.「어느 추운 겨울날 소녀는 밖으로 쫓겨 나온다. 이유는 성냥을 팔기 위해서인데, 아버지가 소녀에게 그렇게 시켰기 때문이다. 소녀는 추운 겨울 밖으로 나와서 "성냥사세요 성냥사세요" 하고 외치지만 아무도 거들떠보는 이가 없다. 그러다가 추위를 견디지 못한 소녀는 결국 성냥을 하나 켜게 되고, 환상을 보게 된다. 소녀가 세 번째 성냥을 켰을 때 죽은 할머니를 보게 되고, 결국 소녀는 죽음을 맞이한다」는 내용이다. 그렇지, 그래. 심신에 여유가 없는 사람들에게 안개비는 온몸이 쑤시고 아픈 고통(苦痛)인 것이고, 안빈낙도를 말하는 사람도 현실에서 겪는 가난과 질병은 견디기 힘든 곤비(困憊)이다. 하물며 꽃 파는 소녀의 외침이 눈물 젖은 절규(絕叫)임을 그 누가 알겠는가?

[24] 福慧雙修(복과 지혜를 겸비하다)

재주와 부귀는, 복덕과 지혜를 닦음에서 온다.

[原典] 才子而富貴 定從福慧雙修得來

[贅言] 『圓佛敎大辭典』에 '福慧雙修'를 풀어 말하기를 "복과 지혜를 아울러 닦아 나가는 것이다. 복혜쌍수를 통해 원만한 인격을 이룸은 물론 현실적인 복락을 누리는 것이 인간 행복의 기준이 된다. 복은 사업을 통해서, 지혜는 공부를 통해서 얻어진다. 복만 있고 지혜가 어두우면 생사해탈에 어두우며, 영원한 복을 누릴 수 없다. 반대로 지혜만 있고 복이 없으면 세간 생활을 통해 가난을 면치 못하게 된다" 라고 하였다.

[25] 新月缺月(초생달과 그믐달)

초생달은 쉽게 지는 것이 안쓰럽고, 그믐달은 더디 오르는 것이 안쓰럽다.

[原典] 新月恨其易沈 缺月恨其遲上

[林譯] One hates the new moon for its declining early and the third-quarter moon for its rising late.

[贅言] 장조는 제27장에서 열 가지 한스러움을 말하

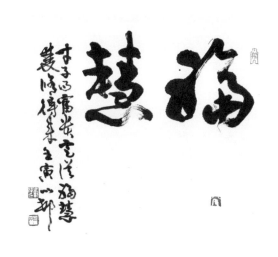

福慧 50×53cm

였는데 이 또한 장조의 한스러움 가운데 하나에 넣어야 할 듯하다. 학술적으로 초생달은 음력 3~4일경 뜨는 눈썹 모양의 달이며, 그믐달은 음력 27~28일 즈음에 볼 수 있는 달로 서로 반대의 모습을 취하고 있다. 어떤 달이든 안쓰럽기는 매일반이다.

[26] 灌園薙草(물대기와 풀 깎기)

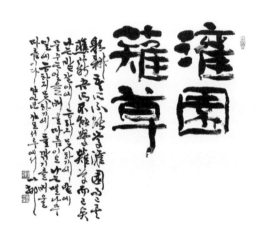

灌園·薙草 50×53cm

몸소 밭을 가는 것은 내가 능하지 못하기에 물 주는 것만을 배울 따름이요, 땔나무 하는 것은 내가 능하지 못하기에 풀 깎는 것만을 배울 따름이다.

[原典] 躬耕吾所不能 學灌園而已矣 樵薪吾所不能 學薙草而已矣

[林譯] I cannot hope to be a farmer, but will learn watering flowers; cannot hope to become a woodcutter, but will be contented with pulling out weeds.

[贅言] 몸소 밭갈이하고 땔나무를 한다는 것은 도심의 公職에서 벗어나 시골의 農夫로 삶의 전환을 꾀하는 일이다. 하지만 전원생활에 대한 막연한 憧憬만으로 농촌에 定着하는 일은 결코 쉽지 않다. 著者도 그래서였을까? 자신은 아직 茶田에 물을 주고 마당의 잔디를 깎는 일 이상의 도전은 바라지 않는 것 같다.

[27] 一恨十恨(열 가지 한스러움)

　첫 번째 한스러운 것은 서고(書庫)에 쉽게 좀이 스는 것이요, 두 번째 한스러운 것은 여름날 밤에 모기가 득실거리는 것이요, 세 번째 한스러운 것은 달맞이하는 정자에 쉽게 비가 새는 것이요, 네 번째 한스러운 것은 국화잎이 너무 많이 오그라든 것이요, 다섯 번째 한스러운 것은 소나무에 큰 개미가 너무 많은 것이요, 여섯 번째 한스러운 것은 대나무에 낙엽이 너무 많은 것이요, 일곱 번째 한스러운 것은 계수나무꽃이 너무 쉽게 꺾어지는 것이요, 여덟 번째 한스러운 것은 쑥밭에 살무사가 숨어있는 것이요, 아홉 번째 한스러운 것은 장미꽃에 가시가 나 있는 것이요, 열 번째 한스러운 것은 복어에 독이 많은 것이다.

　[原典] 一恨書囊易蛀 二恨夏夜有蚊 三恨月臺易漏 四恨菊葉多焦 五恨松多大蟻 六恨竹多落葉 七恨桂荷易謝 八恨薜蘿藏虺 九恨架花生刺 十

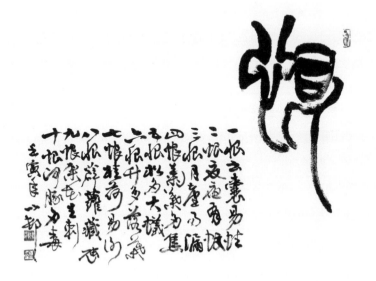

恨　50×60cm

恨河豚多毒

[林譯] There are ten kinds of worries or things to look out for: (1) Moths in book bags. (2) Mosquitoes on summer nights. (3) A leaky terrace. (4) Dry chrysanthemum leaves. (5) Big ants near pines. (6) Too many fallen leaves of bamboos. (7) Too quick wilting of lotus flowers. (8) Snakes near creepers. (9) Thorns on a trellis of flowers. (10) Being poisoned from eating globefish.

[贅言] 장조의 삶에서 자연과의 疏通을 빼놓으면 이야기가 이루어지지 않는다. 그만큼 그는 자연예찬론자이며 자연을 노래하는 모랄리스트였다. 恨에 대한 그의 생각 또한 이 범주를 넘어서지 않는다. 흔히 한국인은 한(恨)이 많은 민족이라고 하는데 장조가 이야기하고자 하는 '恨'은 우리의 '恨'과는 많은 차이가 있음을 알 수 있다.

[28] 別是情境(각별한 정경)

누각 위에서 산을 바라보고, 성(城) 위에서 눈을 바라보고, 등불 앞에서 달을 바라보고, 배 안에서 노을을 바라보고, 달빛 아래 미인을 바라보는 것은 각별한 하나의 정경이다.

[原典] 樓上看山 城頭看雪 燈前看月 舟中看霞 月下看美人 別是番情境

[林譯] Things give you a different mood and impression when looked at from a particular place: such as hills seen from a tower, snow seen from the top of a city wall, the moon seen in lamplight, river haze seen from a boat, and pretty women seen in the moonlight.

[贅言] '본다'는 의미를 가진 많은 한자 가운데 장조는 볼 간(看)을 채택하였다. 주마간산(走馬看山)이라는 사자성어에서 알 수 있듯이 '간'은 자세히 보지 않는 것이다. 하지만 장조는 어디서 무엇을 보느냐에

따라 마음속에 스며드는 情境이 각별하다는 것을 짚어내고 있다.

[29] 攝召魂夢(넋을 불러내다)

산빛, 물소리, 달빛, 꽃향기, 여인의 운치, 미인의 자태는 모두 상태를 표현할 수가 없고, 꼬집어 나타낼 수가 없으니 참으로 꿈속의 넋을 불러내고, 마음의 생각을 뒤집을 만하기에 족한 것들이다.

[原典] 山之光 水之聲 月之色 花之香 女人之韻致 美人之姿態 皆無可名狀 無可執著 眞足以攝召魂夢 顚倒情思

[林譯] Such things as the color of mountains, the sound of water, the light of the moon, the fragrance of bbs.putclub.com

[贅言] 장조는 그윽한 자연의 정경과 신비한 여인의 운치 속에는 말로 표현할 수 없는 무엇인가가 있다고 하였다. 이는 마치 문인이 추구하는 신운(神韻)과 기질(氣質)을 한마디로 정의하기 어려운 것과 같음이다.

[30] 夢能自主(꿈을 스스로 주관하다)

만약 꿈을 능히 주관할 수만 있다면, 비록 천 리라도, 어려움 없이 달려가서, 장방(長房)의 축지(縮地)³⁰를 부러워하지 않을 것이다. 죽은 사람이라도 마주 대할 수 있으니, 이소군(李少君)³¹의 혼을 부르는 일도 없을 것이며, 오악(五嶽)³²도 누워서 유람할 수 있으니, 자식들 혼사 마

30) 장방지축지(長房之縮地)란 '장방의 땅을 늘였다 줄였다하는 술법'이란 뜻으로, 장방은 후한(後漢) 때의 여남(汝南) 사람으로 호공(壺公)을 따라 산에 들어가서 선술(仙術)을 배워 이 축지법을 했다고 한다.

31) 이소군(李少君): 한(漢)나라 때의 방사(方士: 도사)로, 죽은 사람의 혼령을 불러내는 도술을 부렸다고 한다.

32) 오악(五嶽): 오악은 그 자체로 중국의 다섯 방위의 명산(名山)을 가리키기도 하지만, 오행론(五行論)의 사유방식을 반영하고 있다.

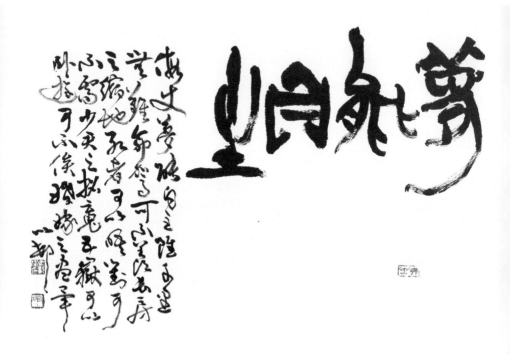

夢能自主 50×75cm

58

치기를 기다릴 필요도 없을 것이다.

[原典] 假使夢能自主 雖千里無難命駕 可不羨長房之縮地 死者可以晤對 可不需少君之招魂 五嶽可以臥遊 可不俟婚嫁之盡畢

[林譯] That one might control one's dreams! Then one could go anywhere one likes, conjure up the spirits of the past, and set out on a world trip without waiting for the sons and daughters to be married first.

[贅言] 현실에서 이루지 못한 일을 꿈에라도 이룰 수 있다면 그것이 곧 꿈이 주는 희망 아니겠는가? 하지만 행복의 파랑새, 사랑의 파랑새는 동화에 존재할 뿐 현실에 존재하지 않는다. 장조도 이를 잘 알기에 가정법까지 써 가며 자신의 소망을 토로해 본 것이다. 「花源樂譜」에 실린 이명한의 시조 역시 이를 잘 말해주고 있다. "꿈에 다니는 길이 자취곳 날작시면 임의 집 창(窓) 밖이 석로(石路)ㅣ라도 달으련마는 꿈길이 자취 없으니 그를 슬어 하노라(魂夢相尋屐齒輕 鐵門石路亦應平原來夢徑無行迹 伊不知儂恨一生)." 한역 「紫霞 申緯 樂府詩」

[31] 昭君劉蕡(소군과 유분)

소군(昭君: 王昭君)[33]은 화친으로써 그 이름이 드러났고, 유분(劉蕡)[34]은 과거에 낙방하여 이름이 전(傳)해졌다. 이를 가히 불행이라고 이를 수 있지만, 가히 결함이라고 말할 수는 없다.

33) 소군(昭君): 전한(前漢) 때, 원제(元帝)의 궁녀(宮女)인, 왕소군(王昭君)을 말하며, 이름은 장(嬙)이다. 미녀였지만 화공(畵工)에게 뇌물을 주지 않은 까닭으로 그 모습을 추하게 그려서 왕의 은혜를 입지 못하고, 오랑캐인 호한사선우(呼韓邪單于)에게 출가하게 되어 오랑캐와의 외교적 화친을 이루었다.

34) 유분(劉蕡): 당(唐)나라 남창(南昌) 사람으로, 문종(文宗) 때 현량대책(賢良對策)에 응시하여, 환관(宦官)의 횡포를 논하는 글을 지었는데, 시관(試官)이 환관의 세력을 두려워하여 최하의 성적으로 매겨서 그를 낙방시킨 일이 있었다. 그러나 그는 그 일로 해서 오히려 명성을 얻게 되었다.

[原典] 昭君以和親而顯 劉蕡以下第而傳 可謂之不幸 不可謂之缺陷

[林譯] Some men and women left a name for posterity because they were victims of some adverse circumstances. One can say that they were most unfortunate, but I doubt that one should express regret for them.

[贅言] 풀이 꽃을 피우고 씨앗을 사방에 뿌릴 때, 운 좋게 陽地바른 곳에 도착한 씨앗도 있지만, 發芽하지 못하는 그늘진 陰地에 들어간 씨앗도 있을 것이다. 이때 陰地에 들어간 씨앗은 무슨 잘못을 한 것일까? 그저 운 없게 그늘에 떨어진 것일 뿐이다. 결함(缺陷)은 우리가 선택한 것은 아니지만, 어떤 사람이 되는가는 스스로의 선택이 가능하다. 결함은 단지 삶의 조건에 불과하다. 삶의 과정과 결론은 우리들 스스로 내는 것이다.

[32] 倍有深情(곡절의 깊은 정)

꽃을 사랑하는 마음으로 미인을 사랑한다면, 별스런 정취가 넉넉해짐을 영략(領略: 깨달음)할 것이요, 미인을 사랑하는 마음으로 꽃을 사랑한다면, 곡절의 깊은 호석(護惜: 아낌)이 있을 것이다.

[原典] 以愛花之心愛美人 則領略自饒別趣 以愛美人之心愛花 則護惜倍有深情

[林譯] To love a beautiful woman with the sentiment of loving flowers increases the keenness of admiration;to love flowers with the sentiment of loving women increases one's tenderness in protecting them.

[贅言] 장조가 꽃과 여인을 문학적 소재로 끌어들였다면 우리나라에서는 화가로 천경자 화백을, 그리고 시인으로 미당 서정주를 꼽을 수 있다. 즉 꽃과 여인이라는 소재는 자신의 정체성과 상징성을 드러내는 좋

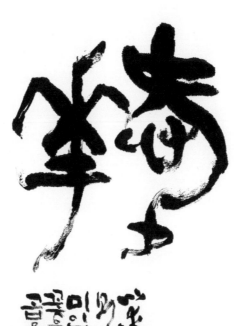

愛花　62×33cm

은 수단이 되는 것이다. "춘향이 눈썹 넘어 광한루 넘어 다홍치마 빛으로 피는 꽃을 아시는가? 비 개인 아침 해에 가야금 소리로 피는 꽃을 아시는가 무주 남원 석류꽃을… 석류꽃은 영원으로 시집가는 꽃. 구름 넘어 영원으로 시집가는 꽃. 소리도 없이 그 꽃가마 따르고 따르고 또 따르나니…" 〈꽃가마 / 서정주〉

[33] 生香解語(생향과 해어)

미인이 꽃보다 뛰어난 점은 해어(解語: 말을 이해함)요, 꽃이 미인보다 뛰어난 점은 생향(生香: 향기를 피움)이다. 두 가지를 가히 겸할 수 없다면, 생향화(生香花)를 버리고, 해어인(解語人)을 취할 것이다.

[原典] 美人之勝於花者解語也 花之勝於美人者生香也 二者不可得兼 舍生香而取解語者也

[林譯] Women are flowers that can talk, and flowers are women which give off fragrance.Rather enjoy talk than fragrance.

[贅言] 흔히 미인(美人)을 가리킬 때 '해어화'(解語花)란 단어를 쓴다. 직역하면 '말을 알아듣는 꽃'이다. 아름다운 꽃과 어여쁜 미인을 등치시킨 셈이다. 이 말의 출전은 당 현종(玄宗)과 양귀비(楊貴妃)에서 비롯되었다. 太液池에서 연꽃을 감상하던 현종은 "여기의 연꽃도 해어화(解語花)보다는 아름답지 않구나"라며 양귀비의 미모와 자태를 연꽃보다도 더 높이 치켜세워 주었던 것이다.

이규보는 〈折花行〉에서 꽃에 대한 여인의 질투를 그려내었다. "모란꽃에 맺힌 이슬 진주 같은데 모란 꺾은 신부가 창가를 지나네. 빙긋이 웃으면서 신랑에게 묻기를 "꽃이 예뻐요, 제가 예뻐요?" 신랑이 일부러 장난치느라 꽃이 당신보다 더 예쁘구려. 신부는 이 말에 뽀로통해서 꽃가지를 뭉개며 말을 하였네. "꽃이 저보다 예쁘시거든 오늘 밤은 꽃

하고 주무시구려"(牡丹含露眞珠顆 美人折得窓前過 含笑問檀郎 花强妾

貌强 檀郎故相戲 强道花枝好 美人妬花勝 踏破花枝道 花若勝於妾 今宵

花同宿)."

[34] 窓外觀之(창 밖에서 바라보다)

창 안에 있는 사람이 창
문 종이 위에 글자를 쓰
는데 창밖에서 이를 보고
있으니 너무 멋있었다.[35]

[原典] 窓內人於窓紙上
作字 吾於窓外觀之極佳

[林譯] It is wonderful
to see from the outside a
man writing characters on
window paper from the
inside.

窓 50×50cm

[贊言] 동양의 窓에는 전통적으로 한지를 쓴다. 한지는 통풍성과 보
습성이 뛰어나고 안팎을 어슴푸레 비추는 韻致 또한 있으니 예술적 효
과 또한 뛰어나다. 眞西山은 "환한 창가 책상에 기대어, 맑은 낮에는
화로에 향을 피우고, 책을 펴고 엄숙하게 나의 천군(天君)을 마주한다(
明牕棐几 淸晝爐薰 開卷肅然 事我天君)."〈心經贊 / 眞德秀〉고 하였다.
천군이란 즉 '마음을 다스리는 학자의 맑은 뜻' 이다.

35) 안에서 쓴 글씨는 올바른 글자의 모습이지만, 그것을 밖에서 보면 글자의 모습이 거
꾸로 보인다. 이 말은 사물을 역사(逆寫)하는 것을 의미하는 말이다. 곧 상대방의 장
점(長點)이 내가 볼 때에는 단점(短點)으로 비춰질 수 있고, 또한 상대방의 단점(短點)
이 내가 볼 때에는 장점(長點)으로 보일 수 있다.

[35] 閱歷淺深(삶의 깊고 얕음)

소년(少年)의 독서는 틈새로 달을 보는 것과 같고, 중년(中年)의 독서는 뜰 가운데 달을 보는 것과 같으며, 노년의 독서는 누대 위에서 달을 즐기는 것과 같다. 이것들은 모두 다 지나온 일들의 얕고 깊음에 따른 것이므로 얻는 바도 얕고 깊게 될 뿐이다.

[原典] 少年讀書如隙中窺月 中年讀書如庭中望月 老年讀書如臺上玩月 皆以閱歷之淺深 爲所得之淺深耳

[林譯] The benefit of reading varies directly with one's experience in life. It is like looking at the moon. A young reader may be compared to one seeing the moon through a single crack, a middle-aged reader seems to see it from an enclosed courtyard, and an old man seems to see it from an open terrace, with a complete view of the entire world.

[贅言] 책은 모르는 것을 알게 한다. 그때의 깨달음이란 인생의 기쁨이며 보람이다. 책을 접할수록 더해가는 지적 만족감은 독서에서만 얻을 수 있는 수확이기도 하다. 송(宋)나라 진종황제(眞宗皇帝)는 〈勸學詩〉에서 "집이 부유해지려고 좋은 밭을 사지 말라 책 속에 천종(千種)의 곡식이 있다. 편하게 살려고 높

讀書 50×51cm

다란 집을 짓지 말라 책 속에 황금으로 지은 집이 있다. … 사나이가 평생의 뜻을 이루고자 한다면 창 앞에 앉아 육경을 부지런히 읽을 지어다(富家不用買良田 書中自有千鍾粟 安居不用架高堂 書中自有黃金屋 …男兒欲遂平生志 六經勤向窓前讀)." 라며 독서의 효용과 가치를 책 속에서 찾을 것을 설파하기도 하였다.

[36] 致書雨師(비의 신에게 올리는 글)

저는 우사(雨師: 비의 신)에게 글을 보내고자 합니다. 봄비를 내려 주려면 상원절(上元節: 정월 대보름) 뒤에 시작하여, 청명(淸明: 4월 5~6일) 10일 전의 안과, 곡우(穀雨: 4월 20~21일) 절기의 중간이 좋을 것이며, 여름비는 매월 상현(上弦: 7~8일) 앞이나, 하현(下弦: 22~23일)의 뒤가 마땅할 것입니다. 가을비는 7월, 9월 상순과 하순에 내리는 것이 적당한데, 만약 삼동(三冬)[36]에 이를 것 같으면, 정히 비를 내려 줄 필요가 없을 것입니다.

[原典] 吾欲致書雨師 春雨宜始于上元節後 至淸明十日前之內 及穀雨節中 夏雨宜于每月上弦之前 及下弦之後 秋雨宜于孟秋季秋之上下二旬 至若三冬正可不必雨也

[贅言] 우사(雨師)는 비를 맡은 신(神)의 이름으로 24수 가운데 필성(畢星)을 가리킨다. 환웅이 인간 세상에 내려올 때 풍백(風伯)·우사(雨師)·운사(雲師)를 거느렸다는 단군설화 속의 그 우사로 농경과 밀접한 관련이 있다. 우사(雨師)에 대한 기록은 『산해경』에 보인다. 우사첩(雨師妾)이라는 신의 형상이 검은 몸빛에 양손에 뱀을 한 마리씩 쥐고 있고 왼쪽 귀에는 푸른 뱀을, 오른쪽 귀에는 붉은 뱀을 걸고 있다고 묘사하고 있다.

36) 삼동(三冬): 10월의 맹동(孟冬)과, 11월의 중동(仲冬)과, 12월의 계동(季冬)을 말한다.

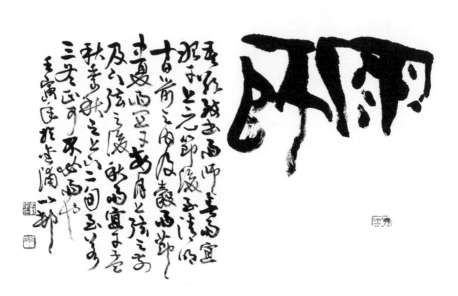

雨師 50×68cm

[37] 淸貧樂死(청빈하게 살다가 즐겁게 죽다)

옳지 못한 부자(富者)가 되는 것은 청빈(淸貧)을 지키는 것만 못하고, 근심스럽게 사는 것은 즐겁게 죽는 것만 같지 못하다.

[原典] 爲濁富 不若爲淸貧 以憂生 不若以樂死

[林譯] Be clean and poor rather than be filthy rich; accept death cheerily when it comes rather than be worried about life.

[贅言] 묵언 수행을 하는 유럽의 트라피스트(Trappist) 수도회에서 유일하게 허용된 말이 있는데, 그것은 '메멘토 모리(Memento mori: 죽음을 기억하라)'라는 한 마디이다. 인간은 과일 속에 씨가 있듯 육체 속에 죽음이 깃들어있음을 알면서도, 생에 대한 집착에 죽음을 외면한다. 그러나 자신의 죽음을 내다보는 이들이야말로 적극적이고 참된 삶을 살아갈 수 있다. 삶을 올바로 직시하는 힘은 자신의 죽음을 기억하며 사는 삶에서 나온다. 장조는 말한다. "즐겁게 죽는 길은 곧 근심하지 않고 살아가는 것"이라고.

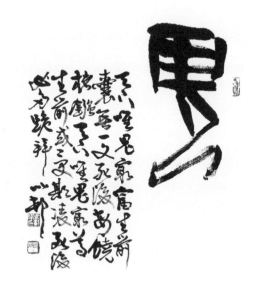

鬼 50×46cm

[38] 唯鬼最富(귀신이 최고의 부자이다)

천하(天下)에서 오직 귀신이 최고의 부자이다. 살아서는 주머니에 동전 한 닢 없지만, 죽은 뒤에는 매일 지전이 넉넉하기 때문이다. 천하에서 오직 귀신이 최고로 존경받는다. 살아서는 혹 속임과 멸시를 받았으나, 죽은 뒤에는 반드시 절을 많이 받기 때문이다.

[原典] 天下唯鬼最富 生前囊無一文 死後每饒楮鏹 天下唯貴最尊 生前或受欺凌 死後必多跪拜

[林譯] It is not bad to be a ghost. One who was penniless has a lot of paper money burnt for his benefit and one who was pushed around all his life is worshiped by people on their knees after his death.

[贅言] 장조 삶의 일단을 엿볼 수 있는 글이다. 부유한 삶이 싫은 것은 아니지만, 어느 누가 부자가 되고자 귀신을 부러워하겠는가?

[39] 花乃美人(꽃은 곧 미인)

나비는 재자(才子: 才士)의 화신(化身)이요, 꽃은 미인(美人)의 다른 이름이다.

[原典] 蝶爲才子之化身 花乃美人之別號

[林譯] The butterfly is the incarnation of a brilliant scholar, and flower is the poetic name of woman.

[贅言] 나비와 꽃을 등치하고 재자와 미인을 등치시켜 놓았다. 장조가 말하는 재자는 '재기발랄한 선비'를 의미하며 가인은 단순한 미인이 아니라 才, 色, 情을 모두 갖춘 개성 넘치는 미인을 의미한다.

[40] 得意詩文(마음에 드는 시문)

눈으로 말미암아 고결한 선비를 생각하게 되고, 꽃으로 말미암아 꽃같은 미인을 생각하게 되고, 술로 말미암아 의로운 협객을 생각하게 되고, 달로 말미암아 호젓한 친구를 생각하게 되고, 산수로 말미암아 득의의 시문을 생각하게 된다.

[原典] 因雪想高士 因花想美人 因酒想俠客 因月想好友 因山水想得意詩文

[林譯] Snow reminds one of a great high-minded

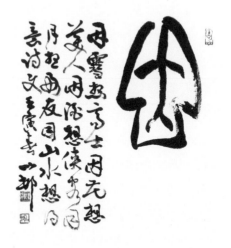

因 50×46cm

scholar; the flower reminds one of a beautiful woman; wine brings up memories of great cavaliers; the moon makes one think of friends; a beautiful landscape makes one think of some good verse or prose.

[贅言] "너 때문에 많이도 울었어, 너 때문에 많이도 웃었어, 너 때문에 사랑을 믿었어, 너 때문에 너 때문에 모두 다 잃었어, 정말 답답답해, 갑갑갑해" 그룹 애프터스쿨(After School)의 '너 때문에'라는 노래 한 소절이다. 우리말에 '～ 때문에'라는 말이 있다. 이 말은 因果의 관계에서 동기를 유발하는 유발사이다. 대부분 부정적 의미로 쓰인다. 하지만 이 말이 장조의 思惟에서는 매우 긍정적이고 아름답기까지 하다.

[41] 項下鈴鐸(목에 달린 방울)

거위 소리를 들으면 백문(白門: 金陵)에 있는 것 같고, 젓대 소리를 들으면 삼오(三吳)에 있는 것 같고, 여울물 소리를 들으면 절강(浙江)에 있는 것 같고, 노새의 목에 달린 방울소리를 들으면, 장안(長安: 서울)의 길 위에 있는 것 같다.

[原典] 聞鵝聲如在白門 聞櫓聲如在三吳 聞灘聲如在浙江 聞騾馬項下鈴鐸聲如在長安道上

[林譯] The sound of geese makes one think of Nanking, that of creaking oars reminds one of the Kiangsu lake district; the sound of rapids makes one feel like being in Chekiang, and the sound of bells on horses' necks suggests travel on the road to Chang-an [in the northwest].

[42] 上元第一(정월 대보름이 으뜸)

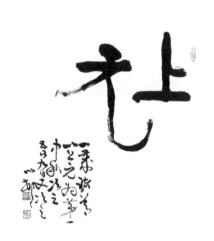

上元 50×44cm

한 해의 모든 절후(節候)는, 상원(上元)을 제일로 삼는다. 중추(中秋: 仲秋)가 다음이요, 5일(5월 5일: 端午)과 9일(9월 9일: 重陽)은 그 다음이다.

[原典] 一歲諸節以上元爲第一 中秋次之 五日九日又次之

[贅言] 『資治通鑑』「唐 僖宗紀 胡三省」 주(注)에 "도

가(道家)의 책에는 정월 15일을 상원(上元)으로 하고, 7월 15일을 중원으로 하며, 10월 15일을 하원으로 여긴다(道書以正月十五日爲上元 七月十五日爲中元 十月十五日爲下元)." 고 하였다.

[43] 晝短夜長(낮은 짧게 밤은 길게)

비라는 물건 됨은 낮을 짧게 만들기도 하고, 밤을 길게 만들기도 한다.

[原典] 雨之爲物 能令晝 短 能令夜長

[林譯] This thing called rain can make the days short and the night long.

[贅言] 비오는 날에는 어김없이 파전에 막걸리가 그립다. 비가 드리운 암울한 기운에 낮도 밤인 양 술시를 부르고, 그 밤

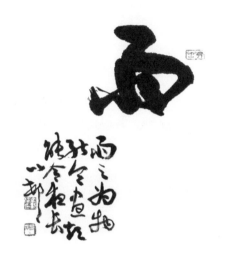

雨 50×45cm

에 못내 여읜 달님 생각에 긴긴밤 애태우며 추억에 젖는다.

[44] 嘯劍棋毬(휘파람, 검술, 탄기, 타구)

옛 것이 지금에 전해지지 않는 것은 휘파람[嘯], 검술(劍術), 탄기(彈棋)와 타구(打毬)이다.

[原典] 古之不傳于今者 嘯也劍術也 彈棋也打毬也

[贅言] 소술(嘯術)은 옛날 도사들이 불면 비바람이 몰아쳤다는 휘파람 비술이며, 검술(劍術)은 지금의 검법과 달리 전설로 전해 내려오는 무협지 속 검객들의 상승 검법을 말한다. 탄기(彈棋)는 漢나라 시대에 만들어진 장기와 유사한 놀이이고, 타구(打毬)는 전통놀이의 하나로 장시(杖匙)라는 채를 이용하여, 나무공[毛毬]을 쳐서 일정한 거리에 있는 구문(毬門)에 넣는 경기이다.

[45] 空谷足音(빈 골짜기의 발자국 소리)

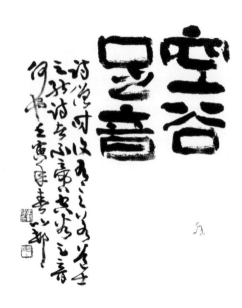

空谷足音 50×48cm

시 쓰는 스님은 간혹 있었지만, 도사(道士) 중에 시(詩)에 능한 이는 빈 골짜기의 발자국 소리[37] 같이 드무니 이는 무엇 때문인가?

[原典] 詩僧時復有之 若道士之能詩者不啻空谷足音 何也

[贅言] 공곡족음(空谷足音)이란 "인적 없는 빈 골짜기에 들리는 발자국 소리"란 뜻으로, 적적하고 외로

37) 공곡족음(空谷足音): '아무것도 없는 골짜기에 울리는 사람의 발자국 소리'라는 뜻으로, 쓸쓸할 때 손님이나 기쁜 소식(消息)이 온다는 말로, 자신과 의견이나 학설이 일치하여 기쁘다는 의미로 쓰인다.

울 때 사람이 찾아오는 것을 기뻐하고 반가워하는 마음을 표현한 것이다. 『莊子·徐無鬼篇』에는 공곡공음(空谷跫音)으로 족(足) 대신 발자국 소리 공(跫)자가 쓰였다. 인적 없는 골짜기에서 길을 잃고 헤맬 때 들리는 사람의 발자국 소리는 얼마나 반가울 것인가! 또 외로울 때 찾아온 친구나 반가운 소식은 얼마나 마음의 위안이 되는가!

"가만히 오는 비가 낙수 져서 소리하니, 오마지 않은 이가 일도 없이 기다려져 열릴 듯 닫힌 문으로 눈이 자주 가더라."〈혼자 앉아서 / 최남선〉

[46] 萱草杜鵑(원추리꽃과 두견새)

마땅히 꽃 가운데 원추리꽃[忘憂草][38]은 될지라도, 새 가운데 두견새[不如歸][39]는 되지 말라.

[原典] 當爲花中之萱草 毋爲鳥中之杜鵑

[林譯] Be the day lily among grass. Do not be the cuckoo among the birds.

[47] 糴不可厭(어린 새끼는 어여쁘다)

동물(動物)의 어린 새끼들은, 모두 어여쁘지만, 오직 당나귀만은 홀로 그렇지 못하다.

38) 훤초(萱草): 원추리꽃으로, 백합과에 속하는 다년초이다. 어린 잎과 꽃은 식용하며 '근심을 잊는 풀'이란 뜻에서 망우초(忘憂草)라고도 부른다. 남의 어머니를 훤당(萱堂)으로, 높여 부르는 것은 어머니들이 거처하는 뒤뜰에 원추리를 많이 심기 때문이다. 원추리나물을 많이 먹으면 취해서 의식이 몽롱하게 되고, 무엇을 잘 잊어버린다고 한다. 그래서 근심 걱정까지 날려 보내는 꽃이라 하여 망우초(忘憂草)라 했다.

39) 두견(杜鵑): 원조(怨鳥)라고도 하고 두우(杜宇)라고도 하며, 귀촉도(歸蜀途) 혹은 망제혼(望帝魂)이라 하여 망제(望帝)의 죽은 넋이 화해서 된 것이라고 하였다. 후회의 회한과 비통하게 우는 애절한 새의 대명사이다.

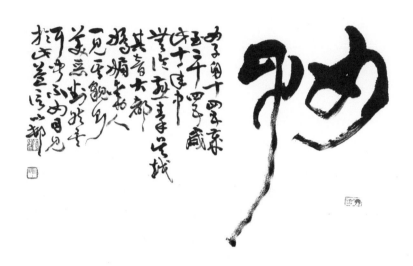

女子 50×75cm

[原典] 物之稚者皆不可厭 惟驢獨否

[林譯] All babies and the young of animals are lovely, except the donkey colt.

[48] 不如目見(눈으로 보는 것만 같지 못하다)

여자 나이 열너댓 살부터 스물너댓 살까지에 이르는 이 10년 동안은 연(燕)·진(秦)·오(吳)·월(越)나라를 가릴 것 없이 그 소리가 모두 아름답고 애교스러워 사람을 감동하게 하며, 한번 그 모습을 보면 아름답고 미운 것이 판연(判然)해진다. 귀로 듣는 것이 눈으로 직접 보는 것만 같지 못하다는 말은 여기에서 더욱 믿음이 간다.

[原典] 女子自十四五歲 至二十四五歲 此十年中 無論燕秦吳越 其音大都嬌媚動人 一覩其貌則美惡判然矣 耳聞不如目見 於此益信

[林譯] Girls between fourteen and twenty-five of whatever locality usually have a charming accent, but when you see their faces, there is a great difference between the ugly and the beautiful.

[49] 極樂世界(지극히 즐거운 세상)

즐거운 경계를 찾으려거든 신선(神仙)을 배우고, 괴로운 의취를 피하려거든 부처(佛陀)를 배우라. 불가(佛家)에서 말하는 극락세계(極樂世界)란 대개 중생들의 고통이 이르지 않는 곳을 말한다.

[原典] 尋樂境乃學仙 避苦趣乃學佛 佛家所謂極樂世界者 蓋謂衆苦之所不到也

[贅言] 불가에서 말하는 이상 세계는 극락세계(極樂世界)이다. 『阿彌陀經』에 이르기를 "극락세계는 아미타불이 살고있는 정토 세계로 괴

로움과 걱정이 없는 지극히 안락하고 자유로운 세계"라고 하였다. 하지만 죽어서 가는 정토 세계에 앞서서 현재 삶의 괴로움을 여의고 걱정이 없다면 그것이 곧 극락세계라 할 수 있지 않겠는가.

[50] 謙恭富貴(겸손하고 부유하다)

풍족하고 귀중함에도 몸이 고달프고 파리한 것은 편안하고 한가하면서 가난한 것만 같지 못하고, 가난하고 천박한데도 교만하고 오만한 것은 겸손하고 공손하면서 풍족하고 귀중한 것만 같지 못하다.

[原典] 富貴而勞悴 不若安閒之貧賤 貧賤而驕傲 不若謙恭之富貴

[林譯] Rather lead a poor but leisurely life than be success and lead a busy one. But better be simple though rich, than be poor and proud.

[贅言] 존 스튜어트 밀(John Stuart Mill)은 영국의 공리주의 철학자이다. 그가 남긴 말 가운데 '살찐 돼지가 되기보다 마른 소크라테스가 되라'는 말이 떠오른다. 질적 공리주의의를 표방한 이 말은 '배부른 돼지보다 배고픈 인간이 낫고, 만족한 바보보다 불만족스러운 소크라테스가 낫다'는 것이다. 어떤 신념을 갖느냐에 따라 돼지가 되기도 하고 소크라테스가 되기도 한다.

[51] 耳能自聞(귀 스스로 듣는다)

눈은 능히 스스로 보지 못하고, 코는 능히 스스로 냄새 맡지 못하고, 혀는 능히 스스로 핥지 못하고, 손은 능히 스스로 잡지 못하는데 오직 귀만이 능히 스스로 그 소리를 듣는다.

[原典] 目不能自見 鼻不能自臭 舌不能自舐 手不能自握 惟耳能自聞其聲

[林譯] The eye cannot see itself, the nose does not smell itself, the

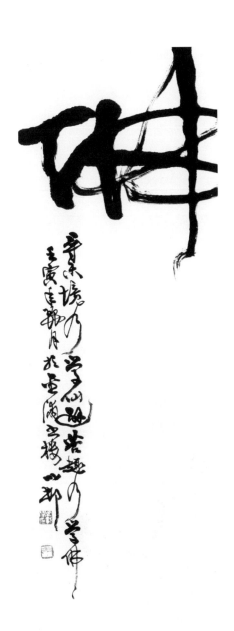

佛 92×31cm

tongue cannot taste itself, the hand cannot clasp itself. Only the ear can hear itself.

[52] 遠近皆宜(멀고 가까움이 모두 좋다)

무릇 소리는 모두 멀리서 듣는 것이 마땅한데 오직 거문고 소리만은 멀고 가까운 것이 모두 마땅하다.

[原典] 凡聲皆宜遠聽 惟聽琴則遠近皆宜

[林譯] All sounds are better listened to from a distance, but that of the string instrument chin is an exception.

[贅言] 의(宜)란 나의 취향에 딱 들어맞는다는 것이다. 장조가 듣기에 거문고 현의 떨림은 멀면 먼 대로, 가까우면 가까운 대로 심금을 울리는 애절함이 있다고 여겼다. 김훈의 소설 『현의 노래』에는 이런 대목이 있다. "소리가 곱지도 추하지도 않다면 금이란 대체 무엇입니까? 그 덧없는 떨림을 엮어내는 틀이다. 그래서 금은 사람의 몸과 같고 소리는 마음과 같은데, 소리를 빚어낼 때 몸과 마음은 같다. 몸이 아니면 소리를 끌어낼 수 없고 마음이 아니면 소리와 함께 떨릴 수가 없는데, 몸과 마음은 함께 떨리는 것이다." (현의 노래, 김훈, 생각의 나무, 2004) 중에서

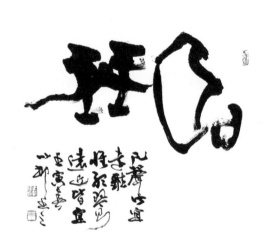

聽琴 50×52cm

78

[53] 手能執管(붓을 잘 쥐다)

눈이 글자를 아는
것에 능하지 못하면
그 번민은 더욱 장
님보다 못하고, 손
이 붓을 잡는 것에
능하지 못하면 그
괴로움은 벙어리보
다 더욱 심하다.

[原典] 目不能識字
其悶尤過于盲 手不
能執管 其苦更甚於
啞

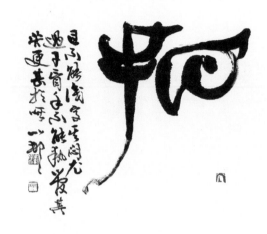

目手 50×53cm

[贅言] 붓은 제 스스로 움직이지 못한다. 그래서 붓은 자신의 몸을 세
워 줄 인간의 손길이 필요하다. 하지만 사람들은 붓을 꼭 움켜쥐고서
마치 자신이 붓을 통제한다는 착각에 빠져 자기 마음대로 붓을 이끌고
자 한다. 붓이 지닌 탄력성과 거기에서 분출되는 에너지를 마치 자신의
에너지 인양 착각하는 것이다. 손이 붓을 잡는 것에 능하지 못하다는
것은 바로 그러한 것이며 옛 사람이 제시한 발등법(撥鐙法)은 이에 대
한 해법이 될 수 있다.

[54] 極人間樂(즐거움을 다하다)

머리를 나란히 하여 시구를 짓고, 목을 서로하여 글을 논하며, 궁중의
칙령에 응하여 속국(屬國)의 사신을 편력하는 것은 모두 인간의 즐거운

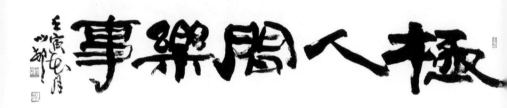

極人間樂事　29×90cm

일을 다한 것이다.

[原典] 竝頭聯句 交頸論文 宮中應制 歷使屬國 皆極人間樂事

[林譯] Some of the greatest joys of life are: to discuss literature with a friend, to compose together tête-à-tête a poem by providing alternate lines, to sit at the palace examinations, and to be sent abroad as a diplomat to our country's dependencies.

[贅言] 인간의 즐거운 일이란 곧 즐거운 일을 통해 인생의 행복을 느끼는 것이다. 자연은 인간에게 행복을 나누어주는 보고(寶庫)이다. 존 러스킨(John Ruskin, 1819~1900)은 말하기를 "옥수수가 자라거나 꽃이 피는 것을 보는 것, 보습이나 가래로 일하며 거친 숨을 내쉬는 것, 책을 읽는 것, 생각하는 것, 사랑하는 것, 기도하는 것 등은 모두 인간을 행복하게 만드는 것들이다"라고 하였다.

[55] 何不姓李(어찌하여 姓이 李가 아니냐)

수호전(水滸傳)[40]에 보면 무송(武松)이 장문신(蔣門神)을 꾸짖어 말하기를 "어찌하여 성(姓)이 이(李)씨가 아니냐?"고 했는데 이 말이 매우 절묘하다. 대개 성(姓)이란 실로 아름다운 것도 못난 것도 있어서 화씨, 유씨, 운씨, 소씨, 고씨 등은 모두 지극한 운치를 지니고 있지만, 대저 모씨, 뇌씨, 초씨, 우씨 같은 것은 모두 눈에는 먼지이고 귀에는 가시일 뿐이다.

[原典] 水滸傳 武松詰蔣門神云 爲何不姓李 此語殊妙 蓋姓實有佳有劣 如華如柳如雲如蘇如喬 皆極風韻 若夫毛也賴也焦也牛也 則皆塵於目而

40) 수호전(水滸傳): 원(元)나라의 시내암(施耐庵)이 지은 소설(小說)이며, 71회 이후는 나관중(羅貫中)이 지었다고 전해온다. 송(宋)나라 말기에 발간된 〈宣和遺事〉에 의거하여, 송(宋)나라 휘종(徽宗)때 일어났던 여러 도둑들의 행적들을 그린 것으로, 『삼국지연의』『서유기』『금병매』와 함께 중국 4대기서(四大奇書)라고 일컫는다.

棘於耳者也

[贅言] 『수호지』는 중국 명대의 장편 무협 소설로 북송의 양산박에서 봉기하였던 108 호걸들의 실화를 배경으로 하고 있다. 취권(醉拳)의 창시자 무송이 무뢰배인 장문신에게 성을 따져 물은 것은 어떤 의미일까? 성(姓)은 출생의 혈통을 나타내는 집단의 칭호이다. 허신(許愼)이 편찬한 『說文解字』에 따르면, "姓은 人之所生也"라 하여 모계 시대에는 모계 혈통을, 부계 시대에는 부계 혈통을 나타내며 성씨의 존재 여부는 자신의 정체성을 확인하는 중요한 지표가 된다.

[56] 宜目宜臭(눈에도 좋고 코에도 좋다)

꽃이 눈에도 적당하고 코에도 적당한 것이란, 매화(梅), 국화(菊), 난초(蘭)와 수선(水仙), 주란(珠蘭), 연(蓮)이요, 코에만 적당한 것이란 구연(櫞), 계수(桂), 서향(瑞香)과 치자(梔子), 말리(茉莉), 목향(木香)과 해당화[玫瑰], 황매[蠟梅] 등이다. 그 밖에는 모두 눈에만 적당한 것이다. 꽃과 잎새를 함께 관람할 수 있는 것은 가을 해당(海棠)이 가장 좋고, 연꽃[荷]이 다음이요, 해당화(海棠花), 도미(酴醾), 우미인(虞美人)과 수선화(水仙花)가 그 다음이다. 잎새가 꽃보다 나은 것은 안래홍(雁來紅: 꽃비름), 미인초(美人蕉: 파초)에 불과할 따름이다. 꽃과 잎새를 함께 볼 수 없는 것은 백일홍[紫薇]과 백목련[辛夷]이다.[41]

41) 연(櫞)은 구연, 레몬, 오향과에 속하는 상록교목이다. 말리(茉莉)는 목서과에 속하는 상록관목으로 관상용이나 향유의 원료로 쓰인다. 매괴(玫瑰)란 여기서는 장미과에 속하는 낙엽관목으로 해당화를 의미한다. 납매(蠟梅)는 녹나무과에 속하는 낙엽관목으로, 생강나무 또는 황매라고도 부른다. 도미(酴醾)는 장미과의 낙엽 아관목(亞灌木)으로 싸리나무 종류를 말한다. 항우의 애첩이름으로 유명한 우미인(虞美人)은 개양귀비꽃을 이르는 말이다. 안래홍(雁來紅)은 색비름으로, 비름과에 속하는 일년생화초이다. 자미(紫薇)는 백일홍을 달리 부르는 말이다. 신이(辛夷)는 목련과에 속하는 낙엽교목으로, 백목련의 별칭이다.

花 50×76cm

[原典] 花之宜於目 而復宜於臭者 梅也菊也蘭也 水仙也珠蘭也蓮也 止宜於鼻者 橼也桂也瑞香也 梔子也茉莉也木香也 玫瑰也蠟梅也 餘則皆宜於目者也 花與葉俱可觀者 秋海棠爲最荷次之 海棠酴醾虞美人 水仙又次之 葉勝於花者 止雁來紅美人蕉而已 花與葉俱不足觀者 紫薇也辛夷也

[林譯] Flowers which are both pretty and have a good smell are the plum, the chrysanthemum, the [Chinese] orchid, the narcissus, the Chloranthus inconspicua, the banksias rose, the rose, and the winter sweet. The others are all for the eye. Among those whose leaves as well as flowers are good to look at, the begonia ranks first, the lotus comes next, and then follow the cherry apple, the Rubus commersonii [of the rose family], the red poppy, and the narcissus. The amaranth and the Musa uranoscopus [of the banana family] have prettier leaves than flowers. The crape myrtle and the magnolia have nothing to recommend themselves either in leaves or in flowers.

[贅言] 시인 김춘수는 "내가 그의 이름을 불러 주었을 때 그는 나에게로 와서 꽃이 되었다"고 하였다. 꽃을 의미하는 한자는 꽃 '화'(花)다. 하지만 '花'는 후대에 만들어진 글자이며 본자는 빛날 '화'(華)다. 우리말 꽃의 어원은 세종조에 편찬한 「용비어천가」를 보면 알 수 있다. "불휘 기픈 남간 바라매 아니 뮐쌔, 곶 됴코 여름 하나니" 즉 "뿌리가 깊은 나무는 바람에 흔들리지 아니하므로 꽃이 좋고 열매가 많이 열리느니라" 여기에 나오는 '곶'이 지금의 '꽃'의 어원이 된다.

[57] 不喜談市(시정의 일을 즐겨 말하지 않는다)

소리 높여 산림(山林)을 말하는 자는 시정의 일을 즐겨 말하지 않는다. 일을 살피는 것이 이와 같으면 사기(史記)와 한서(漢書) 같은 책들

을 모두 없애어 읽지 않는 것이 마땅하다. 대개 이들 책에 실려 있는 것들은 모두 옛날 시정 이야기이기 때문이다.

[原典] 高語山林者 輒不喜談市朝 事審若此 則當竝廢史漢諸書 而不讀矣 蓋諸書所載者 皆古之市朝也

[林譯] Recluse scholars often disdain to discuss affairs of the government. But history is full of affairs of the government. Should one stop reading history, too? They cannot have meant it.

[贅言] 홍자성의 『菜根譚』에 "산림의 즐거움을 말하는 사람은 아직 진정한 산림의 맛을 터득하지 못한 것이다(談山林之樂者 未必眞得山林之趣)." 라고 하였다. 대개 '산림의 삶'과 '시정의 일'이란 손바닥과 손등의 관계와 같아서 함께 하지만, 함께 하기 어려운 관계인 것이다.

[58] 雲不能畵(구름은 그리지 못한다)

구름의 물(物)된 성질은 혹은 높은 산과 같고, 혹은 넘쳐 흐르는 물과 같고, 혹은 사람과도 같고, 혹은 짐승과도 같으며, 혹은 새의 가슴 털과 같고, 혹은 물고기 비늘과 같다. 천하의 만물을 모두 다 그릴 수 있지만, 오직 자신의 모양인 구름은 그리지 못한다. 세상에서 구름을 그린다고 하는 것은 또한 억지 이름일 뿐이다.

[原典] 雲之爲物 或崔巍如山 或激灩如水 或如人或如獸 或如鳥毳 或如魚鱗 故天下萬物皆可畵 惟雲不能畵 世所畵雲 亦强名耳

[林譯] The cloud is ever changeful, sometimes piled up like high cliffs, sometimes translucent like water, and sometimes it resembles human beings or beasts or fish scales or feathers. That is why clouds are impossible to paint. The so-called paintings of clouds do not quite resemble clouds.

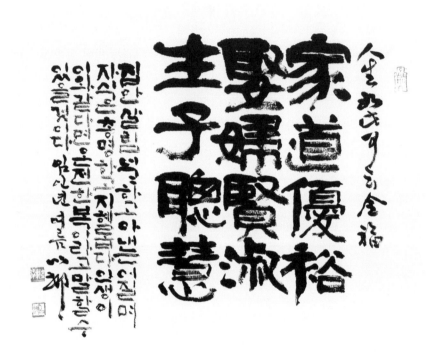

人生全福　47×53cm

[贅言] 이규보(李奎報)는 「白雲居士語錄」에서 구름을 말하기를 "대개 구름이란 뭉게뭉게 피어나 한가롭게 떠다니지. 산에도 머물지 않고 하늘에도 매이지 않으며 동서(東西)로 떠다니며 그 자취가 구애받는 곳이 없다네. 잠깐 사이에 변화하니 처음과 끝을 헤아릴 수 없지…색이 푸르거나 누르거나 붉거나 검은 것은 구름의 본래 색이 아니네. 오직 아무런 색깔 없이 흰 것이 구름의 정상적인 색이지. 덕이 이미 저와 같고 색이 또한 이와 같으니, 만약 구름을 사모하여 배운다면 세상에 나가서는 만물에 은택을 주고 집에 머무를 때는 마음을 비워 그 하얀 깨끗함을 지키고 그 정상에 거하겠지. 그리하여 아무 소리도 없고 색도 없는 절대 자유의 세계[無何有之鄕]로 들어가면 구름이 나인지 내가 구름인지 알 수 없을 것이네(夫雲之爲物也 溶溶焉洩洩焉 不滯於山 不繫於天 飄飄乎東西 形迹無所拘也 變化於頃刻 端倪莫可涯也…色之靑黃赤黑 非雲之正也 惟白無華雲之常也 德旣如彼 色又如此 若慕而學之 出則澤物 入則虛心 守其白處其常 希希夷夷 入於無何有之鄕 不知雲爲我耶 我爲雲耶)."라고 하였다.

[59] 人生全福(인생의 온전한 복)

 태평(太平)한 세상을 만나, 호산군(湖山郡)[42]에서 살고, 관료들은 청렴하고 깨끗하며, 집안의 생계는 넉넉하고, 장가를 들어 아내가 현숙하고 자식을 낳았는데 총명하다. 인생이 이와 같아야 완전한 복(福)이라고 할 수 있다.

 [原典] 値太平世 生湖山郡 官長廉靜 家道優裕 娶婦賢淑 生子聰慧 人生如此 可云全福

42) 호산군(湖山郡): 지명이 아니라 호수와 산이 있는 고을이란 뜻으로, 풍광(風光)이 빼어나고 아름다운 고을을 이르는 말이다.

[林譯] The perfect life: to live in a world of peace in a lake district where the magistrate is good and honest, and to have an understanding wife and bright children.

[贅言] '인생'(人生)이란 곧 '삶'이다. 삶에서 원하는 복을 모두 누린다는 것은 기대할 수도, 기대하지도 않는다. 하지만 그런 희망마저 없다면 삶이 너무 초라하지 않겠는가? 『法句經』에 "병이 없고 건강한 것이 가장 이로운 일이며, 만족을 아는 자가 최고 부자이다. 신뢰가 인간관계에서 최고의 덕목이며, 학문과 수도를 통해 진리의 상태에 머무르는 삶이 최고의 즐거움이다(無病最利 知足最富 厚爲最友 泥洹最樂)." 라는 말에 다만 위로를 받는다.

[60] 天下器玩(천하의 골동품)

천하 기완(器玩)의 종류는 만드는 기술이 정밀해지면 질수록 그 가격은 날마다 떨어지니, 백성들이 가난해지는 것도 이상할 것 없다.

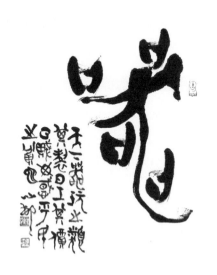

器 50×45cm

[原典] 天下器玩之類 其製日工 其價日賤 毋惑乎民之貧也

[林譯] The quality of things made, vessels, utensils, and toys, has steadily improved in these years, while their prices have steadily gone down. It must be that the artisans are becoming poorer.

[贅言] 기완(器玩)
이란 보고 즐기기 위
해 모아둔 기구나 골
동품을 말한다. 세월
의 흔적만큼이나 여
러 사람의 손때가 묻
어 있다. 장조가 살
던 시절에도 골동품
은 고가에 거래되었
을 터이지만 장인의
손땀 어린 물건이 제
값을 받지 못하는 것
은 예나 지금이나 비
슷한 것 같다.

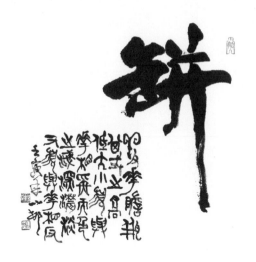

瓶 50×50cm

[61] 與花相稱(꽃과 걸맞는 것)

꽃을 기르는 데 쓰이는 담병(膽瓶: 꽃병)은 그 모양이 높고 낮고 크고
작은 것 중에서 꽃과 함께 서로 알맞은 것을 쓰고, 색도 옅고 깊고 진하
고 담백한 것 중에서 또 꽃과 더불어 서로 반대되는 것을 쓴다.

[原典] 養花膽瓶 其式之高低大小 須與花相稱 而色之淺深濃淡 又須與
花相反

[林譯] The vases used for arranging flowers should be chosen so that
their size and shape agree with the flowers but their dark or light shades
of color contrast with them.

[贅言] '화실상칭'(華實相稱)이라는 말이 있다. '꽃과 열매가 서로 알

맞게 어울린다'라는 뜻으로, 외면(形式)과 내면(實質)이 서로 일치하는 것을 비유하는 고사성어이다. 사람에게는 꽃으로 비유되는 화려한 겉모습과 열매로 비유되는 내면의 성실함이 어느 한쪽도 치우치지 않는 바람직한 인간상이 필요하듯, 사물에도 대칭과 균형을 이루는 시머트리(symmetry)가 필요하다.

[62] 夏雨赦書(여름비는 사면장)

봄비는 은정(恩情)을 내리는 조서(詔書)와 같고, 여름비는 죄를 사면해 주는 사서(赦書)와 같고, 가을비는 죽은 이를 애도하는 만가(輓歌)와 같다.

[原典] 春雨如恩詔 夏雨如赦書 秋雨如輓歌

[林譯] A spring rain is like an imperial edict conferring an honor, a summer rain like a writ of pardon, and an autumn rain like a dirge.

[63] 六十神仙(육십에 신선이 되다)

열 살에는 신동이 되고, 스무 살, 서른 살에는 재주 있는 사람이 되고, 마흔 살, 쉰 살에는 이름난 신하가 되고, 예순 살에는 신선이 된다면 가히 '완전한 사람'이라고 말할 수 있으리라.

[原典] 十歲爲神童 二十三十爲才子 四十五十爲名臣 六十爲神仙 可謂全人矣

[贅言] 국어사전에는 '전인'(全人)을 "지, 정, 의를 모두 갖춘 사람으로 결함이 없이 완전한 사람을 가리키는 말"이라고 하였다. 철학자 니체는 전인을 무신적 초월인(超越人)인 우버멘쉬(Übermensch)라 명명하였는데 초인으로서 살기 위해서는 즉, 인간의 책임, 인간의 자유, 인간

의 임무를 위하
여 신은 죽어야
한다는 것이다.
이름난 신하로
살기도 어렵지
만 모든 것을 내
려놓고 신선의
삶을 산다는 것
은 더더욱 어려
울 것이니 내 사
전에서 '전인'
이란 단어는 아
예 지워야겠다.

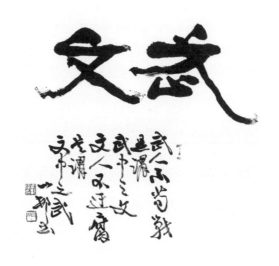

武文 50×52cm

[64] 文中之武(문중의 무)

무인(武人)은 구차하게 싸우지 아니하니, 이것이 무(武)중에서 문(文
)이 되고, 문인(文人)은 우활(迂闊) 진부(陳腐)하지 않으니, 이것이 문(
文) 가운데서 무(武)라 할 것이다.

[原典] 武人不苟戰 是爲武中之文 文人不迂腐 是爲文中之武

[林譯] A military man who does not talk lightly of war is also a
cultured man; a cultured man who does not rest with his smug opinions
has something of the conqueror's spirit.

[贅言]『書經』에서는 "文이며 武다."라고 했고『詩經』에서는 "文을
하며 武를 하는 길보(吉甫)여, 온 세상의 모범이라."고 했다. 이를 통
해 알 수 있는 것은 문과 무가 본래부터 정해진 바가 없으며 문반(文班)

이라 해도 무반(武班)의 영역을 통달하지 못하면 온전한 문반이라 말할 수 없다는 것이다. 서예사에 걸출한 동진의 왕희지(王羲之)도 우군장군(右軍將軍)의 벼슬을 지냈고, 중당의 안진경(顔眞卿)도 무인으로써 안록산의 난을 평정한 인물이었다.

[65] 紙上談兵(종이 위의 병법)

문인(文人)이 무사(武事)를 강론하는 것은 대부분 종이 위의 병법일 뿐이요, 무장(武將)이 문장(文章)을 강론하는 것은 절반이 도청도설(道聽塗說)일 뿐이다.

[原典] 文人講武事 大都紙上談兵 武將論文章 半屬道聽塗說

[林譯] A literary man discussing wars and battles is mostly an armchair strategist; a military man who discusses literature relies mostly on rumors picked up from hearsay.

[贅言] 공자(孔子)가 말하기를 "길에서 들은 이야기를 다시 길에서 이야기하는 것은 덕(德)을 버리는 것과 같다(道聽而道說 德之棄也)."고 하였다. 어쩌다 한마디 들은 말을 마치 자신의 말인 양 떠들어대는 사람도 문제지만 남의 말을 귀담아 경청하지 않는 사람도 수양(修養)이 부족하기는 매일반이다.

[66] 斗方三種(두방지의 세 가지 장점)

두방(斗方)은 단지 세 가지를 취할 만하니, 가려한 시문의 선택이 첫 번째요, 새로운 제목을 정함이 두 번째이며, 정선한 낙관의 형식이 세 번째이다.

[原典] 斗方止三種可存 佳詩文一也 新題目二也 精款式三也

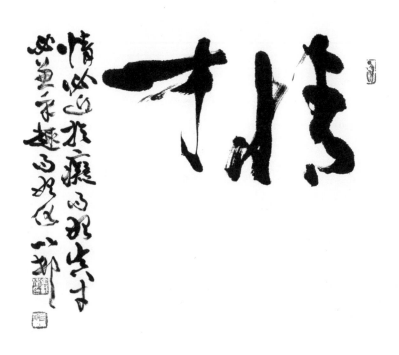

情·才 50×51cm

[67] 情近于癡(정이 어리석음에 가깝다)

정(情)은 어리석음에 가까워야 비로소 진실되고, 재(才)는 묘취와 어울려야 비로소 변화한다.

[原典] 情必近于癡而始眞 才必兼乎趣而始化

[林譯] Love is not true love without a form of madness. A literary artist must have zest in life to enter into nature's spirit.

[贅言] 쉘 실버스타인(Shel Silverstein)이 지은 『아낌없이 주는 나무』에는 한 소년을 향한 나무의 무한한 사랑 이야기가 펼쳐진다. 소년은 노인이 될 때까지 자기가 필요할 때만 나무를 찾지만, 나무는 변함없는 사랑으로 소년을 항상 기다렸고 그저 소년과 함께 있는 것으로 만족했다. 나무가 자신의 온몸을 희생하면서 소년에게 보여준 사랑이야말로 진실한 사랑이 아니었을까?

[68] 全才之難(온전한 재주의 어려움)

무릇 꽃 빛이 곱고 아름다운 것들은 대부분 향기가 좋지 못하고, 여러 겹의 꽃잎에 쌓여있는 꽃들은 대부분 열매를 맺지 못한다. 심하다. 온전한 재주를 갖기 어렵구나. 이 모든 것을 겸한 것은 오직 연꽃뿐인가!

[原典] 凡花色之嬌媚者 多不甚香 瓣之千層者 多不結實 甚矣全才之難也 兼之者其惟蓮乎

[林譯] Most flowers that are pretty have no smell, and those that have

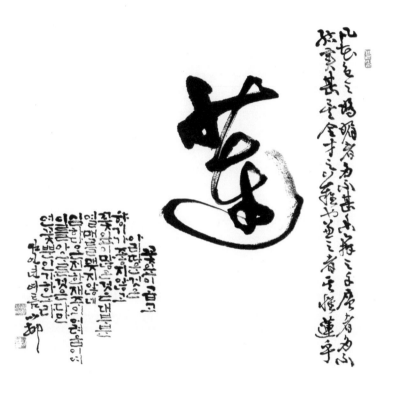

蓮 50×56cm

multilayer petals do not bear fruit. How rare is a perfect talent! The lotus, however, has all these attributes.

[贅言] 주돈이(周敦頤, 1017~1073)는 북송을 대표하는 유학자이자 성리학자이다. 특히 그를 유명하게 만든 것은 그가 남긴 「愛蓮說」 때문이다. "나는 유독 진흙에서 나왔으나 (더러움에) 물들지 않고, 맑고 출렁이는 물에 씻겼으나 요염하지 않으며, 속은 비었으나 밖은 곧고, 덩굴은 뻗지 않고 가지는 치지 아니하며, 향기는 멀수록 더욱 맑고, 꼿꼿하고 깨끗이 서 있어 멀리서 바라볼 수는 있으나 함부로 가지고 놀 수 없는 연꽃을 사랑한다(子獨愛蓮之出淤泥而不染 濯淸漣而不妖 中通外直 不蔓不枝 香遠益淸 亭亭靜植 可遠觀而不可褻翫焉)."는 것이다.

[69] 萬歲宏功(만세의 공로)

한 권의 새로운 책을 짓는 것은 곧 천년을 위한 큰 사업이요, 한 권의 옛 서적에 주석을 다는 것은 참으로 만세(萬歲)를 위한 큰 공로이다.

[原典] 著得一部新書 便是千秋大業 注得一部古書 允爲萬歲宏功

[林譯] Next to the author of a good book is the man who makes a good commentary on it.

[贅言] 『설문해자』를 저술한 허신(許愼, 30~124)이 천추의 대업을 이룬 것이라면, 이 책에 주(注)를 단 단옥재(段玉裁, 1735~1815)야말로 만세의 공을 세운 사람이라 할 것이다.

[70] 都無是處(모두 옳지 않은 방법)

이름난 스승을 청하여 자제(子弟)를 가르치고, 이름난 산에 들어가 과거 공부를 익히고, 이름난 선비에게 구걸하여 붓을 잡게 하는 이 세 가

지는 모두 옳지 않은 방법이다.

[原典] 延名師訓子弟 入名山習擧業 丐名士代捉力 三者都無是處

[林譯] To ask a famous scholar to be tutor for young children, to study for examinations at a mountain retreat, and to ask a famous writer to be the ghost for your compositions---these things are utterly wrong.

[贅言] 도무시처(都無是處)가 도시처(都是處)로 변한 것이 요즘 세상이다. 부처의 십력(十力) 가운데 시처(是處)와 비처(非處)를 분별하는 지력(智力)이 있다. 어떤 행동이 경우에 적당한가, 적당치 않은가를 잘 아는 힘을 '시처 비처를 아는 지력'이라 한다. 인간의 행동에 대해 선악(善惡)을 규정(規定)하는 것은 때(時:언제)·곳(處:어디서)·경우(位:누구에게)의 세 가지 표준에 따라 그것이 선(善)이 되기도 하고 악(惡)이 되기도 한다.

[71] 自無而有(없던 것에서 생겨남)

획이 쌓여 글자(字)를 이루고, 글자가 쌓여 글귀(句)를 이루고, 글귀가 쌓여 한 편(篇)을 이루는 것을, 문장(文章)이라 한다. 문체(文體)가 날로 증진하여, 팔고(八股)[43]에 이르러서야 드디어 그쳤다. 고문(文), 시(詩), 부(賦), 사(詞), 곡(曲), 설부(說部), 전기소설(傳奇小說)과 같은 것들은 모두가 이전 없던 것으로부터 생기게 된 것이다. 바야흐로 그것이 만들어지지 않았을 때에는 진실로 후대에 이러한 것이 있게 될 것을 헤아리지 못하였다가, 이미 이러한 일체의 것들이 생겨난 뒤에는 또 마치 천지가 이를 만들고 베풀어서 세상에 응당 있어야 할 물건이 되고 말았다. 그러나 명(明)나라 이래로는 하나의 체제를 창조하여 사람들 이목을 끈

43) 팔고(八股): 명(明)나라 중엽 이후에 관리의 등용시험에서 쓰이던 문체로, 그 결구(結句)는 대구법(對句法)에 의거하여 여덟으로 나뉘어졌기 때문에 팔고라 한다.

文體 50×95cm

자가 있는 것을 보지 못했다. 아득히 백 년 뒤를 계산해 본다면, 반드시 그런 자가 있을 터이지만 내가 그것을 보지 못하는 것이 애석할 뿐이다.

[原典] 積劃以成字 積字以成句 積句以成篇謂之文 文體日增 至八股而 遂止 如古文如詩 如賦如詞 如曲如說部 如傳奇小說 皆自無而有 方其未 有之時 固不料後來之有此 逮旣有此一體之後 又若天造地設 爲世必應有 之物 然自明以來 未見有創一體裁 新人耳目者 遙計百年之後 必有其人 惜乎不及見耳

[贅言] 이지(李贄)는 노자의 무(無)와 유(有)의 이원론적 관계를 설명 하면서 다음과 같이 말하였다. "비어있음[虛]은 도의 상(道之常)이며, 고요함[靜]은 도의 근(道之根)이다.…그래서 사물이 비존재인 무로부 터 생겨 존재인 유가 된다는 것을 알 수 있다. 번성하여 생겨난 것이 결 국 그 뿌리로 돌아가 고요해지니 모든 사물이 존재로부터 비존재가 됨 을 알 수 있다(虛者 道之常 靜者 道之根…則凡物之自無而有者 可知也 又能知 夫藝藝而生者 仍復歸根而靜 則凡物之自有而無者 可知也)."

[72] 所托者異(의탁하는 바에 따라 달라지다)

구름에 해가 비치면 노을이 되고, 샘물에 바위가 걸치면 폭포가 된다. 의탁하는 데 따라서 다르고 이름 또 한 이에 비롯된다. 이 것은 친구 사귀는 도 리에서 귀하게 여길만 하다.

所托者異 50×60cm

[原典] 雲映日而成霞 泉挂巖而成瀑 所托者異而名亦因之 此友道之所以可貴也

[林譯] A cloud becomes multicolored when it reflects the sun, and a mountain current becomes a fall when it passes over a cliff. Things become different from what they associate with. That is why friendship is so valued.

[贅言] 『荀子·勸學篇』에 "쑥이 삼 가운데서 자라면, 도와주지 않아도 저절로 곧게 되고, 흰 모래가 진흙과 있으면 물들이지 않아도 저절로 더러워진다(蓬生痲中 不扶自直 白沙在泥 不染自汚)."고 하였다. 그러므로 공자는 말한다. "유익한 벗이 세 가지이고 손해 되는 벗이 세 가지이다. 벗이 정직하고, 벗이 성실하며, 벗이 문견(聞見)이 많으면 유익하고, 벗이 편벽되고, 벗이 아첨을 잘하며, 벗이 말만 잘하면 해롭다(益者三友 損者三友 友直 友諒 友多聞益矣 友便辟 友善柔 友便佞損矣)."

[73] 畵虎反狗(호랑이를 그리려다 개가 되다)

대가(大家)의 글은 내가 좋아하고 흠모하여 이것을 배우고 싶지만, 명가(名家)의 글은 내가 좋아하고 흠모하여도 감히 배우고 싶지는 않다. 대가를 배우다가 얻지 못하면, 이른바 고니를 그리려다 못 그려도 오히려 오리하고는 비슷한 격이 되나 명가를 배우려다 얻지 못하면, 이것은 호랑이를 그리려다 이루지 못하고 도리어 개와 비슷한 꼴이 될 것이기 때문이다.

[原典] 大家之文 吾愛之慕之 吾願學之 名家之文 愛之慕之 吾不敢學之 學大家而不得 所謂刻鵠不成 尙類鶩也 學名家而不得 則是畵虎不成 反類狗也

虎　48×90cm

[林譯] One can admire and try to imitate the writing of great thinkers, but not that of a famous writer. One can fail and yet not make too bad a mistake in the first case, but the result may be disastrous in the second.

[贅言] 마원(馬援)은 중국 후한의 무장으로 그는 '한평생 선을 행하여도 선은 오히려 부족하고, 단 하루 악을 행하여도 악은 남음이 있다(終身行善 善猶不足 一日行惡 惡自有餘).'는 어록을 남긴 인물이다. 그에게는 두 명의 조카가 있었는데 서로 우애가 좋지 않았다. 마원은 그를 따르던 용백고(龍伯高)와 두계량(杜季良)을 빗대어 조카를 훈계하면서 "용백고를 본받으면 용백고 만한 인물이 되지 못하더라도 근칙한 선비는 될 것이다. 마치 고니를 조각하면 고니는 아니더라도 집오리를 닮는다(刻鵠成尙類鶩)고 하였고, 두계량을 본받으면 두계량 만한 인물이 되지 못하면 천하에 경박한 자가 될 것이다. 마치 호랑이를 그리려고 하다가 이루지 못하면 개와 비슷하게 된다(畫虎不成反類狗)."고 하면서 너희들이 두계량을 본받는 것을 원하지 않는다고 하였다.

[74] 漸近自然(점점 자연에 가까워지다)

계율(戒律)로 말미암아 입정(入定)에 들고 입정(入定)으로부터 지혜를 얻게 되니 힘써 행하면 점점 자연에 가까워질 것이다. 정(精)을 연마하여 기(氣)로 변화하고 기(氣)를 단련하여 신묘한 것으로 변화하면 맑고 텅 비어 무슨 찌꺼기가 있겠는가?

[原典] 由戒得定 由定得慧 勉强漸近自然 鍊精化氣 鍊氣化神 淸虛有何渣滓

[贅言] 불도(佛道)에 들어가는 세 가지 요체(要諦)를 계(戒), 정(定), 혜(慧)라고 한다. 계(戒)는 몸과 입과 뜻으로 나쁜 짓을 범하지 않는 경계(警戒)를 의미하고, 정(定)은 산란한 몸과 마음을 안정되도록 하는 선정

戒·定·慧 45×22cm

(禪定)을 의미하며, 혜(慧)는 진리를 깨닫는 지혜(智慧)를 의미한다. 도가에서는 정·기·신(精·氣·神)을 우리 몸의 세 가지 보배 즉 삼보(三寶)로서 양생의 근본을 삼는다.

[75] 無定之位(일정함이 없는 방위)

남쪽과 북쪽, 동쪽과 서쪽은 일정한 방위지만 앞과 뒤, 좌와 우는 일정함이 없는 방위이다.

[原典] 南北東西 一定之位也 前後左右 無定之位也

[贅言] 역지사지(易地思之)란 말이 생각난다. '입장과 처지를 바꾸어 상대편에서 생각해보라'는 의미이다. 전후좌우라는 말 또한 그러하다. 나의 입장에서 좌우는 상대에게는 반대이다. 또한 나는 앞 전인데 나의 앞 사람은 뒤 후가 된다. 남북동서는 불변이나 전후좌우는 상대적이고 가변적이다.

[76] 事理言之(사리로 하는 말)

나는 일찍이 "이씨(二氏: 도교와 불교)는 가히 폐하지 못한다"고 하였다. 이 말은 대양제원[44] 의 진부한 말을 받아 그러한 것은 아니다. 대개 명산(名山)이나 좋은 경치는 우리들이 언제나 옷자락을 걷고 구경하고 싶은 곳이지만 가령 임궁(琳宮)이나 범찰(梵刹)이 아니라면 고달플 때 발을 쉴 만한 곳이 없을 것이고 배고플 때 누가 음식을 주겠는가? 홀연히 거센 바람과 폭우가 몰아칠 때면 오대부(五大夫: 소나무) 그늘이 진

44) 大養濟院: 가난한 사람을 구제하는 곳으로 불가에서 빈자나 병자를 돌보는 장소를 일컫는 말이다. 명대의 문인 진계유(陳繼儒)가 일찍이 불교를 일컬어 빈민을 구제하는 '대양제원'이라는 말을 하였다(明代文人陳繼儒曾稱佛敎爲朝廷的大養濟院)

실로 몸을 의지할 만할까? 또 간혹 구학의 깊은 곳에서 하루에 구경을 다 마칠 수 없다면 어찌 능히 노숙하면서 다음 날을 기다릴 수 있겠는가? 범과 표범, 뱀과 살무사가 능히 사람에게 우환이 되지 않을 것을 어찌 보장하랴. 또 혹은 그것이 사대부(士大夫)의 소유라면 과연 그 주인에게 묻지 않고 임의로 내가 그곳에 오르고 그것들을 마음대로 한다 하여도 그것을 금하지 아니할 것인가?

단지 이것만이 특별한 것이 아니다. 갑(甲)이 소유한 것을 을(乙)이 일어나 빼앗으려 하니 이것은 다툼을 여는 단서가 되고, 조부께서 창건한 것을 자손이 가난하여 능히 보수하지 못하게 되면 그 기울어져 무너진 형상이 도리어 산천을 빛바래기에 족하다 할 것이다. 그러나 이것은 다만 명산승지를 말한 것일 뿐, 즉 성안에서나 또는 사방으로 통한 사거리 또한 이러한 것들이 적어서는 안 될 것이다. 손님이 유람하고 머물 수 있는 곳을 만드는 것이 하나요, 먼 길에 잠시 쉬어 가도록 하는 것이 둘이며, 여름에는 차를 마시고 겨울에는 생강차를 마시며 노역하고 짐진 자의 피곤함을 구제해 주는 것이 셋이다. 무릇 이것은 모두 다 사리로써 말하는 것이요, 이씨(二氏)의 복(福)으로 이를 갚는다는 말은 아니다.

[原典] 予嘗謂 二氏不可廢 非襲夫大養濟院之陳言也 蓋名山勝境 我輩每思褰裳就之 使非琳宮梵刹 則倦時無可駐足 飢時誰與授餐 忽有疾風暴雨 五大夫果眞足恃乎 又或邱壑深邃 非一日可了 豈能露宿以待明日乎 虎豹蛇虺 能保其不爲人患乎 又或爲士大夫所有 果能不問主人 任我之登陟憑弔 而莫之禁乎 不特此也 甲之所有 乙思起而奪之 是啓爭端也 祖父之所創建子孫貧 力不能修葺 其傾頹之狀 反足令山川減色矣 然此特就名山勝境言之耳 卽城市之內與夫四達之衢 亦不可少此一種 客遊可作居停一也 長途可以稍憩二也 夏之茗冬之薑湯 復可以濟役夫負戴之困三也 凡此皆就事理言之 非二氏福報之說也

[林譯] I think Buddhism and Taoism are most useful and should

二氏 50×130cm

not be destroyed. For when we visit the famous mountains, it is often difficult to find a good resting place for tired feet, or have meals and refreshments except at the temples, or to rush into shelter in case of rain. Sometimes a journey takes several days, and on cannot stop in the open overnight without fear of tigers and leopards...... But even in cities, it is necessary to have temples for a stopover in long journeys, for rest in a short one, for having tea in summer, ginger soup in winter, and for a rest for the carriers. This is a practical consideration, and has nothing to do with the theory of retribution.

[贅言] 불교는 기원전 6~5세기 즈음 인도에서 성립되어 기원후 1세기 전후 중국에 전래되었다. 그리고 다시 4세기 후반부터 한반도에 전래되기 시작하였다. 불교 본연의 임무는 자기수행(自己修行)과 중생교화(衆生敎化)이다. 교종(敎宗)은 중생교화에 중점을 두어 중생이 사는 도시에 평지사찰을 주로 건립하였지만, 선종(禪宗)은 자기 수행에 중점을 두어 산지에 사찰을 건립한 것이 오늘날 사찰이라면 산지에 자리 잡는 것이 당연한 것처럼 여겨지게 된 소이가 아닐까?

[77] 不可不精(정교해야 한다)

비록 글씨는 잘 쓰지 못하지만 붓과 벼루는 정교하지 않을 수 없는 것이며, 비록 의술을 업으로 삼지 않지만 경험방을 보존하지 않을 수 없는 것이며, 비록 바둑을 잘 두지는 못하지만 바둑판은 갖춰 두지 않을 수 없는 것이다.

[原典] 雖不善書 而筆硯不可不精 雖不業醫 而驗方不可不存 雖不工奕 而楸枰不可不備

[林譯] Certain things must be provided in the home: good pens and ink

stone, although the owner himself is not a calligraphist; a home book of medical recipes, although not a doctor; and a chessboard although he may not play.

[78] 方外紅裙(승방과 기방)

方外·紅裙 50×50cm

방외(方外: 승방)에서는 반드시 술을 경계하지 않지만, 다만 모름지기 속진(俗塵)을 경계하는 것이요, 홍군(紅裙: 기방)에서는 반드시 글을 익힐 필요는 없으나 다만 모름지기 아취(雅趣)를 갖추어야 한다.

[原典] 方外不必戒酒 但須戒俗 紅裙不必通文 但須得趣

[林譯] Monks need not abstain from wine, but only from being vulgar; red skirts [women] need not master literature, but they should have good taste.

[贅言] 세상 속의 세상 밖. 그런 곳을 방외(方外)라고 한다. 정신적으로 유가에서는 도가나 불가를 방외라고 치부한다. 그런 곳에 사는 사람들은 고정관념과 경계선 너머의 삶을 추구하기 때문에 속(俗)은 경계하지만 주(酒)는 경계하지 않는 방외지인(方外之人)이다.

[79] 梅邊之石(매화 곁의 돌멩이)

매화나무 곁의 돌은 옛스러운 것이 마땅하고, 소나무 아래 돌은 못난 것이 마땅하고, 대나무 옆의 돌은 수척해야 마땅하고, 화분 안의 돌은 예쁘장하여야 마땅하다.

[原典] 梅邊之石宜古 松下之石宜拙 竹傍之石宜瘦 盆內之石宜巧

[林譯] Different types of rocks should be selected for different places: "primitive" ones should be placed with the plum tree, rugged, heavy ones near pines, slender slabs near bamboos, and delicate varieties in a flowerpot or tray.

[贅言] 유희재(劉熙載)는 예개(藝槪)에서 말하기를 "산을 그리는 사람은 반드시 주봉이 있게 하고 나머지 봉우리들이 받들게 해야 하며, 글씨를 쓰는 사람은 반드시 주필이 있게 하며 나머지 획들이 받들어야 한다. 주필에 문제가 생기면 나머지 획들도 쓸모없게 된다. 그러므로 글씨를 잘 쓰는 사람은 반드시 이 하나의 획을 다투는 것이다(畵山者必有主峰 爲諸峰所拱向 作字者必有主筆 爲余筆所拱向 主筆有差 則余筆皆敗 故善書者必爭此一筆)." 그림을 그리거나 글씨를 쓰거나 혹은 사물을 배치하는데 있어서도 포치(布置)의 핵심은 주(主)와 차(次)를 적절히 운용하는 묘미에 있다.

[80] 律己秋氣(자신을 다스림은 가을 기운으로)

자신을 단속하는 것는 마땅히 가을 기운을 띠어야 하고, 세상에 대처하는 것은 마땅히 봄의 기운을 띠어야 한다.

[原典] 律己宜帶秋氣 處世宜帶春氣

[林譯] One should discipline oneself in the spirit of autumn and live

律己 25×113cm

with others in the spirit of spring.

[贅言] 『菜根譚』에 "남을 대할 때는 봄바람(春風)처럼 너그럽게 하고, 자기 자신을 지키기는 가을 서리처럼 엄하게 하라(待人春風 持己秋霜)." 고 하였다. 옛날 묵자(墨子)는 「親士篇」에서 "군자는 스스로 어려운 일을 떠맡고 남에게는 쉬운 일을 하게 하지만, 보통 사람은 어려운 일을 남에게 떠넘긴다."고 했다.

[81] 完糧布施(세금과 보시)

세금 독촉하는 패의(敗意: 낭패스러움)가 싫으면 서둘러 세금을 완납하는 것이 마땅하다. 노승의 담선(談禪: 선적인 화두)을 좋아하면 항상 보시(布施)를 면하기가 어렵다.

[原典] 厭催租之敗意 亟宜早早完糧 喜老衲之談禪 難免常常布施

[贅言] 세금은 예나 지금이나 피하고 싶은 대상이지만 공정한 세금은 사회의 일원으로서 납부해야 할 의무가 있는 것 또한 사실이다. 가혹한 정치가 행해지던 시절에는 세금이 호랑이보다 무서워서 '가정맹어호(苛政猛於虎)'라는 고사가 생길 정도였다. 그런 시절에 태어나지 않은 것이 얼마나 다행인가?

[82] 別有不同(같지 않은 다른 무엇)

소나무 아래에서 거문고 소리를 듣고, 달빛 아래에서 퉁소 소리를 듣고, 시냇가에서 폭포 소리를 듣고, 산 속에서 범패(梵唄) 소리를 들으니 귀 속에 별도의 다른 무엇이 있음을 깨닫게 된다.

[原典] 松下聽琴 月下聽簫 澗邊聽瀑布 山中聽梵唄 覺耳中別有不同

[林譯] There is a difference when listening to the chin under a pine

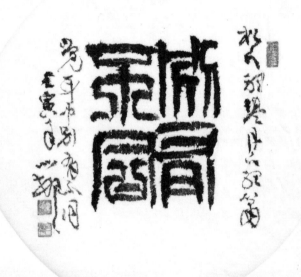

别有不同 25×25cm

tree, to a flute under the moonlight, to a waterfall along a stream, and a
Buddhist service up in the mountains.

[贅言] '부동(不同)'이란 부화뇌동(附和雷同) 하지 않는다는 것이다.
소나무 아래에서 듣는 거문고 소리, 달빛 아래에서 듣는 퉁소 소리, 시
냇가에서 듣는 폭포 소리, 산 속에서 듣는 범패 소리 등은 모두 어디에
서 듣느냐에 따라 심금을 울리는 정도가 다르다는 것이다. 남들의 귀에
는 같은 소리로 들릴지 모르겠으나 자신의 귀속에 퍼지는 운율은 감히
말로 표현할 수 없음을 '별유부동'이라 하였다.

[83] 月下聽禪(달빛 아래 선을 듣다)

달빛 아래 선(禪)을 들으면 정취가 더욱 심원해지고, 달빛 아래 검(劍)
을 말하면 간담이 더욱 참해지고, 달빛 아래 시(詩)를 논하면 풍치(風致
)가 더욱 그윽해지고, 달빛 아래 미인을 마주하면 정의(情意)가 더욱 도
타워진다.

[原典] 月下聽禪 旨趣益遠 月下說劍 肝膽益眞 月下詩論 風致益幽 月

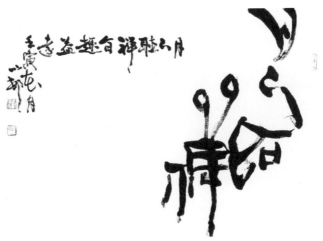

月下聽禪 43×76cm

下對美人 情意益篤

[林譯] This is what the moonlight does: it makes a conversation on Shan [Zen] seem more spiritual and ethereal, a talk about swordsmanship seem more romantic, a discussion of poetry more charming, and a woman more enchanting.

[贅言] 이 글을 읽자 하니 조선조 화가 혜원(蕙園) 신윤복(申潤福. 1758~?)이 그린 〈月下情人〉이 떠오른다. 담벼락에 쓰인 화제 "달빛 침침한 삼경 무렵 두 사람의 마음은 두 사람만 알리라(月沈沈夜三更 兩人心事兩人知)."는 마치 낙서인 듯 작가의 짓궂음을 더해준다.

[84] 位置自如(위치의 자유로움)

땅 위의 산수가 있고, 그림 위의 산수가 있고, 꿈속의 산수가 있고, 가슴 속의 산수가 있다. 땅 위의 산수라는 것은 신묘함이 언덕과 구릉의 깊고 그윽함에 있고, 그림 위의 산수라는 것은 신묘함이 필묵의 임리(淋漓: 통쾌함)에 있고, 꿈속의 산수라는 것은 신묘함이 풍경의 환상적인 변화에 있고, 가슴 속의 산수라는 것은 신묘함이 위치의 자유로움에 있다.

[原典] 有地上之山水 有畵上之山水 有夢中之山水 有胸中之山水 地上者 妙在邱壑深邃 畵上者 妙在筆墨淋漓 夢中者 妙在景象變幻 胸中者 妙在位置自如

[林譯] There are hills and waters on the earth, in paintings, in dreams, and in one's imagination. The beauty of such hills and waters on the earth is in their grace and variety; that in paintings, richness of ink and freedom of the brush; that in dreams, their changefulness; and that in one's imagination, good composition.

땅위의
산수가 있고
그림의
山水가 있으며
가슴속의
산수가 있고
山가 있다
땅위의 산수는
언덕과 골짜기
달과 그림의
그림의
산수는 붓끝의
먼지의 山水요
권영의 山水는
神光이 있으며
붉음의
가슴속의 山水는
운영의 변을짓는산
연화의 빛을짓
가슴속의 산수를
위치기
땅위로옮겨 있다
一郞 썼다

산수 30×98cm

[贅言] 가슴 속의 산수를 말할 때 장조는 위치의 자유자재 즉 얽매이지 않는 구도를 말했다. 마치 북송의 궁중화가 곽희가 高遠, 深遠, 平遠의 삼원법을 말하였듯이 말이다. 더 거슬러 올라 남제의 사혁(謝赫)이 지은 『古畵品錄·六法』에 보면 「經營位置」가 있다. 화면의 포국(布局) 구도를 말하는데, 그림의 주체적인 것과 그 위치가 정해져야 하고 또 이에 따라 모든 사물이 잘 배치되어야 한다는 것이다.

[85] 百年之計(백 년의 계획)

하루의 계획은 파초를 심고, 한 해의 계획은 대나무를 심고, 십 년의 계획은 버드나무를 심고, 백 년의 계획은 소나무를 심는다.

[原典] 一日之計種蕉 一歲之計種竹 十年之計種柳 百年之計種松

[林譯] In planting trees, so much depends on in how many years you want to see the results. For immediate results, choose bananas; planning for one year, choose bamboos, for ten years, willows, and for a hundred years, pine trees.

[贅言] 계획을 세운다는 것은 유한한 인생의 과정을 매우 효율적으로 쓰기 위한 것이다. 그래서 『明心寶鑑·立敎』편에는 공자의 〈三計圖〉를 인용하여 말하기를 "일생의 계획은 유년기에 있고, 일 년의 계획은 봄에 있고, 하루의 계획은 인시(寅時: 새벽)에 있다. 어렸을 때 배우지 않으면 늙어서 아는 것이 없게 되고, 봄에 땅을 갈고 씨 뿌리지 않으면 가을에 거두어들일 것이 없게 되고, 인시에 일어나지 않으면 하루 종일하는 일이 없게 된다(一生之計在於幼 一年之計在於春 一日之計在於寅 幼而不學 老無所知 春若不耕 秋無所望 寅若不起 日無所辦)."라고 하였다. 장조는 자연 예찬론자답게 파초를 심고 대나무를 심고 버드나무를 심고 마지막으로 소나무를 심겠다는 원대한 꿈을 펼쳐 보였다.

[86] 春雨讀書(봄비에 책을 읽다)

봄비는 책을 읽는 데 알맞고, 여름비는 바둑이나 장기를 두는 데 알맞고, 가을비는 점검하여 간수하기에 알맞고, 겨울비는 술을 마시기에 알맞네.

[原典] 春雨宜讀書 夏雨宜奕棋 秋雨宜檢藏 冬雨宜飮酒

[林譯] A rainy day in spring is suitable for reading; a rainy day in summer for playing chess; a rainy day in autumn for going over things in the trunks or in the attic; and that in winter for a good drink.

[贅言] 성호 이익(李瀷, 1681~1763)이 지은 〈정숙이 소주를 가지고 와서 함께 술을 마시다(貞淑攜燒酒來飮)〉라는 시가 있다. "겨울비 재앙이 아닌 데다 가지 말라 만류하니 인생길에 이처럼 흡족하기 드문 일. 둥근 이끼 밟으며 수시로 찾아가 촛불이 다하도록 돌아오지 않았지. 특별히 맑은 기쁨 홍로처럼 취하고 그윽한 고향 꿈에 흰 구름 떠돈다. 알겠노라, 헤어진 뒤 재채기 나는 것은 그대 그리며 생각하기 때문임을(冬雨非災也挽衣 人生意愜亦云稀 苔錢踏破時常往 燭跋燒殘夜未歸 特地清歡紅露醉 故山幽夢白雲飛 須知別後勞頻嚔 正是懷君念自依)."

[87] 得氣爲佳(기운을 얻어야 아름답다)

시문의 체제는 가을 기운을 얻어야 아름답고, 사곡의 체제는 봄기운을 얻어야 아름답다.

[原典] 詩文之體 得秋氣爲佳 詞曲之體 得春氣爲佳

[林譯] Prose and poetry are best when they have the spirit of autumn; drama and love ditties are best when they reflect the mood of spring.

[88] 不可不求(꼭 구해야만 한다)

글을 베끼는 필묵은 그다지 좋은 것을 구할 필요가 없지만, 만약 비단에 이를 쓰려거든 가히 좋은 것을 찾지 않을 수 없네. 외우며 읽는 책이라면 반드시 갖추기를 구할 것 없지만, 만약 고증하여 참고할 것이라면 두루 갖추기를 구하지 않을 수 없네. 유람하여 지나는 산수는 그 신묘함을 꼭 구할 필요 없지만, 만약 살 만한 거처를 정하려 한다면 그 신묘한 터를 구하지 않을 수 없네.

[原典] 抄寫之筆墨 不必過求其佳 若施之縑素 則不可不求其佳 誦讀之書籍 不必過求其備 若以供稽考 則不可不求其備 遊歷之山水 不必過求其妙 若因之卜居 則不可不求其妙

[林譯] One need not be too particular about pen and ink when doing copy work, but should be particular when writing things to be framed. Also one can have a random collection of books for reading, but should insist on good, adequate reference works. Likewise, what landscape one sees in passing in travel is not too important, but that of the place where one is going to build a house and settle down is of prime importance.

[贅言] 유우석(劉禹錫)은 「陋室銘」에서 자신의 거처를 매우 함축적이면서도 전아(典雅)한 문장으로 표현하였다. "산이 높다 하여 명산(名山)이랴, 신선이 살아야 명산이지. 물이 깊다 하여 신령스러운 물이랴, 용이 살아야 신령스러운 물이지. 여기 이 방은 누추하지만, 이곳에 사는 나의 덕성이 오직 향기롭구나 (山不在高 有僊則名 水不在深 有龍則靈 斯是陋室 惟吾德馨)." 하고 말미에 공자가 이르기를 "군자가 거하는데 무슨 누추함이 있겠는가(孔子云 何陋之有)"라고 하였다.

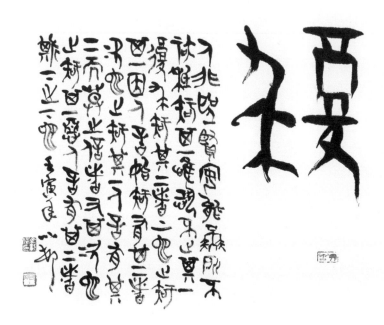

復求 50×55cm

[89] 無所不知(모르는 것이 없다)

사람이 성현(聖賢)이 아닌 바에야 어찌 능히 모르는 것이 없으리오. 다만 그 하나만을 알고 오직 그 하나에 그칠까 두려워하여 다시 그 둘을 알기를 구하는 자는 가장 윗사람이요, 그 하나만을 아는데 그치고 다른 사람의 말로 말미암아 비로소 그 둘이 있는 것을 아는 자는 그 다음의 사람이요, 그 하나만을 아는데 그치고 다른 사람이 그 둘이 있다고 말하여도 믿지 아니하는 자는 또 그 다음 사람이요, 그 하나만을 아는데 그치고 다른 사람의 그 둘이 있다는 말을 싫어하는 자는 그 아래의 아래 사람이다.

[原典] 人非聖賢 安能無所不知 祇知其一 惟恐不止其一 復求知其二者 上也 止知其一 因人言 始知有其二者 次也 止知其一 人言有其二 而莫之信者 又其次也 止知其一 惡人言有其二者 斯下之下矣

[林譯] No man can know everything. The best and highest kind of man knows something, but is sure that there is something he does not know and seeks it. Next come those who know one point of view, but admit another point of view when told. Next come those who will not accept it when told, and the lowest are those who know one side of a question and hate to have people tell them the other side.

[贅言] 『列子·黃帝篇』에 "성인은 알지 못하는 것이 없고, 통달하지 않은 것이 없다(聖人無所不知 無所不通)."고 하였다. 그러나 사람은 하나를 들어 열을 아는 공자의 제자 안회(顔回)같은 문일지십(聞一知十)도 있지만, 열을 가르쳐도 하나만 아는 교십지일(敎十知一)이 보통의 사람이다.

[90] 史官所紀(사관의 기록)

사관(史官)이 기록하는 것은, 세로의 세계이고, 직방(職方)[45]이 등재
하는 것은 가로의 세계라네.

[原典] 史官所紀者 直世界也 職方所載者 橫世界也

[贅言] 사관은 국왕의 언행 및 행동뿐만 아니라 관리들에 대한 당시의
기록을 후대에 남기기 위해 기록을 담당했던 사람으로 그들이 남긴 기
록물은 그대로 전해져 내려오기에 세로의 세계인 것이고, 직방은 주례
(周禮) 천관(天官)의 하나로 천하의 지도(地圖)를 맡아보고 사방의 조공
을 주장했기에 그들은 가로세계에 사는 사람이라는 것이다.

[91] 先天八卦(선천의 팔괘)

선천(先天)의 팔괘(八卦)는, 수직(垂直)으로 보는 것이요, 후천(後天)
의 팔괘(八卦)는, 수평(水平)으로 보는 것이다.

[原典] 先天八卦 竪看者也 後天八卦 橫看者也

[贅言] 약 5000년 전 중국의 황하(黃河)에서 나온 용마(龍馬)의 등에
그림이 그려져 있었는데 이를 하도(河圖)라 한다. 이 하도를 근거로 복
희(伏羲)씨가 8개의 방위에 팔괘를 배치했는데 이것이 복희팔괘(伏羲
八卦)이며 먼저 만들어졌다 하여 선천팔괘(先天八卦)라고 한다. 남쪽
에 건(乾: 하늘), 북쪽에 곤(坤: 땅)이 위치하여 우주를 중시한 것이다.
또 하(夏)나라 우(禹) 임금 때 낙수(洛水)라는 강에서 신령한 거북이 한
마리가 나왔는데 이 거북이 등에 그려진 그림을 낙서(洛書)라고 한다.
이 낙서를 보고 주(周)나라 문왕(文王)이 팔괘를 배치한 것이 문왕팔괘(

45) 직방(職方): 주(周)나라 때, 천하의 지도와 토지에 관한 일을 맡아보던 관직(官職)의
 이름이다.

文王八卦)이다. 이를 후천팔괘(後天八卦)라고도 한다. 후천팔괘에서는 인간 생활에 가장 필요로 하는 불과 물을 남과 북에 배치한 바 이는 선천팔괘에 비해 인간을 중시한 것이다.

[92] 能記爲難(능히 기억하는 것이 어렵다)

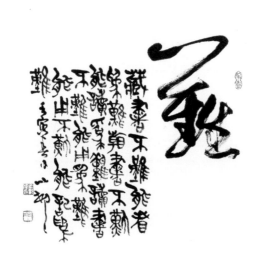

難 50×53cm

책을 간직하는 것은 어렵지 않으나, 능히 보는 것이 어려운 것이요. 책을 보는 것은 어렵지 않지만, 능히 읽는 것이 어려운 것이요. 책을 읽는 것은 어렵지 않지만, 능히 활용하는 것이 어려운 것이요. 능히 활용하는 것은 어렵지 않지만, 능히 기억하는 것이 어려운 것이라네.

[原典] 藏書不難 能看爲難 看書不難 能讀爲難 讀書不難 能用爲難 能用不難 能記爲難

[林譯] The difficulty is not in reading books, but in applying the truths to life, and the greater difficulty is in remembering them.

[贅言] 의학적으로 기억은 뇌에 받아들인 인상이나 경험 등의 정보를 간직, 혹은 간직하다가 다시 떠올려내는 것을 말한다. 기억은 사람마다 뇌 구조의 상이점으로 인하여 천차만별이다. 책을 읽는 것이 책 속

의 활자를 보고 그 내용을 기억하는 것이라면, 서예는 이미지를 기억한다는 점에서 기억의 대한 접근이 다르다는 것을 알 수 있다.

[93] 尤難之難(어렵고도 어렵다)

자기를 알아주는 벗을 구하기는 쉽지만 자기를 알아주는 아내나 애인을 구하기는 어렵다. 자신을 알아주는 임금이나 신하를 구하는 것은 더더욱 어렵고 어렵다.

[原典] 求知己於朋友易 求知己於妻妾難 求知己於君臣 則尤難之難

[林譯] It is easier to find real understanding among friends than among one's wife and mistresses. Between a king and his ministers, such a close understanding is even more rare.

[贅言] '백락일고'(伯樂一顧)라는 고사성어는 '명마도 백락을 만나야 세상에 알려진다'는 뜻으로, 아무리 뛰어난 사람이라도 이를 알아주는 사람이 있어야 능력을 발휘할 수 있다는 말이다. 백락은 전설에 나오는 천마(天馬)를 주관하는 별자리인데, 주(周)나라 때 손양(孫陽)이 말에 대한 지식이 출중하여 그를 '백락'이라고 불렀다. 제아무리 천리마라도 알아봐 주는 이가 없으면 한낱 조랑말에 불과하듯, 유능한 인재라 하더라도 그를 알아주는 사람을 만나야 운명이 바뀔 수 있다. 내 능력을 알아줄 이, 거기 없소?

[94] 何謂善人(누가 선인인가)

누구를 선인(善人)이라고 이르는가? 세상에 손해를 끼치지 않는 사람을 선인(善人)이라고 이른다네. 누구를 악인(惡人)이라고 이르는가? 세상에 해로움을 끼치는 사람을 악인(惡人)이라고 이른다네.

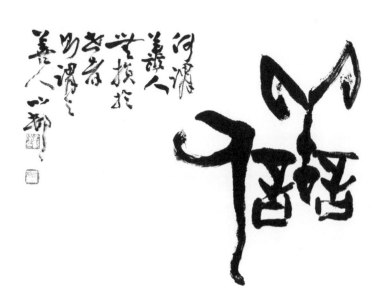

善人　62×50cm

[原典] 何謂善人 無損於世者 則謂之善人 何謂惡人 有害于世者 則謂之惡人

[林譯] What is a good man? Simply one whose life is useful to the world. And a bad man is simply one whose life is harmful to others.

[贅言] 참 싱거운 말이다. 삼척동자도 아는 이야기를 굳이… 하지만 싱거운 말 속에 깊은 진리가 숨어있다. 가장 쉬운 말이기도 하지만 가장 실천하기 어려운 말이기도 하니 말이다.

[95] 多聞直諒(아는 것 많고 진실함)

공부(工夫)로 책을 읽을 수 있음을 복(福)이라 말하고, 역량으로 사람을 구제할 수 있음을 복(福)이라 말하고, 학문(學問)으로 저술(著術)할 수 있음을 복(福)이라 말하고, 시비의 말이 귀에 들리지 않는 것을 복(福)이라 말하고, 아는 것 많고 진실한 친구를 둔 것을 복(福)이라고 한다.

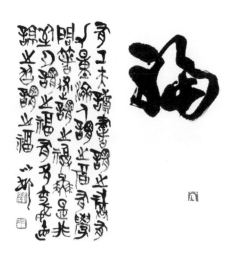

福 50×50cm

[原典] 有工夫讀書謂之福 有力量濟人謂之福 有學問著述謂之福 無是非到耳謂之福 有多聞直諒之友謂之福

[林譯] Blessed are those who have time for reading, money to help

125

others, the learning and ability to write, who are not bothered with gossip and disputes, and who have learned friends frank with advice.

[96] 莫樂於閒(한가함은 최고의 즐거움)

사람이 한가한 것보다 즐거운 것은 없다. 이는 아무런 할 일이 없는 것을 이르는 말이 아니다. 한가하면 능히 책을 읽을 수가 있고, 한가하면 명승지를 유람할 수 있다. 한가하면 유익한 벗을 사귈 수가 있고, 한가하면 술을 마실 수가 있으며 한가하면 저술을 할 수 있으니 천하의 어떤 즐거움이 이보다 클 것인가?

[原典] 人莫樂於閒 非無所事事之謂也 閒則能讀書 閒則能遊名勝 閒則能交益友 閒則能飮酒 閒則能著書 天下之樂 孰大於是

[林譯] Of all things one enjoys leisure most, not because one does nothing. Leisure confers upon one the freedom to read, to travel, to make friends, to drink, and to write. Where is there a greater pleasure than this?

[贅言] '한가함'에 대한 예찬이다. 원감국사(圓鑑國師) 충지(沖止, 1226~1292)의 시 가운데 〈한가함 속에서 스스로 기뻐하다(閑中自慶)〉란 시가 있다. "매일매일 산을 봐도 볼수록 보고 싶고 시시때때 냇물 소리 들을수록 싫지 않네. 절로절로 귀와 눈이 모두 맑고 상쾌하니 산과 물 그 속에서 평온함을 기르리라(日日看山看不足 時時聽水聽無厭 自然耳目皆淸快 聲色中間好養恬)."

[97] 案頭山水(책상 위의 산수)

문장은 책상 위의 산수요, 산수는 대지 위의 문장이다.

閒 50×63cm

人莫乐於閒非無事之謂也閒則能讀書閒則能遊名勝閒則能交益友閒則能飲酒閒則能著書天下之樂莫大於是壬寅季春一也郎

[原典] 文章是案頭之山水 山水是地上之文章

[林譯] Literature is landscape on the desk; landscape is literature on the earth.

[98] 各不相干(각기 서로 간섭하지 않는다)

평성(平聲)·상성(上聲)·거성(去聲)·입성(入聲)은 일정하게 정해진 지극한 이치이다. 그러나 입성(入聲)의 글자는 적어서 무릇 글자에 모두 사성(四聲)이 있다고 할 수는 없다. 세상에서 평자(平字: 平韻)와 측자(仄字: 仄韻)를 조화시킨 자는 입성(入聲)의 그 글자가 없는 것을 탄식하여 왕왕(往往) 서로 합치하지 않는 소리를 그 아래에 붙여서 종속하게 하였다. 진실로 평성·상성·거성의 세 소리가 없다면 이것은 과부를 홀아비에게 짝지운 것이니 오히려 괜찮은 것이다. 그러나 만약 예속시킨 글자가 평성·상성·거성의 소리가 있는데도 강제로 여기에 따르게 하는 것은 지아비있는 아낙네를 간섭하는 격이니 그것이 가당키나 한 것인가? 잠시 시운(詩韻)으로써 말한다면 동동운(東冬韻)과 같은 것은 입성(入聲)이 없는 것인데 지금 사람들은 동동동독(東董凍督)으로 고르게 한다. 대저 독(督)의 음(音)은 마땅히 도도투(都睹妒)의 아래에 두어야 하니 만약 동동동(東董凍)에 소속시키면 또 어떻게 도도투(都睹妒)에 처하게 하겠는가! 동도(東都)의 두 글자 같은 것은 모두 독자(督字)로써 입성(入聲)으로 삼는데 이는 한 여자가 두 지아비를 거느린 꼴이 되는 것이다. 삼강(三江: 江講絳)에는 입성(入聲)이라는 것이 없는데 사람들은 모두 강(江)·강(講)·강(絳)·각(覺)에 고르게 한다. 각의 음을 모를 것 같으면 마땅히 교(交)·교(絞)·교(敎)의 아래에 붙여야 할 것이다. 모든 것이 이러한 종류와 같아서 일일이 그것을 다 열거할 수 없다. 그러면 어떻게 하는 것이 옳은 것인가? 홀아비된 자는 그 홀아비의 말을 듣고,

四聲　50×130cm

과부된 자는 그 과부의 말을 듣고, 부부가 온전한 사람은 그 온전함에 편안하여 제각기 서로 간섭하지 않으면 될 것이다.

[原典] 平上去入 乃一定之至理 然入聲之爲字也少 不得謂凡字皆有四聲也 世之調平仄者 于入聲之無其字者 往往以不相合之音 隷於其下爲所隷者 苟無平上去之三聲 則是以寡婦配鰥夫 猶之可也 若所隷之字 自有其平上去之三聲 而欲强以從我 則是干有夫之婦矣 其可乎 姑就詩韻言之如東冬韻 無入聲者也 今人盡調之以東董凍督 夫督之爲音 當附于都睹妬之下 若屬之於東董凍 又何以處夫都睹妬乎 若東都二字 俱以督字爲入聲則是一婦二兩夫矣 三江無入聲者也 今人盡調之以江講絳覺 殊不知 覺之爲音 當附于交絞敎之下者也 諸如此類 不勝其舉 然則如之何而後可 曰鰥者聽其鰥 寡者聽其寡 夫婦全者安其全 各不相干而已矣

[99] 一部悟書(한 부의 깨우치는 글)

수호전은 한 부의 화난 글이요, 서유기는 한 부의 깨우치는 글이요, 금병매는 한 부의 슬픈 글이다.

[原典] 水滸傳是一部怒書 西遊記是一部悟書 金瓶梅是一部哀書

[林譯] Among the classics of fiction, the Shuihu [about a band of rebels in times of a bad government] is a book of anger, the Shiyuchi [a religious allegory and story of adventure] is a book of spiritual awakening, and the Chinpingmei [Hsimen Ching and His Six Wives], a book of sorrow.

[贅言] 중국의 4대기서 하면 나관중(羅貫中)의 『三國志演義』, 시내암(施耐庵)과 나관중(羅貫中)의 『水滸志』, 오승은(吳承恩)의 『西遊記』, 작자 미상의 『金瓶梅』 네 작품을 가리킨다. 『金瓶梅』 대신 『紅樓夢』을 넣어 4대 기서로 분류하기도 한다. 水滸傳은 험한 세상에 태어난 영웅

들의 슬픔과 분노를 느끼며 읽는 정의로운 소설이고, 서유기는 경전을 찾아 떠나는 삼장법사와 손오공 일파의 이야기를 담은 깨달음의 불교 소설이며, 금병매는 인간의 색적(色的) 욕망을 다루며 명대 사회에 파란을 일으킨 애처로운 고전 서사문학이다.

[100] 讀書最樂(글을 읽는 것은 최고의 즐거움)

글을 읽는 것은 최고의 즐거움이다. 만약 역사서를 읽는다면 기쁨은 적고 화나는 것이 많다. 헤아려 보면, 화나는 곳이 또한 즐거운 곳이다.

[原典] 讀書最樂 若讀史書則喜少怒多 究之 怒處亦樂處

[林譯] Generally, reading is a pleasure. But reading history, more often than not, grips one with sadness or anger. But even that feeling of sadness or anger is a luxury.

[贅言] '화가 난다' 함은 내가 그것과 동화되었다는 것이다. 학술적으로는 '자신의 욕구 실현이 저지당하거나 어떤 일을 강요당했을 때, 이에 저항하기 위해 생기는 부정적인 정서 상태'를 의미한다. 요즘의 사람들은 드라마를 보며 마치 드라마 속의 주인공이 자신이나 자기 주변의 일인 양 기뻐하거나 슬퍼한다. 심지어 악역의 주인공에게는 수많은 악플을 달기도 하고 욕설을 퍼붓기도 한다. 화를 돋우는 장면이 곧 나의 감정선을 자극하는 즐거운 곳이 되는 것이다.

[101] 乃爲密友(곧 밀우이다)

앞 사람이 발표하지 못한 견해를 발표한 것을 바야흐로 기서(奇書)라 하고, 아내와 자식에게 말하기 어려운 감정을 말하는 것을 곧 밀우(密友)라고 한다.

讀書最樂　23×58cm

[原典] 發前人未發之論 方是奇書 言妻子難言之情 乃爲密友

[林譯] A remarkable book is one which says something never said before; a bosom friend is one who will confide in you all his heartfelt feelings.

[102] 一介之士(강개한 선비)

강개한 선비는 반드시 밀우(密友)가 있다. 밀우는 반드시 제 목숨을 내놓는 사귐을 말하는 것이 아니다. 대개 비록 천 리나 백 리의 먼 곳이라도, 모두 다 서로 믿음이 있어서 뜬소문에 동요되지 않는 벗을 말한다. 비방하는 사람이 있다는 말을 들으면 즉시 여러 방면으로 변명해준 뒤에야 그만둔다. 마땅히 행해야 할 일이나 중지할 일이 있으면 그를 대신하여 계획을 세우고 결단한다. 혹은 일이 이해관계에 걸려 있어도 요청하는 바가 있은 후 구제하며 반드시 친구에게 알리지 않는다. 또한 나를 저버리지 않을까 염려하지 않고 마침내 힘써 그 일을 이어서 한다. 이런 것을 두고 이른바 밀우(密友)라고 하는 것이다.

[原典] 一介之士必有密友 密友不必定是刎頸之交 大率雖千百里之遙 皆可相信 而不爲浮言所動 聞有謗之者 卽多方爲之辯析而後已 事之宜行 宜止者 代爲籌劃決斷 或事當利害關頭 有所需而後濟者 卽不必與聞 亦 不慮其負我與否 竟爲力承其事 此皆所謂密友也

[林譯] A scholar must have bosom friends. By a bosom friend I do not mean necessarily one who has sworn a pledge of friendship for life and death, but one who has faith to you against rumors, although separated by a thousand miles, and tries every means to explain it away; who will assume the responsibility and make a decision for you, or in case of need make a financial settlement, even without letting you know or

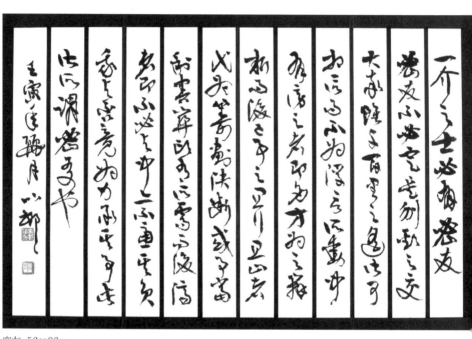

密友 56×36cm

worrying whether he will be repaid. This is what I call a bosom friend.

[贅言] 사마천(司馬遷, BC145?~BC86?)이 쓴 『史記·鷄鳴偶記』에는 친구를 네 가지로 구분하였다. 첫째, 존경할 외(畏)字 외우(畏友)는 서로 잘못을 바로잡아 주고 큰 의리를 위해 함께 노력하는 친구이다. 둘째, 밀접할 밀(密)字 밀우(密友)는 힘들 때 서로 돕고 함께 할 수 있는 절구의 공이와 절구 같은 친밀한 친구이다. 셋째, 놀다 닐(昵)字 일우(昵友)는 좋은 일과 노는 데에만 잘 어울리는 놀이 친구를 말하며, 넷째, 도적 적(賊)字 적우(賊友)는 자신의 이익만 추구하며 걱정거리가 있으면 서로 미루고 나쁜 일에는 책임을 전가하는 기회주의적인 친구이다. 밀우가 비록 목숨을 내놓을 만한 문경지교(刎頸之交)까지는 아니라 하더라도 저구지교(杵臼之交) 정도는 되지 않겠는가.

[103] 風流自賞(풍류를 완상하다)

풍류는 스스로 감상(鑑賞)하되 다만 꽃과 새가 함께 따른다. 진실하고 솔직함을 누가 알랴마는 안개 노을의 공양을 받을 만하다.

[原典] 風流自賞 祇容花鳥趨陪 眞率誰知 合受烟霞供養

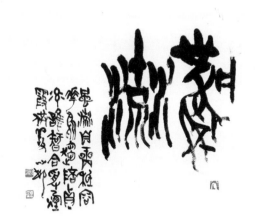

風流 50×53cm

[林譯] In self-contentment, a brilliant man takes his ease with birds and flowers;

careless of popular fame, he regards himself as being served by the hilltop clouds.

[贅言] 자연이 베푸는 공양은 어떠한 것인가? 풍류는 속되지 않고 운치 있는 일이나 음악을 가리키는 예술용어로 신라시대 최치원은 신라 전통의 현묘한 도를 풍류라 정의했다. 무욕과 절제의 운치 있는 삶 속에서 자연에 동화되어 사는 인생, 이것이 자연이 베푸는 공양이 아닐까 한다.

[104] 美酒三杯(좋은 술 석 잔)

세상의 모든 일은 다 잊을 수 있지만, 잊기 어려운 것은, 명심(名心) 한 자락이요, 각양각색의 것에 담담하기는 쉬우나, 담담할 수 없는 것은, 미주(美酒) 석 잔이라네.

[原典] 萬事可忘 難忘者 名心一段 千般易淡 未淡者 美酒三杯

[林譯] One can forget everything except the thought of fame, and learn to be cool toward everything except three cups of wine.

[贅言] 이백(李白)은 〈月下獨酌〉에서 "하늘이 만약 술을 좋아하지 않았다면 하늘에 주성이 있지 않을 것이요, 땅이 만약 술을 좋아하지 않았다면 땅에 응당 주천이 없으리라. 하늘과 땅이 이미 술을 좋아하니 술을 좋아함은 하늘에 부끄럽지 않은 일이네. 청주는 성인에 비한단 말 들었고 탁주는 현인과 같다고 하였네. 어찌 굳이 신선을 찾을 것 있겠는가. 석 잔에 대도가 통하고 한 말 마시면 자연에 합치되네. 다만 취중의 취미 얻을 뿐이니 이것을 술 깬 자에게 전하지 마오(天若不愛酒 酒星不在天 地若不愛酒 地應無酒泉 天地既愛酒 愛酒不愧天 已聞淸比聖 復道濁如賢 賢聖既已飮 何必求神仙 三杯通大道 一斗合自然 但得醉中趣 勿爲醒者傳)."라며 세 잔 술에 대도가 통한다고 하였다.

[105] 金石可服(금석은 복용하기도 한다)

마름이나 연(蓮)은 먹기
도 하고 또 옷으로 만들어
입기도 한다.

쇠나 돌은 그릇을 만들기
도 하지만 또한 복용하기도
한다.

[原典] 荇荷可食 而亦可
衣 金石可器 而亦可服

荇荷 50×60cm

[106] 彈琴吹簫(거문고를 타고 퉁소를 불다)

귀에도 듣기 좋고 보기에도 좋은 것은 거문고를 타는 것과 퉁소를 부
는 것이요. 귀로 듣기에는 좋으나, 눈으로 보기에 좋지 않은 것은 젓대
를 부는 것과 피리 구멍을 막는 모습이라네.

[原典] 宜於耳 復宜於目者 彈琴也 吹簫也 宜於耳 不宜於目者 吹笙也
撝管也

[林譯] Musical instruments that are good to listen to and to look at
playing are the chin and the shiao [a flute]; those good to listen to, but
not to look at playing are the sheng [small reed organ held close to the
mouth] and the kuan [oboe-like instrument].

[贅言] 풍속통의(風俗通義)에 "거문고를 금(琴)이라고 하는 것은 군자
가 바른 것을 지켜서 스스로 금(禁)한다는데서 나온 말이다. 즉 거문고
소리가 울려 퍼지면 바른 뜻을 감동시키기 때문에 선한 마음이 스스로

彈琴　50×57cm

우러나서 사악한 마음이 생기는 것을 막아준다는 것이다. 그래서 성현 군자들은 거문고를 타면서 항상 조심하고 스스로 사악한 것을 금할 것을 조절하였다"고 하였다. 일찍이 공자 또한 사양자(師襄子)에게 거문고를 배웠는데 거문고를 배우는 것은 기술을 배우는 것이 아니라 사람의 마음을 배우는 것이라고 말한 바가 있다.

[107] 傅粉之後(분을 펴 바른 뒤)

이른 아침 화장을 보려면, 분(粉)을 바른 뒤가 좋다.

[原典] 看曉粧 宜于傅粉之後

[林譯] It is good to look at a lady at her morning toilet after she has powdered her face.

[贅言] 중국에서 화장을 시작한 기록은 일찍이 상주(商周)시기까지 거슬러 올라간다. 상나라 때부터 여성들은 이미 연지(胭脂)를 찍었으며 주나라에서는 여성들이 얼굴에 분칠을 시작했다. 이때부터 하얀 얼굴이 미의 기준이 되었다. 상주시기의 화장은 주로 궁중의 부녀자들이 선호했으나 춘추 전국 시기에 이르면 평민들 사이에서도 유행하여 부분(傅粉)으로 얼굴에 분을 바르는 것이 보편적인 화장법이 되었다. 동한(東漢)의 서예가 채옹(蔡邕)은 "거울로 자기 얼굴을 볼 때 심령이 깨끗한지 여부를 고려해야 하고, 분을 바를 때는 마음의 안녕과 평화를 고려해야 하며, 분을 더 바를 때는 심령이 더 광채 나게 해야 한다. 머릿결이 윤택이 나도록 할 때는 자신의 심령을 순화해야 하며, 빗질을 할 때는 마음의 순서를 생각하고, 쪽을 틀어 올릴 때는 자신의 심령이 바른지를 살피고, 귀밑머리를 다듬을 때는 자신의 마음이 정숙한지를 살펴야 한다(攬照拭面則思其心之洁也, 傅粉則思其心之和也, 加粉則思其心之鮮也, 澤發則思其心之順也, 用櫛則思其心之理也, 立髻則思其心之正也, 攝鬢則思其心之整也)."고 강조했다.

[108] 我之生前(나의 생전)

　나는 나의 생전(生前)을 잘 알지 못하지만 춘추(春秋, 기원전770~기원전403) 시대에 태어났더라면 서시(西施, 생졸미상)를 한 번쯤은 만나지 않았을까? 전오(典午: 晉나라 司馬의 벼슬)시대에 태어났더라면 위개(衛玠, 286~312)를 한 번쯤은 보지 않았을까? 의희(義熙: 東晉 安帝의 연호405~418)의 세상에서는 도연명(陶淵明, 365~427)과 함께 술을 마셔보지 않았을까? 천보(天寶: 唐 玄宗의 연호742~756)시대에 태어났더라면 태진(太眞: 楊貴妃)을 한 번쯤 만나 보지 않았을까? 원풍(元豊: 北宋 神宗의 연호1078~1085)시절에 태어났더라면 동파(東坡: 蘇軾, 1037~1101)와 한 번 만나지 않았을까? 천고(千古)의 위로 서로 그리워할 사람이 이 몇 사람에 그치는 것은 아니지만 이 몇 사람이 그 더욱 그리운 까닭에 잠시 거론하여 그 나머지를 개괄해본 것이다.

　[原典] 我不知 我之生前 當春秋之季 曾一識西施否 當典午之時 曾一看衛玠否 當義熙之世 曾一醉淵明否 當天寶之代 曾一覩太眞否 當元豊之朝 曾一晤東坡否 千古之上 相思者 不止此數人 而此數人 則其尤甚者 故姑擧之 以槪其餘也

　[贅言] 장조의 버킷리스트(Bucket list: 죽기 전에 꼭 한 번쯤은 해 보고 싶은 것들을 정리한 목록)다. 자신이 존경하거나 흠모하는 대상과 마주 앉을 수만 있다면 얼마나 가슴 벅찬 일이겠는가? 더욱이 그들은 나와 시대가 다른 과거의 고인(故人)들인 것을...

[109] 向誰問之(누구에게 물어볼 것인가)

　나는 또 알지 못하겠네. 융경(隆慶) 만력(萬曆)년간의 시절, 구원(舊

院)⁴⁶에서 몇 명의 명기(名妓)와 사귀었을까? 미공(眉公), 백호(伯虎), 약사(若士), 적수(赤水)의 제군들과,⁴⁷ 나는 함께 몇 번이나 담소했을까? 망망한 우주(宇宙)에서 나는 이제 누구에게 방향을 물어보아야 할까?

[原典] 我又不知 在隆萬時 曾於舊院中 交幾名妓 眉公伯虎若士赤水諸君 曾共我談笑幾回 茫茫宇宙 我今當向誰問之耶

[110] 出于一原(한 근원에서 나오다)

문장이란 글자가 있는 금수(錦繡)이고, 금수(錦繡)는 글자가 없는 문장이니 이 두 가지는 동일한 근원에서 나온 것이다. 잠시 대략 논한다면 금릉(金陵), 무림(武林), 고소(姑蘇)와 같은 곳은 책을 찍어내는 장서의 고장이니 바로 기저(機杼: 베틀과 북)가 있는 곳이기도 하다.

一原 50×53cm

[原典] 文章是有字句之錦繡 錦繡是無字句之文章 兩者同出于一原 姑卽粗跡論之 如金陵如武林如姑蘇 書林之所在 卽機杼之所在也

46) 구원(舊院): 남경(南京)의 진회(秦淮)의 물이 흘러 내리는 연안 쪽의 기녀들이 머물던 숙소가 있던 한 구역.
47) 미공(眉公): 진계유(陳繼儒), 백호(伯虎): 당인(唐寅), 약사(若士): 탕현조(湯顯祖), 적수(赤水): 도륭(屠隆).

[贅言] 금수(錦繡)의 사전적 용어는 직물이나 화려한 의복을 의미하기도 하지만 훌륭한 문장을 비유하는 말이기도 하다. 그러므로 문장과 금수는 일원(一原)이라는 것이다. 그에 대한 증거는 바로 장서의 고장인 금릉, 무림, 고소 등에 비단을 짜는 베틀이 있다는 사실이다.

[111] 苦其未備(미비함을 괴로워하다)

나는 일찍이 여러 법첩(法帖)의 글자로 시를 지었는데 글자가 겹치지 아니하면서 가짓수가 많은 것으로 천자문(千字文)보다 나은 것은 없었다. 그러나 시인들이 목전에서 늘 사용하는 글자는 오히려 갖추어지지 않은 점이 괴로웠다. 예를 들어 천문(天文)의 연하풍설(烟霞風雪), 지리(地理)의 강산당안(江山塘岸), 시령(時令)의 춘소효모(春宵曉暮), 인물(人物)의 옹승어초(翁僧漁樵), 화목(花木)의 화류태평(花柳苔萍), 조수(鳥獸)의 봉접앵연(蜂蝶鶯燕), 궁실(宮室)의 대함헌창(臺檻軒窓), 기용(器用)의 주선호장(舟船壺杖), 인사(人事)의 몽억수한(夢憶愁恨), 의복(衣服)의 군수금기(裙袖錦綺), 음식(飮食)의 다장음작(茶漿飮酌), 신체(身體)의 수미운태(鬚眉韻態), 성색(聲色)의 홍록향염(紅綠香艶), 문사(文史)의 소부제음(騷賦題吟), 수목(數目)의 일삼쌍반(一三雙半) 등은 모두 그 해당하는 글자가 없었다. 천자문(千字文) 또한 그러하거늘 하물며 그 다른 것임에랴!

[原典] 予嘗集諸法帖字爲詩 字之不複而多者 莫善于千字文 然詩家目前常用之字 猶苦其未備 如天文之烟霞風雪 地理之江山塘岸 時令之春宵曉暮 人物之翁僧漁樵 花木之花柳苔萍 鳥獸之蜂蝶鶯燕 宮室之臺檻軒窓 器用之舟船壺杖 人事之夢憶愁恨 衣服之裙袖錦綺 飮食之茶漿飮酌 身體之鬚眉韻態 聲色之紅綠香艶 文史之騷賦題吟 數目之一三雙半 皆無其字 千字文且然 況其他乎

未備 50×103cm

[112] 不可見其(그것을 볼 수 없다)

꽃이 지는 모습은 차마 볼 수가 없고, 달이 잠기는 광경은 차마 볼 수가 없다. 미인이 요절하는 것은 차마 볼 수가 없다.

[原典] 花不可見其落 月不可見其沈 美人不可見其夭

[林譯] Avoid seeing the wilting of flowers, the decline of the moon, and the death of young women.

[贅言] 불가에서 무견(無見)의 성질 즉 무견성(無見性)을 불가견성(不可見性)이라고 한다. 마찬가지로, 무견을 불가견(不可見)이라고도 한다.

[113] 方有實際(바야흐로 실제가 있다)

꽃을 심는 것은 모름지기 그 피어남을 보려는 것이요, 달을 기다리는 것은 모름지기 보름달을 보려는 것이요, 글을 짓는 것은 모름지기 그 성과를 보려는 것이요, 미인이라면 모름지기 그 화락함을 보려는 것이다. 그래야만 바야흐로 실제(實際)가 있을 것이니 그렇지 않은 것은 모두 헛된 짓이다.

[原典] 種花須見其開 待月須見其滿 著書須見其成 美人須見其暢適 方有實際 否則皆爲虛設

[林譯] One should wait to see the flowers in bloom after planting them, see the full moon after waiting days for it , and complete writing a book after starting it, and should see to it that a beautiful woman is happy and gay. Otherwise, all the labors are in vain.

[贅言] 실제에 관하여 인도의 승려 무성(無性)의 『攝大乘論釋』에 따르면 "진실하므로 '實'이라고 하고, 궁극의 경지이어서 '際'라고 한다. 즉, 존재하는 것(實在)의 궁극적인 모습을 의미한다."고 하였다.

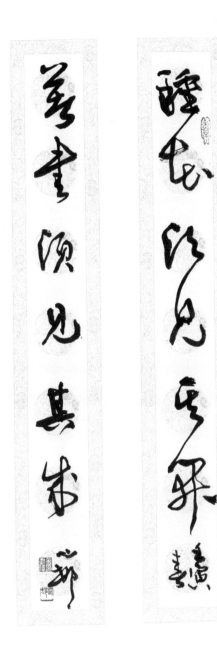

種花・著書 63×13cm×2

장조는 원인의 궁극적 결과물로써 실제를 보아야 한다고 하였고 그렇지 않다면 천당이나 지옥처럼 허설(虛設)이라는 것이다.

[114] 惠施虞卿(혜시와 우경)

혜시(惠施)[48]는 여러 방면에서 뛰어나 그 지은 책이 다섯 수레에 가득하다 하였고, 우경(虞卿)[49]은 곤궁과 수심에서 글을 지었다고 하였으나 두 사람의 글 모두 지금은 모두 전해지지 않는다. 그들이 책 속에 과연 무슨 말을 썼는지 알지 못하겠고 내가 또 그 사람을 볼 수 없으니 이 어찌 한스럽지 않으랴.

[原典] 惠施多方 其書五車 虞卿以窮愁著書 今皆不傳 不知書中果作何語 我不見古人 安得不恨

[115] 受用不盡(받아들임에 다함이 없다)

소나무 꽃으로 양식을 삼고, 소나무 열매로 향(香)을 삼고, 소나무 가지로 먼지털이를 삼고, 소나무 그늘로 휴식처를 삼고, 소나무 물결로 북

48) 惠施(기원전 370?~309?): 전국시대(戰國時代) 송(宋)의 사상가. 혜시는 장자(莊子)와 동시대의 사람이고, 조(趙)나라 사람으로 이견백파(離堅白派)의 지도자 공손룡(公孫龍, 기원전 325~250)보다 조금 앞선 시대의 사람이다. 양(梁)나라의 혜왕(惠王), 양왕(襄王)을 섬기어 재상이 되었으나, 종횡가(縱橫家)인 위(魏)나라의 장의(張儀, ?~기원전 310)에게 쫓겨 초(楚)나라로 갔다가 후에 고향으로 돌아와서 생애를 마쳤다. 박학한 사람으로 알려졌으며, 그의 저서는 수레로 다섯이나 되었다고 하나 현재까지 전하는 것은 없다.

49) 우경(虞卿): 전국시대 조나라 효성황 때의 명신. 조나라 중모 사람으로 전략에 능했다. 진나라 원교근공정책에 대한 대안으로 조나라 위주의 합종책을 주장했다. 이 과정에서 조학과 누완의 영진정책을 비판했다. 말년에 관직을 버리고 조국을 떠나 위나라로 갔다. 저서로는 우씨춘추 15편이 있다. 사마천은 그를 평하기를 "우경이 일을 헤아리고 정황을 추측하여 조를 위해 낸 계책은 얼마나 정교했던가? 그러나 위제의 고통을 외면하지 못하고 기어이 대량에서 고통을 겪었다. 용렬한 필부라도 이것이 불가함을 알진대 하물며 현인이 몰랐으랴! 허나 우경이 궁지에 몰려 수심에 빠지지 않았다면 역시 책을 지어 스스로를 후대에 드러내지 못했을 것이다."라고 하였다.

以松　50×56m

과 피리를 삼는다. 산에 살며 큰 소나무 1백여 그루를 얻는다면, 참으로 받아 씀이 다하지 않을 것이다.

[原典] 以松花爲糧 以松實爲香 以松枝爲塵尾 以松陰爲步障 以松濤爲鼓吹 山居得喬松百餘章 眞乃受用不盡

[林譯] One can use the pine flower for measurement, its seeds for perfume, its branches for a duster to drive away insects, its big shade for cover, and the wind whistling through it as music. Thus a man living in the country with a hundred pine trees benefits from them in many ways.

[贅言] 써 이(以)의 한문에서의 쓰임은 '~로써'라는 뜻의 조사이다. 멀리 갑골문에서부터 등장하는데, 선 하나가 똬리를 튼 모습이다. 전서 때부터 사람 인(人)자가 붙은 이체자가 나타나기 시작했고, 이 모습이 현재의 '以'자로 굳어졌다. '以'에 대하여 단옥재는 『說文解字注』에서 "〖用〗用이란 베풀어 시행할 수 있는 것이다. 무릇 㠯는 모두 이와 같이 풀이한다. 〖巳)가 뒤집어진 것을 따른다.〗巳의 소전체와 그 形勢가 대충 相反된다. 巳는 그치는 것을 주관하고, 㠯는 行하는 것을 주관한다. 그러므로 모양이 서로 相反된다. 두 글자는 옛날에는 通用되는 것이 있었다. 羊止切이고, 一部에 속한다. 또 생각하기에 지금의 글자는 모두 以라고 쓴다. 예서로부터 變하여 오른쪽에 人을 더하였다.〖賈侍中이 말하기를, "자기의 뜻이 이미 견실하다"고 했다. 象形이다.〗己는 各本이 巳라고 썼는데, 지금 고친다. 己는 '나'이고, 意는 '뜻'이다. 자기의 뜻이 이미 견실하다는 것은, 다른 사람의 뜻이 이미 견실하면 뭇 시행이 드러나고, 사람들의 뜻이 견실하지 못하면 뭇 시행이 드러나지 않으며, 나의 뜻이 이미 堅實하면 스스로 行하거나, 혹은 다른 사람을 부려 行하게 하는 것을 말한다. 이로써 《春秋傳》에서 말하기를, "보좌할 수 있는 것을 以라고 한다. (左)나 又(右)라고 말한 것은 오직 내가 지향하는 것이다."라고 하였으니, 賈(賈侍中)씨와 許(許

愼)씨는 [서로] 다른 뜻[을 말한 것]이 아니다. 象形이라고 말한 것은, 巳의 소전은 위가 實이고 아래가 虛이며, 呂의 소전은 위가 虛이고 아래가 實이다. 虛와 實로 말미암은 것은, 指事나 象形이라는 것이다. 一說에는 己의 위를 그려서 아래를 實로 삼은 것이라고 한다(〖用也〗用者 可施行也 凡呂字皆此訓 〖从反巳〗與巳篆形勢略相反也 巳主乎止 呂主乎 行 故形相反 二字古有通用者 羊止切 一部 又按今字皆作以 由隷變加人於 右也〖賈侍中說 己意巳實也 象形〗己各本作巳 今正 己者 我也 意者 志也 己意巳實 謂人意巳堅實見諸施行也 凡人意不實則不見諸施行 吾意巳堅實 則或自行之 或用人行之 是以《春秋傳》曰 能左右之曰以謂或 或又惟吾指 撝也 賈與許無二義 云象形者 巳篆上實下虛 呂篆上虛下實 由虛而實 指事 亦象形也 一說象己字之上而實其下)."[50]

[116] 玩月之法(달을 감상하는 법)

달을 구경하고 즐기는 법. 희고 깨끗하면 우러러보기 좋고, 아련히 희미하면 굽어보기 좋다.

[原典] 玩月之法 皎潔則宜仰觀 朦朧則宜俯視

[林譯] A clear moon should be seen from below; a dark or hazy moon should be seen looking down from a high altitude.

[117] 孩提之童(순박한 어린아이)

아직 나이 어린 순박한 아이는 조금도 아는 것이 없어서 눈으로는 능히 미추를 분별하지 못하고, 귀로는 능히 청탁을 판단하지 못하며 코로는 향취를 구별하지 못한다. 그러나 맛의 달고 쓴 것 같은 것에 이르러

50) 안재철, 「'以'의 몇 가지 用法 考察」 번역 참고

孩提之童　50×70cm

서는 다만 이를 알뿐만 아니라 또한 취하기도 하고 버리기도 한다. 고자(告子)가 말하기를, "감식(甘食: 단 음식)과 열색(悅色: 여색)은 성(性)이다"[51]라고 했는데 대개 이런 부류를 지적한 것일 뿐이다.

[原典] 孩提之童 一無所知 目不能辨美惡 耳不能判淸濁 鼻不能別香臭 至若味之甘苦 則不第知之 且能取之棄之 告子 以甘食悅色爲性 殆指此類耳

[贅言] '어린이'를 표현하는 한자어에는 소아(小兒)·유아(幼兒)·해아(孩兒)·동치(童稚)·영해(嬰孩)·유몽(幼蒙)·황구(黃口)·해제(孩提) 등 다양하다. 이 가운데 '孩提之童'(웃을 줄 알고 안아줄 만한 아이)이라는 말의 출전은 『孟子·盡心章』에 근거한다. "사람이 배우지 않고서도 잘 할 수 있는 것, 그것이 '양능'이다. (사람이) 헤아리지 않고서도 아는 것, 그것은 '양지'다. '웃을 줄 알고 안아줄 만한 아이'도 자기 어버이를 사랑할 줄 알지 못함이 없고 그가 자라나게 되면 자기 형을 삼가 예를 차려 높임을 알지 못함이 없다(人之所不學而能者 其良能也 所不慮而知者 其良知也. 孩堤之童 無不知愛其親也 及其長也 無不知敬其兄也)."

[118] 不可不刻(각박하지 않을 수 없다)

무릇 일에 각박한 것은 마땅하지 않지만, 글을 읽는 것은, 각박하지 않으면 안 된다. 일을 탐하는 것은 마땅하지 않지만, 책을 사는 것은

51) 『孟子·告子上』 告子曰 食色 性也 仁 內也 非外也 義 外也 非內也(고자께서 "식(食)과 색(色)이 본성이니 인(仁)은 내재적인 것으로 외재적이지 않으며, 의(義)는 외재적인 것으로 내재적이지 않습니다." 라고 말씀하셨다). 注) 告子以人之知覺運動者爲性 故言人之甘食悅色者卽其性 故仁愛之心生於內 而事物之宜由乎外 學者但當用力於仁 而不必求合於義也(고자는 사람의 지각과 운동을 성이라 생각했기 때문에 말했다. "사람은 먹을 것을 좋아하고 색을 즐기는 것이 바로 성이다. 그러므로 인애(仁愛)한 마음은 내면에서 나오고 사물의 마땅함은 밖으로부터 들어오니 배우는 이라면 다만 마땅히 인에 힘을 쓸 것이오, 반드시 의에 합하길 구해선 안 된다)."

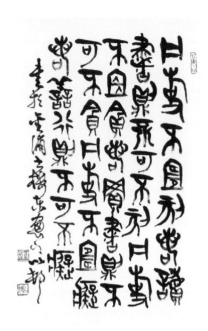

不可不刻 50×40cm

가히 탐하지 않을 수 없다. 일에 어리석은 것은 마땅하지 않지만, 선을 행하는 것은 어리석지 않고서는 안 된다.

[原典] 凡事不宜刻 若讀書則不可不刻 凡事不宜貪 若買書則不可不貪 凡事不宜癡 若善行則不可不癡

[林譯] A man must not be fastidious about other things, but he must be about reading. He must not be greedy, except in buying books. He should not be a confirmed addict, except in the habit of doing good and helping others.

[贅言] 일이 내 뜻에 맞지 않거나, 일에 대한 욕심을 부리거나, 일을 잘하지 못하거나 하는 것에 대하여는 내가 양보할 수 있으나, 책을 읽거나 책을 사거나 선을 행하거나 하는 것들은 내가 양보할 수 없는 것들이다. 불가불(不可不)이란 '안 할 수 없어 마땅히 ~ 해야 할 일' 이다. 반면 불가(不可)라면 절대 해서는 안 되는 것이다.

[119] 不可越理(이치를 넘어서는 안 된다)

술을 좋아하더라도 좌중을 욕해서는 안 된다. 여색을 좋아하더라도 삶을 해쳐서는 안 된다. 재물을 좋아하더라도 마음을 어둡게 해서는 안 된다. 기운을 좋아하더라도 이치를 넘어서는 안 된다.

[原典] 酒可好 不可罵座 色可好 不可傷生 財可好 不可昧心 氣可好 不可越理

[林譯] Drink by all means, but do not make drunken scenes; have women by all means, but do not destroy your health; work for money by all means, but do not let it blot out your conscience; get mad about something but do not go beyond reason.

[120] 可以當壽(장수에 가늠할 만하다)

문명(文名)이란 과거급제에 해당할 수 있고, 검덕(儉德)이란 재물에 견줄 수 있고, 청한(淸閒)이란 장수에 가늠할 수 있다.

[原典] 文名可以當科第 儉德可以當貨財 淸閒可以當壽考

[林譯] To enjoy literary fame can take the place of passing imperial examinations; to manage to live within one's means can take the place of wealth; to lead a life of leisure can well be the equivalent of a long life.

[贅言] 문필로 이름을 알리는 것은 과거시험에 급제한 것과 같고, 검소함으로 덕을 베푸는 것은 재물을 쌓는 것과 같으며 심청신한(心淸身閒)한 삶을 사는 것은 오래 살 수 있는 비결이 된다.

[121] 尙友古人(고인을 벗으로 삼다)

다만 그 시를 외우고, 그 글을 읽는 것만이 고인(古人)을 벗으로 삼는 것이 아니다. 그 글씨나 그림을 살펴보는 것도 또한 고인의 처세까지 벗으로 삼는 것이다.

[原典] 不獨誦其詩 讀其書 是尙友古人 卽觀其字畵 亦是尙友古人處

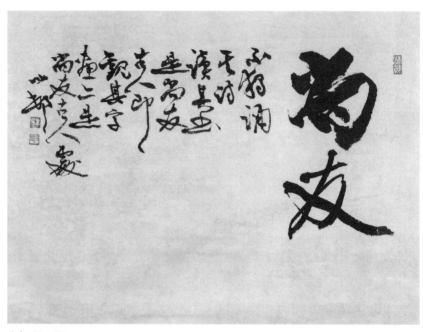

尚友 20×27cm

[林譯] It is not only through reading their poems and books that we make friends with ancient authors; we do so also when looking at their calligraphy and painting.

[贅言] 『孟子·萬章下』에 尙友에 대한 다음과 같은 말이 있다. "천하의 선한 선비를 벗으로 사귀는 것이 만족하게 여겨지지 않으면 또 옛사람을 숭상하여 논한다. 그 사람이 지은 시를 낭송하고 그 사람이 쓴 책을 읽고서도 그의 사람됨을 몰라서 되겠는가? 그래서 그의 세대를 논하게 되는 것으로 그것은 곧 그를 숭상하여 벗으로 사귀는 것이다(以友天下之善士爲未足 又尙論古之人 頌其詩 讀其書 不知其人 可乎 是以論其世也 是尙友也)."

[122] 施捨祝壽(보시와 축수)

유익할 것 없는 보시는 재승(齋僧)보다 더한 것이 없고, 유익할 것 없는 시문(詩文)은 축수(祝壽)보다 심한 것이 없다.

[原典] 無益之施捨 莫過於齋僧 無益之詩文 莫甚于祝壽

[林譯] Nothing is more bootless than to give money to the monks, and nothing quite such a waste of time as writing eulogies on the occasion of someone's birthday.

[贅言] 재승(齋僧)은 승려에게 공양을 올린다는 의미의 공양승중(供養僧衆)의 다른 말이며, 줄여서 재(齋)라고 부르기도 한다. 승려의 밥을 공양하는 반승(飯僧)의 예는 불교 초기부터 재가신도(在家信徒)가 승려에게 행하는 보시로 출발하였는데, 대승불교에 이르러 의례로 정착되었다.

[123] 不如境順(순조로움만 못하다)

첩(妾)이 아름답더라도, 아내가 현명한 것만 같지 못하고, 돈이 아무리 많더라도, 일이 뜻대로 되는 것만 같지 못하다.

[原典] 妾美不如妻賢 錢多不如境順

[林譯] I think it is better to have an understanding wife than a pretty concubine, and better to have peace of mind than wealth.

[贅言] 남조(南朝) 송(宋)의 범엽(范曄)이 쓴 『後漢書』에 '조강지처'(糟糠之妻)라는 말이 등장한다. '술찌끼와 쌀겨로 끼니를 연명하던 시절의 아내'라는 뜻이다. 어려운 살림뿐만 아니라 자식들을 키우고 보살피며 시부모를 봉양하기까지 당시 아내의 고생이란 이루 말할 수 없었다. 처첩제가 인정되던 시절, 남편이 첩에게 잠시 눈길을 빼앗겼을지라도 아내의 현숙함을 생각한다면 자중자애해야 마땅하지 않겠는가!

[124] 不若溫舊(옛 것을 익히는 편이 낫다)

새로운 암자를 짓는 것은 옛 사당을 수리하는 것만 같지 못하고, 아직 읽지 못한 책을 읽는 것은 구업(舊業)을 익히는 것만 같지 못하다.

[原典] 創新菴 不若修古廟 讀生書 不若溫舊業

[林譯] It is more profitable to reread some old books than to read new ones, just as it is better to repair and add to an old temple than to build one entirely new.

[贅言] 온구업(溫舊業)이란 '이전 행했던 일을 다시 한다(再做以前曾做的事)'는 의미이다. 아직 그 책을 읽지 못했다면 이전에 읽었던 책을 다시 음미하는 것이 오히려 낫다는 의미일 것이다.

[125] 同出一原(한 근원에서 나오다)

글씨와 그림은 한 근원에서 같이 나왔다. 육서(六書)가 상형(象形)에서 시작된 것을 관찰한다면 그것을 알 수가 있다.

[原典] 字與畵同出一原 觀六書始於象形 則可知已

[贅言] 서·화(書·畵)가 상호 밀접한 관계를 맺고 있음을 보여주는 학설로 「書畵一體論」,「書畵用具同論」,「書畵用筆同論」,「書畵同原論」 등이 있다. 이들 학설의

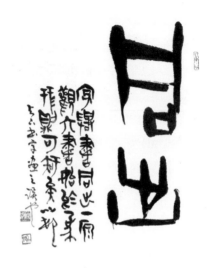

同出 50×45cm

대체적 시각은 글자와 그림의 출발점이 같다는 것이다. 즉 글자는 사물의 형상을 본뜬 상형으로부터 출발하였기에 그림과 한 맥을 형성한다.『설문해자』를 쓴 허신이 문자는 "자연 사물의 형상이다(書者如也)."라는 상형설을 제기한 것이 그 근거가 된다. 미학자 종백화(宗白華) 또한 이렇게 말하고 있다. "중국 문자는 처음엔 상형이었다. 후에 글자가 점점 많아지고 형태는 추상적으로 변하였지만, 상형의 의미는 여전히 한자 안에 잠재되어 있다. 서예의 필획과 결구와 장법(章法) 안에는 자연 형상의 골(骨), 근(筋), 혈(血), 육(肉)이 나타나 있는데, 이로써 자연 사물의 생명운동을 반영해낸다(中國字在起始的時候是象形的 這種象形化的意境孳乳浸多的字体 里仍然潛存着 暗示着 在字的筆畵裏 結構裏 章法裏顯示著形象裏的 骨筋血肉 以至於動作的關聯)."

[126] 忙人園亭(바쁜 사람의 원정)

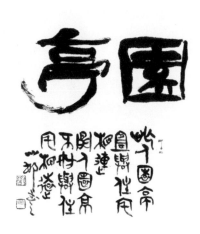

園亭 50×51cm

바쁜 사람의 동산 정자는 주거지와 서로 연결되어 있는 것이 좋고, 한가한 사람의 동산 정자는 주거지와 서로 멀리 있어야 방해되지 않는다.

[原典] 忙人園亭 宜與住宅相連 閒人園亭 不妨與住宅相遠

[林譯] A busy man must plan to have his garden next to his house, but a man of leisure can afford to have it some distance away.

[贅言] 원정(園亭)은 넓은 정원 속에 들어선 정자를 의미한다. 왕안석(王安石)의 「又段氏園亭(단씨의 정자에서)」에 "동원 잠에서 깨어 물길 따라 동쪽 울타리를 거닐자니 누군가 밥 짓는 연기 수면에 드리운다. 정원 곳곳에 연꽃은 길을 가리고 늘어진 수양버들 문을 지켜 서 있네. 청산은 마치 염색한 것 같고 백조는 수면에서 조용하기만. 주작교 근처 이러한 정원이 그저 놀라울 따름인데 마치 무릉도원인 양 배를 탄 기분이다(欹眠隨水轉東垣 一點炊煙映水昏 漫漫芙蕖難覓路 翛翛楊柳獨知門 靑山呈露新如染 白鳥嬉喻靜不煩 朱雀航邊今有此 可能搖蕩武陵源)."

[127] 酒可當茶(술이 차를 대신하다)

술이 차(茶)를 대신할 수 있으나 차는 가히 술로 대신할 수 없고, 시는 가히 문을 대신할 수 있으나 문은 시를 짓기에 적당하지 못하고, 곡은 가히 사(詞)를 대신할 수 있으나 사는 가히 곡으로 적당하지 못하다. 달은 가히 등불로도 적당하지만, 등불은 가히 달로는 적당하지 못하고, 붓은 가히 입으로도 적당하지만 입은 가히 붓으로는 적당하지 못하고, 여자 종은 가히 남자 종으로도 적당하지만 남자 종은 가히 여자 종으로는 적당하지 못하다.

[原典] 酒可以當茶 茶不可以當酒 詩可以當文 文不可以當詩 曲可以當詞 詞不可以當曲 月可以當燈 燈不可以當月 筆可以當口 口不可以當筆 婢可以當奴 奴不可以當婢

[贅言] 모든 사물은 자신에게 맞는 역할이 있다. 즉 술을 술로써, 차는 차로써의 역할이 분명한 것이다. 내가 아는 애주가 모씨 역시 절대 술 대신 차를 마시지 않는 것을 보면 미루어 짐작할 수 있지 않을까?

[128] 以酒消之(술로 해소하다)

가슴 속의 조그마한 불평은 술로써 소화 시키지만, 세상 속의 큰 불평은 칼이 아니면 능히 해소시키지 못한다.

[原典] 胸中小不平 可以酒消之 世間大不平 非劍不能消也

[林譯] A small injustice can be drowned by a cup of wine; a great injustice can be vanquished only by the sword.

[贅言] 흔히 "한 사람을 죽이면 살인이지만, 수천만 명을 죽이면 혁명이 된다"는 말이 있다. 이때 살인과 혁명 사이에는 이른바 명분(名分)이 존재한다. 하지만 술로써 달래지 못할 대의명분이라도 칼의 힘을 빌리는 것은 삼가해야 할 것이다. 간디의 비폭력주의 정신이 이를 대변한다.

[129] 寧口毋筆(입으로 할망정 붓으로 하지 말라)

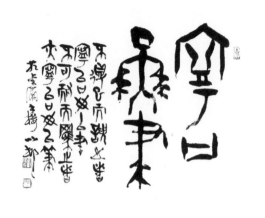

부득이하여 아첨하는 자는 차라리 입으로 하고 붓으로는 하지 말 것이다. 가히 참지 못하여 꾸짖을 자가 있더라도 또한 차라리 입으로 하고 붓으로는 하지 말라.

[原典] 不得已而諛之者 寧以口毋以筆

寧口無筆 50×60cm

不可耐而罵之者 亦寧以口毋以筆

[林譯] If one has to praise someone, rather do it by word of mouth than by pen; if there are persons that must be castigated, also do it by word of mouth rather than in writing.

[贅言] 입은 화와 복이 드나드는 문(口是禍福門)이니 말로 지은 화근은 설화(舌禍)다. 엎지른 물은 다시 담을 수 없듯이 말 또한 거두어들일 수 없다. 하지만 말은 시간과 공간의 제약을 받으므로 시간이 지나면 잊힌다. 반면에 붓으로 지은 화근은 필화(筆禍)다. 글은 그 흔적이 영원히 남아 불태우지 않으면 해결할 수가 없다. 예수나 석가가 어디 글을 남기었던가!

[130] 能詩好酒(시인은 술을 좋아한다)

다정한 사람은 반드시 여자를 좋아하지만, 여자를 좋아하는 자가 반

드시 모두 다정한 것은 아니다. 홍안(紅顏)의 사람은 반드시 박명(薄命
)하지만, 박명(薄命)한 자가 반드시 모두 홍안은 아니다. 시(詩)에 능한
사람은 반드시 술을 좋아하지만, 술을 좋아하는 자가 반드시 시에 능한
것은 아니다.

[原典] 多情者必好色 而好色者 未必盡屬多情 紅顏者必薄命 而薄命者
未必盡屬紅顏 能詩者必好酒 而好酒者 未必盡屬能詩

[林譯] A great lover loves women, but one who loves women is not
necessarily a great lover. A beautiful woman often has a tragic life, but
not all those who have tragic lives are beautiful. A good poet can always
drink, but being a great drinker does not make one a poet.

[贅言] 대개 미인을 수식할 때면 美人薄命이니 紅顏薄命이니 하면서
명이 짧다는 의미의 '薄命'을 붙인다. 命이야 하늘로부터 부여받은 바
이니 길다, 짧다, 말할 수 없겠으나 예쁜 꽃을 보고 가만두지 않는 세
태가 그러한 말을 만들게 된 연유가 아니겠는가! 소식(蘇軾)의 詩 가운
데 〈薄命佳人〉이 있
다. "엉긴 우윳빛 두
볼에 칠 같은 머리,
눈빛이 발에 드니 주
옥처럼 빛난다. 하얀
비단으로 선녀의 옷
을 짓고 입술은 바탕
대로 바르지 않았네.
오나라의 말 귀엽고
부드러워 아직 어린
데 무한한 시간 속 근
심은 알 길이 없네.

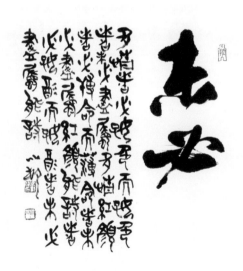

未必 50×50cm

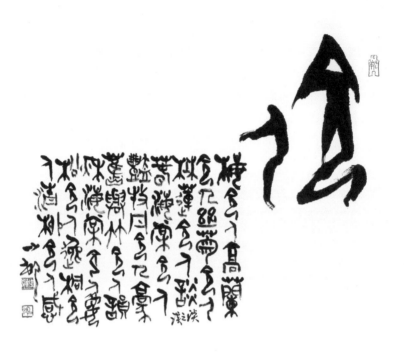

令人 50×60cm

예로부터 아름다운 여인의 운명 기박하다는데 문 닫고 봄이 가니 버들 꽃 떨어지네(雙頰凝酥髮抹漆 眼光入廉珠的皪 故將白練作仙衣 不許紅 膏汚天質 吳音嬌軟帶兒痴 無限閒愁總未知 自古佳人多命薄 閉門春盡楊 花落)."

[131] 蓮令人淡 (연꽃은 사람을 담박하게 한다)

매화는 사람을 고상하게 만들고, 난초는 사람을 그윽하게 만들고, 국 화는 사람을 소박하게 만들고, 연꽃은 사람을 담백하게 만들고, 봄 해 당은 사람을 요염하게 만들고, 모란은 사람을 호걸스럽게 만들고, 파 초와 대나무는 사람을 운치 있게 만들고, 가을 해당은 사람을 아름답게 만들고, 소나무는 사람을 편안하게 만들고, 오동나무는 사람을 맑게 만들고, 버들은 사람을 감동하게 만든다.

[原典] 梅令人高 蘭令人幽 菊令人野 蓮令人淡 春海棠令人艷 牧丹令人 豪 蕉與竹令人韻 秋海棠令人媚 松令人逸 桐令人淸 柳令人感

[林譯] The following flowers create each a mood: the plum flower goes with poetry [which alone of all flowers blooms in pink against a background of snow], the orchid with seclusion [flowering on mountain cliffs content with being unseen], the chrysanthemum with the rustic flavor, the lotus with simplicity of heart, the cherry apple with glamour, the peony with success [power and wealth], the banana and the bamboo with gentlemanly charm, the begonia with seductive beauty, the pine tree with retirement, the plane tree with absence of worry, and the willow with sentimentality.

[132] 物之能感(사물이 감동시키다)

사물이 능히 사람을 감동시키는 것으로 하늘에는 달 만한 것이 없고, 악기로는 거문고 만한 것이 없고, 동물로는 두견새 만한 것이 없고, 식물로는 버드나무 만한 것이 없다.

[原典] 物之能感人者 在天莫如月 在樂莫如琴 在動物莫如鵑 在植物莫如柳

[林譯] Of all things in the universe, those that move men most deeply are the moon in heaven, the chin in music, the cuckoo among birds, and the willow among plants.

[贅言] 『詩品·序』에 "기운은 사물을 움직이고, 사물은 사람을 감동시킨다. 그러므로 인간 내재의 성정을 흔들어 모든 춤과 노래로 나타나게 한다.(氣之動物 物之感人 故搖蕩性情 形諸舞咏)."고 하였다.

[133] 和靖志和(화정과 지화)

아내와 자식은 자못 사람을 얽매이게 한다, 그래서 화정(和靖) 임포(林逋)가 서호(西湖) 고산(孤山)에서 매화로 아내를 삼고 학으로 자식을 삼았다는 매처학자(梅妻鶴子)의 이야기를 부러워한다. 하인들은 또한 능히 자신의 직본을 수행한다. 하지만 장지화(張志和)[52]가 나무꾼을 여종으로, 어부를 사내종으로 삼았다는 초비어노(樵婢漁奴)의 일을 기뻐한다.

[原典] 妻子頗足累人 羨和靖梅妻鶴子 奴婢亦能供職 喜志和樵婢漁奴

52) 장지화(張志和): 당(唐)나라 때 은사(隱士)로 초명(初名)은 장구령(張龜齡), '지화'는 나중에 숙종(肅宗) 임금이 내린 이름이다. 명나라 화가 동기창(董其昌)은 그의 문집 畵旨에서 "옛 사람들은 일품(逸品)을 신품(神品)보다 위인 맨 꼭대기에 놓았으니 역대로 오직 장지화(張志和)만이 부끄러움이 없을 정도"(昔人以逸品置神品至上。 歷代唯張志和可無愧色)라고 했다.

[贅言] '무자식이 상팔자'라는 말이 있다. 또 배우자 없는 독거세대는 갈수록 늘어간다. 평생을 처자식을 먹여 살리느라 온몸을 바치고도 '삼식이' 소리를 들으니 차라리 아내 없고 자식 없는 삶이 부러울 수도 있겠다. 송나라에 임포(林逋)라는 자가 살았다. 임포는 서호 근처의 고산에서 홀로 은둔 생활을 했는데, 아내와 자식이 없는 대신 자신이 머물고 있는 곳에 수많은 매화나무를 심어 놓고 학을 기르며 즐겁게 살았다. 그래서 후세 사람들은 '매처학자'라는 말로써 풍류한객의 삶을 산 그를 비유하게 되었다.

[134] 涉獵淸高(섭렵과 청고)

널리 섭렵하는 것을 비록 쓸데없다고 말하지만, 오히려 고금에 통하지 못하는 것보다는 낫고, 청고(淸高)한 것이 진실로 아름다울지라도 세상 돌아가는 일을 모르는 데로 빠져서는 안 된다.

[原典] 涉獵雖曰無用 猶勝于不通古今 淸高固然可嘉 莫流於不職時務

[林譯] Random reading and browsing are better than not being acquainted with books at all; it is all right to be detached, but not to be ignorant of the trend of the times.

[贅言] '마당발'이라는 말이 있다. 마당발의 본뜻은 '볼이 넓고 바닥이 평평하게 생긴 발'을 말한다. 마당처럼 넓게 생긴 발이므로 걸음도 잘 걷고 여기저기 잘 돌아다닐 수 있다. 그래서 인간관계가 넓어서 폭넓게 활동하는 사람이라는 뜻도 생겼다. 섭렵(涉獵)이란 한자어 역시 '물을 건너 찾아다닌다는 뜻으로, 많은 책을 널리 읽거나 여기저기 찾아다니며 경험함'을 이르는 말이니 마당발과 통한다고 하겠다. 문제는 모든 것을 다 알려고 하고 감초처럼 끼지 않는 데가 없다면 그 또한 문제라는 것이다.

涉獵　50×48cm

[135] 所謂美人(이른바 미인이란)

이른바 미인(美人)이란, 꽃으로 용모를, 새로 소리를, 달로 신비함을, 버들로 자태를, 옥으로 뼈를, 빙설(氷雪)로 피부를, 가을 물로 자질을, 시문으로 심성을 삼으니 내가 간연(間然: 간섭함)할 바가 없구나.

[原典] 所謂美人者 以花爲貌 以鳥爲聲 以月爲神 以柳爲態 以玉爲骨 以氷雪爲膚 以秋水爲姿 以詩詞爲心 吾無間然矣

[林譯] For a woman to have the expression of a flower, the voice of a bird, the soul of the moon, the posture of the willow, bones of jade and a skin of snow, the charm of an autumn lake and the heart of poetry---that would indeed be perfect.

[贅言] '미인' 하면 단순호치(丹脣皓齒)라는 한자어가 떠오른다. 색감으로 미인을 판별하는 것이다. 전통적인 동양 미인의 미의 기준은 삼백(三白), 삼흑(三黑), 삼홍(三紅)이다. 피부결·이빨·손은 희어야 하고, 눈동자·눈썹·머리카락은 검어야 하며, 입술·볼·손톱이 붉은 이른바 구색(九色)을 갖춘 미인이다. 하지만 미의 기준이란 시대나 지역, 인종에 따라 제각기 다른 바이어서 외관으로만 판단할 일은 아니다. 볼테르(Voltaire)는 이렇게 말했다. "두꺼비에게 미모를 묻는다면 아마도 귀밑까지 찢어진 긴 입과 툭 튀어나온 두 눈, 뒤뚱거리는 배를 가리킬 것이다"라고.

[136] 人爲何物(사람이 무슨 물건)

파리가 사람의 얼굴에 모이고, 모기는 사람의 피부를 문다. 알지 못하겠다. 사람이 무슨 물건이 되는 것인가.

美人 50×60cm

[原典] 蠅集人面 蚊嗽人膚 不知 以人爲何物

[林譯] A fly rests on a man's face, and a mosquito sucks man's blood. What do these insects take man for?

[137] 隱逸之樂(숨어 사는 즐거움)

산림과 은일의 낙(樂)이 있는데도 그 낙을 누리는 것을 알지 못하는 자는 어부, 나무꾼, 농사꾼, 승려, 도사들이다. 뜰의 정자와 첩(妾)의 낙(樂)이 있는데도 그 낙(樂)을 잘 누리지 못하는 자는 부자나 장사꾼, 큰 벼슬아치들이다.

[原典] 有山林隱逸之樂 而不知享者 漁樵也 農圃也 緇黃也 有園亭姬妾 之樂 而不能享 不善享者 富商也 大僚也

[林譯] There are those who have the beauties of forests and hills before their eyes, but do not appreciate them—the fishermen, woodcutters, peasants, and the black and yellow [Buddhist and Taoist monks]--and others who

隱逸之樂 50×55cm

物各有偶　50×30cm

have gardens, terraces and women, but often fail to enjoy them for lack of time or of culture--the rich merchants and high officials.

[贅言] 개그맨 남편을 둔 부인은 행복할 것이라고 한다. 사랑하는 아내에게 매일 재미있는 이야기로 웃게 해줄 것이기에. 하지만 개그맨은 집에서 웃기려 하지 않는다. 웃기는 것은 그저 자신의 직업이기 때문이다. 마찬가지로 산에서 농사짓고 바다에서 고기 잡는 그들에게 산이나 바다는 그저 일터에 불과할 뿐이다. 이를 누리지 못하는 서러움을 어느 누가 알리오!

[138] 物各有偶(물건은 각기 짝이 있다)

여거(黎舉)[53]에 이르기를, "매화를 해당화에게 장가들게 하고, 등자를 앵두의 신하로 삼고, 겨자를 죽순에게 시집을 보내고자 하는데 다만 계절이 같지 않구나" 라고 했다. 내가 일러 말한다면 만물은 각기 짝이 있고, 비교는 반드시 윤리로써 해야 하니, 지금의 짝을 지음은 그다지 합당하지 않음을 알겠다. 매화의 물성은 품격이 가장 맑고 고상하며, 해당화의 물성은 자태가 극히 요염하여 곧 때를 같이 하여도 또한 부부를 이루지 못할 것이다. 이는 매화가 배꽃에게 장가를 들고, 해당화가 살구나무에게 시집을 가고, 구연나무(레몬)가 불수감나무(柚子)를 신하로 삼고, 여지(타래붓꽃)가 앵두를 신하로 삼으며 가을 해당화가 색비름에게 시집을 가는 것과 같지 못하니 이것이 거의 서로 맞는 것이다. 만약 겨자를 죽순에게 시집보내려는데 죽순이 이를 안다면, 반드

53) 여거(黎舉): '옛날의 전해 오는 말'이란 뜻으로, 당(唐)나라 풍지(馮贄)의 〈雲仙雜記〉와, 송(宋)나라 진사(陳思)의 〈海棠譜〉와, 명(明)나라 왕로(王路)의 〈花史左編〉 속에 들어 있는 문장이다.

시 하동사자후(河東獅子吼)[54]의 괴로움을 받아야 할 것이다.

[原典] 黎擧云 欲令梅聘海棠 根子想是橙臣櫻桃 以芥嫁筍 但時不同耳 子謂 物各有偶 儗必於倫 今之嫁娶 殊覺未當 如梅之爲物 品最淸高 棠之 爲物 姿極妖艶 卽使同時 亦不可爲夫婦 不若梅聘梨花 海棠嫁杏 橡臣佛 手 荔枝臣櫻桃 秋海棠嫁雁來紅 庶幾相稱耳 至若以芥嫁 筍如有知 必受 河東獅子之累矣

[139] 太過不及(지나침과 미치지 못함)

오색(五色)은 너무 지나친 것도 있고 미치지 못한 것도 있다. 오직 흑(黑)과 백(白)만이 지나침이 없다.

[原典] 五色 有太過 有不及 惟黑與白 無太過

[贅言] 우리 주변의 모든 사물은 색을 띠고 있다. 색이 빛의 파장이라는 사실은 1667년 아이작 뉴턴(Isaac Newton)이 스펙트럼을 통해 태양 빛에서 무지개색을 분리해 냄으로써 규명되었다. 하지만 동양인은 음양오행 사상을 색에 대입하여 오방색(靑·赤·黃·白·黑)을 만들었다. 이 가운데 흑색과 백색은 무채색으로 색감과 채도가 없이 오직 명도만 존재한다. 한국인은 유난히 무채색을 선호한다. 거리의 자동차, 그들이 걸친 의상, 집 안의 가전 등등, 흑과 백은 지나침 없는 무난함이며 깊이 있는 화려함이다. 서예가 지닌 흑과 백의 진가(眞價) 또한 빛이 나는 그날을 기대해 본다.

54) 하동사자후(河東獅子吼): '황하(黃河) 동쪽 언덕에 사자(獅子)가 으르렁거린다'는 뜻으로, 아내가 포악하여 남편에게 큰소리로 욕설을 하는 것을 빗대어 쓰는 말이다. 송(宋)나라 때 소동파(蘇東坡: 蘇軾)의 벗인 진조(陳慥: 字는 季常)의 아내 유씨(柳氏)는 하동사람인데, 성질이 포악하여 손님이 올 때마다 남편을 큰소리로 꾸짖었으므로, 소동파가 이를 조롱하여 지은 시에서 유래된 말로, 하동사자후(河東獅子吼)라는 고사성어가 생겨났다.

[140] 許氏說文(허신의 설문해자)

허씨(許氏)가 설문(說文)[55]의 부(部)를 나눈 것이 그 부(部)에만 그치고 소속된 글자가 없는 것이 있다. 아래의 주석에는 꼭 주석을 달아 "무릇 모(某) 소속은, 다 모(某)를 따른다" 하였는데 이는 췌구(贅句: 군더더기)여서 웃음이 나오게 하니 어찌하여 이 한 구를 덜어내지 못했단 말인가.

[原典] 許氏說文分部 有止有其部而無所屬之字者 下必註云 凡某之屬 皆從某 贅句 殊覺可笑 何不省此一句乎

[贅言] 허신이 저술한 『說文解字』는 무려 1만(萬)여 자에 달하는 한자(漢字) 하나하나에 본래 글자의 모양(形)과 뜻(意) 그리고 소리(音)를 종합적으로 해설한 중국 최초의 자전(字典)이라고 할 수 있다. 하지만 설문해자에는 많은 장점에도 불구하고 옥의 티와 같은 단점이 존재하는데 장조가 지적한 것도 그 가운데 하나이다. 나 역시 '군더기 말'이란 의미의 '贅言'을 여기에서 이끌어 사용하는 바이다.

[141] 極快意事(지극히 유쾌한 일)

수호전(水滸傳)[56]을 읽다 보면 노달(魯達)이 진관서(鎭關西)를 치고, 무

55) 설문(說文): 허신(許愼)이 쓴 〈說文解字〉를 말한다. 허신은 후한(後漢) 초기의 학자이다. 자(字)는 숙중(叔重). 박학(博學)으로 널리 알려졌으며, 〈설문해자〉 14편을 편찬했다. 당시 고전의 자체(字體)의 모범으로 삼았으며, 한자(漢字)의 자의(字義)와 자형(字形)을 설명한 것이다. 총 540부수(部首)로 나누고 9,350자를 해설하였다. 오늘날 한자 학자들이 이 책을 바탕으로 한자의 본뜻을 추론하고 있으나, 오류도 적지 않다.

56) 수호지(水滸志): 중국 4대 기서의 하나이다. 120회 제 3회에 '노달(魯達)이 진관서(鎭關西)를 쳐부수고, 무송(武松)이 호랑이를 때려 잡는다'는 대목이 등장한다.

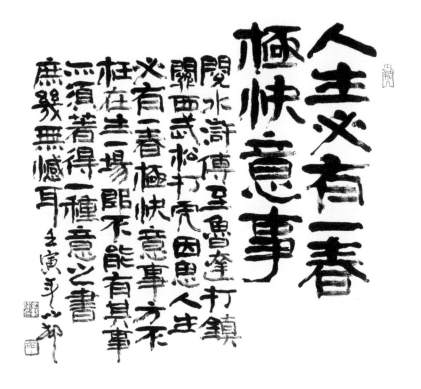

人生必有一春極快意事　50×55cm

송(武松)이 호랑이를 친다는 대목에 이른다. 이것을 생각해 보면 인생이란 반드시 한 편의 지극히 유쾌한 일이 있어야 바야흐로 인생의 한 장을 그르치지 않겠구나 하게 된다. 만약 그러한 일이 있을 수 없다면 또한 한 종(種), 득의(得意)의 글이라도 지어야 거의 유감이 없을 것이다.

[原典] 閱水滸傳 至魯達打鎭關西 武松打虎 因思 人生必有一春極快意事 方不枉在生一場 卽不能有其事 亦須著得一種意之書 庶幾無憾耳

[林譯] When you read the Shuihu and come to the passage where Luta smashes Chenkuanshi or where Wusung kills the tiger with his bare hands, you feel good. A man must have such moments of supreme satisfaction in his life. Then he will not have lived in vain. If he cannot, he can hope to make up for it by writing a fine book.

[贅言] 앞서 『水滸傳』은 험한 세상에 태어난 영웅들의 슬픔과 분노를 느끼며 읽는 정의로운 소설이라 하였다. 무송이 활약하는 10회 분량을 무십회(武十回)라고 부르는데 이 속에 호랑이를 때려잡은 일화가 담겨 있다. 이처럼 인생이란 一場春夢이기도 하지만 一春快意가 있기도 한 것이다.

[142] 春風如酒
(술과 같은 봄바람)

봄바람은 술과 같고,
여름 바람은 차(茶)와
같고, 가을바람은 연기
와 같고, 겨울바람은
생강과 겨자와 같다.

[原典] 春風如酒 夏風

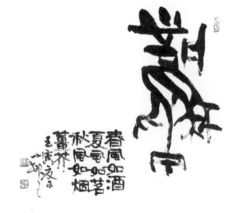

風 50×50cm

如茗 秋風如烟 冬風如薑芥

[林譯] Spring wind is like wine, summer wind is like tea, autumn wind is like smoke, and winter wind is like ginger or mustard.

[贅言] 바람 풍(風)의 자원은 새의 모양을 본뜬 봉새 봉(鳳)이다. 새가 바람을 마주하고 날개로 머리와 몸을 보호하며 싸우고 있는 모습으로 갑골문의 봉(鳳) 역시 바람 풍(風)과 같은 글자로 쓰였다. 새의 상단은 입(立) 모양의 왕관이며 오른쪽의 범(凡)은 음을 나타낸다.

[143] 氷裂紋雅(아름다운 빙열문)

빙열 무늬는 지극히 운치가 있는데 그러나 가늘어야지 굵어서는 좋지 않다. 만약 이 무늬로 창난(窓欄: 창문의 격자)을 만든다면, 차마 봐 줄 수 없을 것이다.

[原典] 氷裂紋極雅 然宜細 不宜肥 若以之作窓欄 殊不耐觀也

[林譯] Latticework is all right, but it should consist of fine lines. If lines are heavy, it would not look nice on windows.

[贅言] 빙열문(氷裂紋)이란 얼음이 깨진 무늬를 말한다. 빙열문은 자연적으로 만들어진 무늬이기 때문에 자연적이며 불규칙적이다. 이러한 빙열문은 운현궁(雲峴宮)의 벽이나 옛날의 담벼락, 많게는 청자병 속에서 흔히 발견할 수 있다. 옛 선비들은 빙열문을 통해 빙열의 의미를 새겼다. 언제 깨질지 모르는 빙열처럼 여리박빙(如履薄氷)하라는 경계를 되새김질 한 것이다.

[144] 高士之儔(고상한 선비의 짝)

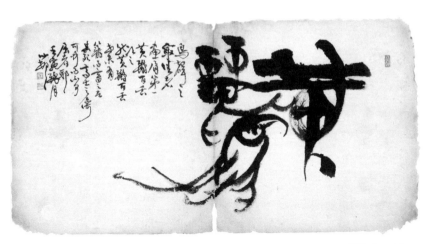

黃鸝　22×45cm

소리가 가장 아름다운 새는 화미조(畵眉鳥)[57]가 제일이고, 꾀꼬리와 때까치는 그 다음이다. 그러나 꾀꼬리와 때까치는 세상에서 새장 속에 넣어 기르는 자가 있지 않다. 그저 고상한 선비의 짝으로 들을 뿐이지 그것을 억누를 수는 없는 것이다.

[原典] 鳥聲之最佳者 畵眉第一 黃鸝百舌次之 然黃鸝百舌 世未有籠而畜之者 其殆高士之儔 可聞而不可屈者耶

[林譯] The best bird songs are those of the thrush, and next to them those of the oriole and the blackbird. But the latter two have never been cage birds. Perhaps they have the soul of high-minded scholars---they can be heard, but not kept.

[贅言] 황려(黃鸝)와 백설(百舌)은 고상한 선비의 짝이라고 하였다. 이들은 새장 속의 새(籠中之鳥)로 살 수 없다. 『菜根譚·後集』에 "꽃이 화분 속에 있으면 끝내는 생기가 없어지고 새를 조롱 속에 가두면 곧 천연의 맛이 떨어지리니 산속의 꽃과 새가 여럿이 어울려 문채를 이루며 마음대로 날아다녀 스스로 마음에 맞게 하는 것만 못하다(花居盆內 終乏生機 鳥入籠中 便減天趣 不若山間花鳥 錯集成文 翺翔自若 自是悠然會心)."고 하였다. 송대의 시인 장간(張侃) 또한 〈늦봄 꾀꼬리 소리를 듣다(春晩聞鶯)〉란 시에서 "마을 남북에 꽃놀이 드문데, 저녁 바람 비를 날려 가지 가득 푸르렀네. 가만히 봄빛과 함께 도는 저 꾀꼬리 마치 시인이 시를 짓는 모습 같네(村北村南花事稀 晩風吹雨綠盈枝 黃鸝暗與春光轉 似怕騷人細作詩)."라며 자연 속에 유희하는 꾀꼬리를 마치 시인인 양 표현한 것이 그러하다.

57) 화미(畵眉): 화미조(畵眉鳥)를 말한다. 두루미목과에 속하는 새이다. 중국이 원산지로 우는 소리가 곱다. 눈 가장자리에 눈썹같은 흰 무늬가 있으므로 화미조라 불린다.

[145] 生産交遊(생산과 교유)

생산(生産)을 하지
않으면, 그 뒤에는
반드시 남에게 폐를
끼치는 데 이르고,
오로지 교유(交遊)에
만 힘쓰면, 그 뒤에
는 반드시 자신에게
폐가 이른다.

[原典] 不治生産 其
後必致累人 專務交
遊 其後必致累己

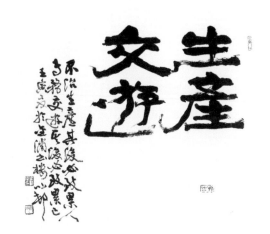

生産交遊 50×60cm

[林譯] Those who
despise money end up by sponging on their friends; those who mix
freely with all sorts of people will eventually hurt themselves.

[贅言] 현대의 삶에서 일과 놀이는 불가분의 관계에 있다. 현생 인류
의 시작이 호모사피엔스라면 오늘날의 사회에서 인간은 '놀이하는 인
간' 즉 호모루덴스(Homo Ludens)로, 호모사피엔스와 대비된다.

[146] 婦人識字(아녀자가 글자를 알다)

옛 사람[58]이 이르기를, "아녀자가 글자를 알면, 음탕하고 더럽게 되는
수가 많다." 나는 말하겠다. 이것은 글자를 알아서 생긴 허물이 아니

58) 서모(徐謨)가 『歸有園塵譚』에서 "아녀자가 글자를 알면 음탕하고 더럽게 되는 수가
많고, 속된 인간이 글을 알면 마침내 송사만 일으킨다"고 했다.

다. 대개 글자를 아는 사람은 명성이 없는 사람이 아니기에 그 음탕함을 사람이 쉽게 알게 되는 것일 뿐이다.

[原典] 昔人云 婦人識字 多致誨淫 予謂 此非識字之過也 蓋識字則非無聞之人 其淫也 人易得而知耳

[林譯] There is an ancient saying that women who can read and write are apt to have loose morals. My opinion is that this is not the fault of education, but that when an educated woman has loose morals, the public gets to know about it more quickly.

[贊言] 1982년 중국 여성의 문맹률은 48.9%에 달했다. 하물며 그 이전 시대에는 어떠했겠는가? 비단 중국뿐만 아니라 세계 어디를 막론하고 과거의 여성에게는 교육의 기회가 부여되지 않았다. 이는 서모(徐謨)가 『歸有園塵譚』에서 말한 바와 같이 여자가 문자를 알면 음탕해진다는 기본적인 여성비하 의식이 사회 저변에 깔려있었기 때문이다. 여성의 인권이 어느 때보다도 높은 이 시대의 여성이야말로 진정 행복하다고 말할 수 있지 않을까?

[147] 善讀善遊(독서와 유람)

독서(讀書)를 잘 하는 사람은 가는 곳이 글이 아닌 곳이 없다. 산과 물도 또한 글이요, 바둑과 술도 또한 글이다. 꽃과 달도 또한 글이다. 산수(山水)를 잘 유람하는 자는 가는 곳이 산과 물이 아닌 곳이 없다. 책 속에도 또한 산과 물이요, 시와 술도 또한 산과 물이요, 꽃과 달도 또한 산과 물이다.

[原典] 善讀書者 無之而非書 山水亦書也 棋酒亦書也 花月亦書也 善遊山水者 無之而非山水 書史亦山水也 詩酒亦山水也 花月亦山水也

[林譯] A good reader regards many things as books to read wherever

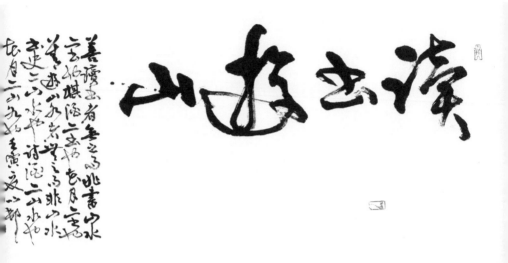

讀書遊山　50×100cm

181

he goes; a good landscape, chess and wine, and flowers and the moon are all books to be read. A good traveler also sees a landscape [a picture] in everything: in history, in poems and wining parties, and in flowers and the moon.

[148] 樸素之佳(소박함의 아름다움)

 정원 안의 정자의 묘미란 골짜기에 포치(布置)하여 있느냐에 있는 것이지 아로새겨 오밀조밀한 데에 있지 않다. 가끔 남의 집 정원의 정자를 보면 용마루나 담 모퉁이, 벽돌에 조각하고 기와에 새겼는데, 지극히 교묘하지 아니한 것이 없다. 그러나 오래지 않아서 곧 무너지고 무너진 뒤에는 수리하고 관장하기가 극히 어렵다. 어찌 소박한 것으로 아름다움을 삼음만 하겠는가?

 [原典] 園亭之妙 在邱壑布置 不在雕繪瑣屑 往往見人家園亭 屋脊牆頭 雕甀鏤瓦 非不窮極工巧 然未久卽壞 壞後極難修葺 是何如樸素之爲佳乎

 [林譯] The essential thing in a garden with terraces is plan and composition, and not ornamental details. I have often seen homes which expended a great deal of effort on such carvings and ornamentations. These are difficult to keep in good condition and costly in repairs. Better have a simpler taste.

 [贅言] '소박하다'는 것은 꾸미지 않았다는 것이다. 한자 흴 소(素)는 염색하지 않은 흰 실을 의미하고, 후박나무 박(朴)은 박(樸)과 동자로 갓 벌채하여 아직 다듬지 않은 통나무를 가리킨다. 그러므로 '소박'이란 말의 근저에는 가공되지 않은 사물의 본바탕, 원래의 모습이라는 의미가 내재하며 이같은 소박미는 인위적 기교가 더해지지 않은 천연의 자연스러운 모습에서 느끼는 아름다움이다.

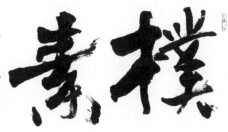

園亭之設在邱壑而置不在
雕繪瑣屑往〻見人家園亭屋
脊牆頭雕頓鏤瓦非不窮極〻
巧然未久卽壞〻後極難修葺
是何如樸素之為佳乎　□邨

樸素　50×70cm

[149] 邀月言愁(달을 맞아 수심을 말하다)

맑은 밤에 홀로 앉아 달을 맞아 수심을 말하고, 좋은 밤에 홀로 누워 귀뚜라미를 불러 한(恨)을 말한다.

[原典] 淸宵獨坐 邀月言愁 良夜孤眠 呼蛩語恨

[林譯] To sit alone at night and invite the moon to tell it one's sorrows; to sleep alone at night and call to the crickets and pour out one's regrets.

[贅言] 성당의 시인 이백(李白)만큼 달과 술을 사랑한 시인도 드물 것이다, 그가 지은 시 〈月下獨酌(달 아래서 홀로 술을 마시다)〉 제1수는 이렇게 시작된다. "꽃 사이에 술 한 병 놓고 친구도 없이 홀로 마신다. 잔 들어 밝은 달 맞고 보니 그림자 짝하여 세 사람이 되었네(花間一壺酒 獨酌無相親 擧杯邀明月 對影成三人)."

[150] 採於輿論(여론에서 수집하다)

관청의 소리는 여론에서 채취함으로, 호우(豪右)의 입에서나 한걸(寒乞)의 입에서는 그 진실을 얻을 수가 없다. 화안(花案: 미인 선발)은 선입견에서 정해짐으로 아름답다는 평이나 키 작고 못생겼다는 평은 대개 그 사실을 잃을까 두렵다.

[原典] 官聲探於輿論 豪右之口與寒乞之口 俱不得其眞 花案定於成心 艶媚之評與寢陋之評 槪恐失其實

[林譯] An official's reputation comes from public opinion, but that of his close associates and of beggars of office should be discounted. The reputation of women should come from real knowledge; the views of fans and superficial critics cannot be trusted.

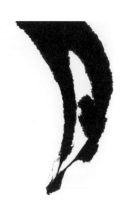

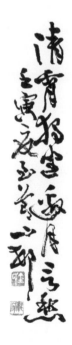

185　月 50×13cm

[贅言] 31번에 소개한 글에 등장하는 왕소군이 이에 해당한다. 미녀였지만 화공(畫工)에게 뇌물을 주지 않은 까닭으로 그 모습을 추하게 그려서 왕의 은혜를 입지 못하고, 오랑캐인 호한사선우(呼韓邪單于)에게 출가하게 되어 오랑캐와의 외교적 화친을 이루었다.

[151] 興寄烟霞(흥취를 자연에 부치다)

가슴 속에 언덕과 계곡을 간직하고 있으면, 성안의 시가지도 산림(山林)과 다르지 않고. 흥겨움을 자연의 경치에 의지하면 염부(閻浮)[59]도 봉래산(蓬萊山)과 같다.

[原典] 胸藏邱壑 城市不異山林 興寄烟霞 閻浮有如蓬島

[林譯] In possession of a lively imagination, one can live in the cities and feel like one is in the

mountains, and following one's fancies with the clouds, one can convert the dark continent of the

south into fairy isles. A great wrong has been committed on the plane tree by the necromancers

who regard it as bringing bad luck, saying that when a plane tree grows in the yard, its owner will live abroad...Most superstitions are like that.

[贅言] 『菜根譚·後集』에 "산림은 아름다운 곳이나 한 번 현혹되어 집착하게 되면 곧 시장바닥이 되고, 서화는 고상한 일이나 한번 탐내어

59) 염부(閻浮): 불교에서 말하는 염부수(閻浮樹)의 수풀을 말한다. 인도(印度)의 염부촌(閻浮村)에 있는 염부수(閻浮樹: 잠부나무)는, 부처가 태자시절에 아버지 정반왕과 농경제(農耕祭)에 참석하여 잠부나무 아래에 앉아서 밭갈이하는 것을 보았다. 흙덩이가 부서지면서 벌레가 나오자 까마귀가 벌레를 쪼아 먹고, 또 지렁이가 나오자 개구리가 지렁이를, 뱀이 개구리를, 공작이 뱀을, 매가 공작을, 독수리가 매를 잡아먹는 광경을 태자는 목격했다. 약육강식을 보고서 첫 깨달음을 얻어 이 잠부나무에서 첫 선정에 들었다고 한다.

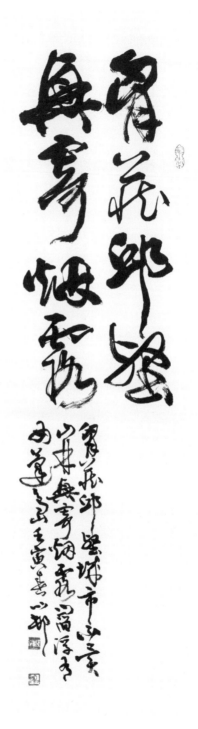

　　興寄煙霞　120×40cm

열중하게 되면 곧 장사꾼이 되니 대체로 세속에 물들거나 집착이 없으면 속세도 곧 신선 세계요, 마음에 매임이나 집착이 있으면 극락도 괴로운 세계가 된다(山林是勝地 一營戀 便成市朝 書畵是雅事 一貪痴 便成商賈 蓋心無染著 欲界是仙都 心有係戀 樂境 成苦海矣)."고 하였다.

[152] 不祥之物(상서롭지 못한 물건)

오동나무는 식물 가운데 청품(淸品)인데 형가(形家: 풍수가)에서는 유독 꺼린다. 또 이르기를, "오동나무가 큰 것은 두(斗)와 같아서 주인이 밖으로만 내달린다"고 하였으니 마침내 상서롭지 못한 물건으로 본 것이다. 대개 오동을 꺾어서 아우를 봉한 것으로 그것이 궁중(宮中)의 오동인 것을 알 수가 있다. 또 나라를 세운 지 가장 오래된 것으로 주(周)나라보다 더한 것이 없다. 세속의 말을 믿을 수 없는 것이 대개 이와 같은 것인가?

[原典] 梧桐爲植物中淸品 而形家獨忌之甚 且謂 梧桐大如斗 主人往外走 若竟視爲不祥之物也者 夫翦桐封弟 其爲宮中之桐可知 而卜世最久者 莫過于周 俗言之不足據 類如此夫

[贅言] 풍수지리설에 동에는 유수(流水), 남에는 소택(沼澤), 서에는 대도(大道), 북에는 고산(高山)이 있어야 명당인데 동에 흐름이 없으면 버드나무 9주를 심고 남에 연못이 없으면 오동나무 7주를 심으면 봉황새가 와서 살므로 재난이 없고 행복이 온다고 했다.

[153] 喜讀書者(독서를 즐기는 사람)

정이 많은 사람은 죽고 사는 것으로 마음을 바꾸지 않는다. 마시는 것을 좋아하는 사람은 차고 더운 것으로 주량을 고치지 않는다. 독서를

즐거워하는 사람은 바쁘고 한가한 것으로 계속하고 그치지 않는다.

[原典] 多情者 不以生死易心 好飮者 不以寒暑改量 喜讀書者 不以忙閒作輟

[林譯] A true lover does not change with the years; a good drinker does not change with the seasons; a lover of books does not stop reading because of business.

[贅言] 『菜根譚·前集』에 "글을 잘 읽는 자는 글을 읽어 손이 춤추고 발이 뛰는 지경에 이르러야 바야흐로 통발과 올무에 떨어지지 않으며, 사물을 잘 관찰하는 자는 사물을 관찰하여 마음과 정신이 융합하는 때에 이르러야 바야흐로 바깥으로 나타난 형상에 얽매이지 않는다(善讀書者 要讀到手舞足蹈處方不落筌蹄 善觀物者 要觀到心融神洽時 方不泥迹象)."고 하였다.

[154] 蝶之敵國(나비의 적국)

거미는 나비의 적국(敵國)이요, 당나귀는 말의 부용(附庸)이다.

[原典] 蛛爲蝶之敵國 驢爲馬之附庸

[林譯] The spider is the racial enemy of the butterfly, while the donkey is a satellite of the horse. Shingyuan: This is like the conversation of the Chin romantics.

[155] 道學風流(도학과 풍류)

품(品:法)을 세우는 것은 모름지기 송(宋)나라 사람의 도학(道學)을 발전시키는 것이요, 세상을 간섭하는 것은 모름지기 진(晉)나라 시대의 풍류(風流)에 참여하는 것이다.

[原典] 立品 須發乎宋人之道學 涉世 須參以晉代之風流

[林譯] Build one's character on the foundation of the moral teachings of the Sung Neo-Confucianists [twelfth century]; but go through life in the spirit of the Chin romanticists [third and fourth centuries].

[156] 蘭之同心(난초가 마음을 같이하다)

옛 말에 이르기를 새와 짐승도 또한 인륜(人倫)을 안다고 했다. 나는 말하겠다. 유독 새와 짐승만 아니라 즉 풀과 나무에 있어서도 또한 그러하다. 모란은 왕이 되고, 작약은 재상이 되는데 그것은 군신의 예이다. 남산의 교(喬)와 북산의 재(梓)라는 것은 부자의 예이고, 가시나무가 나뉜다는 것을 듣자 마르고, 나뉘지 않는다는 것을 듣자 살아난 것은 형제의 예다. 연(蓮)이 꽃받침을 함께 한 것은 부부의 예이고, 난초가 마음을 같이하는 것은 붕우의 예이다.

[原典] 古謂禽獸亦知人倫 子謂 匪獨禽獸也 卽草木亦復有之 牧丹爲王 芍藥爲相 其君臣也 南山之喬 北山之梓 其父子也 荊之聞分而枯 聞不分而活 其兄弟也 蓮之竝蒂 其夫婦也 蘭之同心 其朋友也

[贅言]『易經·繫辭上傳』에 "두 사람이 마음을 같이하면 그 날카로움이 단단한 쇠라도 끊을 수 있고, 서로 한 마음으로 하는 말은 그 향기가 난초 향과 같다(二人同心 其利斷金 同心之言 其臭如蘭)."고 하였으니 이는 친구 사이의 진한 우정을 묘사한 것이다.

[157] 豪傑文人(호걸과 문인)

호걸은 성현(聖賢)되기 보다 쉽고, 문인(文人)은 재자보다 훨씬 많다.

[林譯] 豪傑易于聖賢 文人多於才子

倫　50×70cm

[原典] It is easier to be a hero than a sage, and easier to be a writer than a real genius.

[158] 牛馬鹿豕(우마와 녹시)

소와 말은 비유컨대 하나는 벼슬아치요, 하나는 은자다. 사슴과 돼지는 비유컨대 하나는 신선이지만 하나는 평범한 사람이다.

[原典] 牛與馬 一仕而一隱也 鹿與豕 一仙而一凡也

[林譯] The horse is a public servant, the cow a retired scholar. The deer belongs to fairyland, the pig to this world.

[贅言] 소귀에 경읽기(牛耳讀經)요, 말귀에 부는 바람(馬耳東風)이라. 둘 다 답답하기는 매일반인데 반응 없는 은자(隱者)보다 벼슬아치 나으려나. 고상안(高尙顏, 1553~1623)의 〈觀物吟(사물을 바라보며 읊다)〉 시에 "소는 윗니가 없고 범은 뿔이 없으니 하늘 이치 공평하여 저마다 알맞구나. 이것으로 벼슬길 오르내림을 살펴보니 승진했다 기뻐하고 쫓겨났다고 슬퍼할게 무엇이겠는가(牛無上齒虎無角 天道均齊付與宜 因觀宦路升沈事 陟未皆歡黜未悲)."라고 하였다.

[159] 血淚所成(피눈물로 이루다)

옛날이나 지금이나 지극한 문장은 모두 피눈물에서 이루어진 것이다.

[原典] 古今至文 皆血淚所成

[林譯] All literary masterpieces of the ancients and moderns were written with blood and tears.

[贅言] 지극한 문장[至文]이란 어떤 것일까? 홍만종(洪萬宗, 1643~1725)이 "사람이 되어 온 세상이 다 그를 좋아하기를 바란다면 올

牛　40×70cm

바른 사람이 아니고, 문장을 지어 온 세상이 다 그걸 좋아하기를 바란다면 지극한 문장이 아니다(爲人而欲一世之皆好之 非正人也 爲文而欲一世之皆好之 非至文也)."라고 하였는데 여기에서 '지극'이 온전하거나 완벽한 것을 말하지 않는다는 것을 알 수 있다. 내가 상대의 마음을 헤아려 이끌 수 있다면 이것이 지극한 것 아니겠는가?

[160] 粉飾乾坤(천지를 꾸미다)

정(情)이라는 한 글자가 세계를 유지하는 바이요, 재(才)라는 한 글자가 천지를 꾸며주는 바이다.

[原典] 情之一字 所以維持世界 才之一字 所以粉飾乾坤

[林譯] Passion holds up the bottom of the universe, and the poet gives it a new dress.

[161] 禮樂文章(예악문장)

공자는 동쪽의 노(魯)나라에서 태어났다. 동쪽은 생명의 방위이다. 그러므로 예악문장(禮樂文章)이라는 것은 그 도가 모두 무(無)에서 나와 유(有)로 돌아간다. 석가(釋迦)는 서방(西方)에서 태어났다. 서쪽은 죽음의 땅이다. 그러므로 수상행식(受想行識)이라는 것은 그 가르침이 모두 유에서 나와 무로 돌아간다.

[原典] 孔子生於東魯 東者生方 故禮樂文章 其道皆自無而有 釋迦生于西方 西者死地 故受想行識 其敎皆自有而無

[贅言] 중국 철학사의 정족(鼎足)은 삼가(三家)이다. 즉 노자를 주종(主宗)으로 하는 도가(道家)와 인도에서 전파되어 온 불가(佛家), 그리고 중국 본래의 유가(儒家)였다. 노자의 도덕경엔 무(無)와 도(道)가,

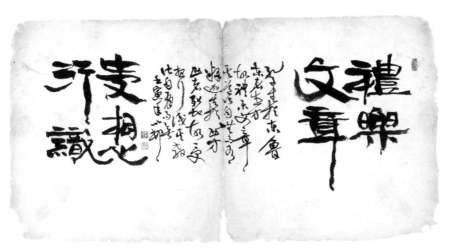

禮樂文章·受想行識　22×45cm

불교의 반야사상 경전에는 공사상(空思想)이, 공자를 종조(宗祖)로 하는 유가에서는 유(有)를 종(宗)으로 삼는 태극사상(太極思想)이 주류였다. 유가에서 표방하는 예악문장은 예약(禮樂)의 기초 위에서 道를 중시하고 文을 경시하지 않는 문도합일(文道合一)이다.

그 道는 공자가 태어난 동방에서 발원하였으므로 무에서 유로 귀속되어 사회에 기여(寄與)하고 더불어 사는 인(仁)의 삶이 아름답다고 보았고, 불가에서 표방하는 수상행식은 마음을 닦는 般若空이다. 마음의 구성요소 가운데 수(受)는 느낌이며, 상(想)은 생각, 행(行)은 활동, 식(識)은 의식을 말한다. 그 道는 석가가 태어난 서방에서 발원하였으므로 유에서 무로 돌아가 집착(執着)과 아집을 버리고 마음의 안식을 찾으라고 한 것이다.

[162] 綠水佳詩(푸른 물과 좋은 시)

청산이 있으면, 바야흐로 녹수가 있다. 물이란 산에서 빛깔을 빌린 것이다. 좋은 술이 있으면, 또 좋은 시가 나온다. 시 또한 술에서 영감을 구걸한 것이다.

[原典] 有靑山 方有綠水 水惟借色于山 有美酒 便有佳詩 詩亦乞靈於酒

[林譯] Green hills come with blue waters which borrow their blueness from the hills; good wine produces beautiful poems, which draw sustenance from the spirits.

[贅言] 산이 있는 곳에 물이 있고, 술이 있는 곳에 시가 있으니 산수(山水)와 시주(詩酒)는 떼려야 뗄 수 없는 바늘과 실, 아교와 옻칠 같은 존재가 아닐까?

[163] 講學者也(학문을 강론하다)

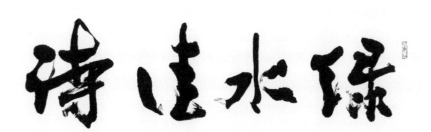

綠水·佳詩　50×73cm

엄군평(嚴君平)[60]은 점을 쳐 학문을 강론한 사람이고, 손사막(孫思邈)[61]은 의사로써 학문을 강론한 사람이며, 제갈무후(諸葛武侯)[62]는 출사(出師)하여 강론한 사람이다.

[原典] 嚴君平以卜講學者也 孫思邈以醫講學者也 諸葛武侯以出師講學者也

[贅言] 학술이나 도의(道義)의 뜻을 해설하며 토론하는 것을 강론이라고 한다. 자원으로 보면 말(言)의 얼개를 마치 나무를 켜켜이 쌓아 올리듯(冓) 쌓아가는 것이다. 엄군평이 점(占)으로, 손사막은 의술(醫術)로 그리고 제갈공명은 전술(戰術)로 자신의 지식을 세상에 전달한 것이 그 예다.

[164] 牝牡無分(암수의 분별이 없다)

사람은 여자가 남자보다 아름답고, 새는 수컷이 암컷보다 화려하고, 짐승은 암컷과 수컷의 분별이 없다.

[原典] 人則女美于男 禽則雄華於雌 獸則牝牡無分者也

[林譯] In human beings, the female is more beautiful than the male. Among birds, the male is prettier than the female. Among beasts, there

60) 엄군평(嚴君平): 한(漢)나라 사람으로 이름은 준(遵), 군평(君平)은 자(字)인데, 군평으로 행세하였다. 한(漢)나라의 성도(成都)에서 복서(卜筮)로 생계를 이어가며 노자(老子)를 깊이 연구하여 〈노자지귀(老子指歸)〉를 저술하였다.

61) 손사막(孫思邈): 당(唐)나라 시대의 은사(隱士)이며, 화원(華原) 사람이다. 노장(老莊)의 학문을 즐겨 했으며, 또 음양(陰陽), 의약(醫藥), 천문(天文) 등에 달통하였다. 의약서(醫藥書)인 〈천금방(千金方)〉 93권을 저술하였다.

62) 제갈무후(諸葛武侯): 삼국시대 촉(蜀)나라 재상인 제갈량(諸葛亮)이며, 자(字)는 공명(公明)이고 무후(武侯)에 봉해졌다. 융중(隆中)에 은거(隱居)하고 있을 때 유비(劉備)가 삼고초려(三庫草廬)하여 출사(出仕)시켰으며 유비로 하여금 촉나라를 건국하게 하였다.

is no difference.

[贅言] '빈모상득(牝牡相得)'이라는 말이 있다. 즉 '암수가 알맞게 어우러진 상태'를 말한다. 서예에서는 이러한 관계를 매우 중요하게 여긴다. 청대의 포세신(包世臣)은 『藝舟雙楫』에서 "등석여의 백을 헤아려 흑을 마땅하게 하는 '계백당흑(計白當黑)'이론이 곧 황을생(黃乙生

女美于男 50×45cm

)이 좌우에서 마치 암수가 서로 얻음이 있다고 한 '빈모상득(牝牡相得)'의 뜻과 같다(完白計白當黑之論 卽小仲左右如牝牡相得之意)."고 하였다.

[165] 無奈何事(어찌할 수 없는 일)

거울이 운수가 나쁘면 모모(嫫母)[63]를 만나는 것이요, 벼루가 운수가 나쁘면 속자(俗字)를 만나는 것이요, 칼이 운수가 사나우면 용렬(庸劣)한 장수를 만나는 것으로 모두 다 가히 어찌할 수 없는 일들이다.

[原典] 鏡不幸而遇嫫母 硯不幸而遇俗字 劍不幸而遇庸將 皆無可奈何

63) 모모(嫫母): 중국인의 조상으로 여겨지는 황제(黃帝)의 부인으로 그 용모는 추(醜)하고 못생겼으나 덕행이 고상해 황제의 깊은 사랑을 받았다고 전해진다.

之事

[林譯] When a good mirror meets an ugly owner, a good inkstone meets a vulgar person, and a good sword finds itself in the hands of a common general, there is nothing these things can do about it.

[贅言] '어찌할 수 없다(無奈何)'는 말은 참으로 안쓰럽고 서글픈 말이다. 사람의 힘만으로 해결할 수 없는 그 어떤 무엇인가가 존재하기 때문이다. 『明心寶鑑·順命』篇에 "세상의 모든 일은 분수가 이미 정해져 있는데 뜬구름 같은 인생이 부질없이 바빠한다(萬事分已定 浮生空自忙)." 는 것은 이를 두고 한 말일까?

[166] 愛慕憐惜(사랑하고 아끼다)

천하에 글이 없으면 그뿐이지만 있으면 반드시 읽어야 한다. 술이 없으면 그만두지만 있으면 반드시 마셔야 한다. 명산이 없으면 그뿐이지만 있으면 반드시 노닐어야 한다. 꽃과 달이 없으면 그뿐이지만 있으면 반드시 감상해야 한다. 재자가인이 없으면 그뿐이지만 있으면 반드시 사랑하고 아껴야 한다.

[原典] 天下無書則已 有則必當讀 無酒則已 有則必當飲 無名山則已 有則必當遊 無花月則已 有則必當玩賞 無才子佳人則已 有則必當愛慕憐惜

[林譯] If there were no books, then nothing need be said about it, but since there are books, they must be read; if there were no wine, then nothing need be said. But since there is, it must be drunk; since there are famous mountains, they must be visited; since there are flowers and the moon, they must be enjoyed; and since there are poets and beauties they must be loved and protected.

[贅言] 천하에 글이 없을 수 없고, 술이 없을 수 없고, 명산이 없을 수

天下無書則已有則必當讀無酒則已有則必當飲無名山則已有則必當遊無花月則已有則必當玩賞無才子佳人則已有則必當愛慕憐惜

愛慕憐惜　50×72cm

없고, 꽃과 달이 없을 수 없고 재자가인이 없을 수 없다. 그러므로 나는 이들을 아끼고 사랑해야 할 의무가 있는 것이다.

[167] 搦管拈毫(붓을 잡고 글을 쓰다)

가을벌레와 봄 새는 오히려 소리를 조절하고 혀를 놀려 때로 좋은 소리를 토해내거늘 우리는 붓을 잡고 글을 쓰면서 어찌 까마귀 울음과 소의 거친 숨소리를 즐겨 내는가?

[原典] 秋蟲春鳥 尚能調聲弄舌 時吐好音 我輩搦管拈毫 豈可甘作鴉鳴牛喘

[林譯] Even autumn insects and spring birds can make melodious songs to please the ear. How can we who write just noises like the mooing of a cow or the cackling of a crow?

[贅言] 장조의 자탄(自嘆)이다. 이렇게밖에 글로 표현해내지 못하는 자신의 한계를 마치 까마귀의 까악대는 소리와 소의 씨근벌떡한 숨소리라 하였다. 슬프다! 장조의 근처에도 범접하지 못하는 우리는 도대체 무엇이란 말인가?

[168] 媸顔陋質(추한 얼굴 더러운 성질)

추한 얼굴 더러운 성질이라도 거울과 더불어 원수가 되지 않는 것은 또한 거울이 아는 것이 없는 죽은 물건이기 때문이다. 만일 거울이 지각이 있다면 반드시 때려 부수었을 것이다.

[原典] 媸顔陋質 不與鏡爲仇者 亦以鏡爲無知死物耳 使鏡而有知 必遭撲破矣

[贅言] 백설공주에 등장하는 마녀의 거울이 아니어서 다행이다. 거울

은 제 스스로를 비추지 못한다지 않는가!

[169] 忍以同居(참고 살다)

우리 집안의 장공예(張公藝)[64]라는 사람은 1백 번 참는 것을 믿고서 한 집에 산 것이 천고(千古)의 미담으로 전해진다. 나는 잘 알지 못하겠다. 참는 것이 백 번에 이르렀다면 그 가정에 틈이 생겨 어그러진 곳을 하인을 바꿔가며 헤아리기도 쉽지 않았을 것이다.

[原典] 吾家公藝 恃百忍以同居 千古傳爲美談 殊不知 忍而至于百 則其家庭乖戾睽隔之處 正未易更僕數也

[贅言] 안중근(安重根, 1879~1910))이 여순감옥에서 쓴 '한결같이

부지런하면 천하에 어려울 것이 없다(一勤天下無難事).'와 '백 번 참는 집안에 큰 화평이 있다(百忍堂中有泰和).'는 대련구가 전한다. '一勤...' 의 출전은 남송의 주희(朱熹)가 지은 시의 한 구절이고 '百忍...'은 당나라 장공예의 고사에 등장하는 글이다. 흔히 '九世同居 張公藝'라고도 한

忍 50×45cm

64) 장공예(張公藝): 공예(公藝)는 당(唐)나라 수릉(壽陵) 사람으로 성은 장(張)씨이다. 9대를 한 집안에서 산 대가족(大家族)의 대명사이며, 백인(百忍)의 대명사이기도 하다. 다른 표현으로 구세동거(九世同居)라고도 한다. 인덕(麟德) 연간에, 당(唐)나라의 고종(高宗)이 공예(公藝)의 집을 직접 방문하여 "어떻게 9대가 동거할 수가 있느냐"고 물었더니, 장공예는 참을 인(忍)자(字) 100자(字)를 써서 고종에게 보여 주며 황제의 물음에 답했다고 한다.

다. 당나라 고종 때 사람 장공예(張公藝)는 남당(南唐) 때 진포(陳襃)라는 사람과 더불어 가족의 화목지도(和睦之道)를 논한 대표적 인물이다. 승정원일기에는 "唐 高宗 時, 張公藝 九世同居, 書忍百字"라고 소개되어 있다. 하루는 장공예의 친구가 찾아와 "3대도 한집에서 살기가 어려운데 어떻게 9대가 한집에서 살 수가 있느냐? 그 비결이 뭐냐?"하고 묻자 종이를 꺼내 놓고 '참을 인'(忍)자를 백번 썼다고 한다.

[170] 誠爲盛事(진실로 성대한 일)

9대가 동거(同居)한 것은 진실로 성대한 일이다. 다만 효자가 정강이 살을 베어 공양하고 여막살이를 하는[65] 하나의 예만 보더라도 가히 어렵다 할 수 있고, 가히 본받기도 어려운 것이니, 그것은 중용(中庸)의 도리가 아니기 때문이다.

[原典] 九世同居 誠爲盛事 然止當與割股廬墓者 作一例看 可以爲難矣 不可以爲法也 以其非中庸之道也

[贅言] 중(中)은 사물 간의 차이와 변동에 따른 알맞은 도리이기에 평범한 일상 가운데 변통 가능한 타당성의 극치이고, 용(庸)은 영원불변한 가치이다. 그러므로 정자(程子)는 '중은 세상의 올바른 길이고, 용은 세상의 올바른 이치'라고 하였다.

[171] 作文之法(작문하는 법)

작문(作文)의 법(法)은 뜻이 곡절(曲折)한 것은 마땅히 알기 쉬운 말로

65) 할고려묘(割股廬墓): 할고(割股)는 효자가 어버이의 병을 낫게 하기 위하여 자신의 허벅지 살을 베어 먹인 일을 말하며, 여묘(廬墓)는 부모나 선생이 죽으면 3년 동안 묘 옆에 려막(廬幕)을 지어놓고 여묘살이를 하는 것을 말하는데, 둘 다 모두 지극한 효자들의 행동을 말하는 것들이다.

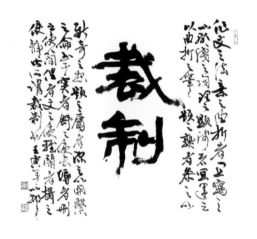

裁制 50×53cm

써야 하고, 이치가 쉬운 것은 마땅히 에둘러 곡절하게 쓰는 것이 좋다. 제목이 익숙한 것은 새롭고 기이한 생각으로 이를 참고하고 제목이 평범한 것은 관계되는 논리를 끌어들여 논의를 깊게 한다. 말하기 군색한 것은 펴서 길게 하고, 말하기 번잡한 것은 깎아서 간단하게 하고, 말하기 속된 것은 문체로써 우아하게 하고, 말하기 시끄러운 것은 가다듬어 고요하게 하는데 이르면, 이 모두가 다 이른바 재제(裁制)한다는 것이다.

[原典] 作文之法 意之曲折者 宜寫之以顯淺之詞 理之顯淺者 宜運之以曲折之筆 題之熟者 參之以新奇之想 題之庸者 深之以關繫之論 至于窘者舒之使長 縟者刪之使簡 俚者文之使雅 鬧者攝之使靜 皆所謂裁制也

[林譯] The secret of composition lies in this: Try to express difficult points clearly and avoid the obvious and superficial. Commonplace subjects must be illuminated with fresh thoughts, and commonplace themes must be shown to have deeper implications. As to amplifications, tightening up, weeding out overwriting and common, overused expressions, these are matters of revision.

[贅言] 작문을 재제(裁制, sanctions)한다는 것은 작문의 격을 높이기 위해 일정 부분을 환치(換置)하는 것이다. 재제라는 말의 본질이 '제도(制)적인 것을 마름질(裁)하는 것이기에 대의를 위해서 어느 정도

의 희생은 감수하지 않으면 안 된다. 이 말의 출전은 『資治通鑑』928 년의 기록인 "안중회가 권력을 장악하고 점차 법에 따라 제재하였다(安重誨用事 稍以法制裁之)."라는 말이 문학으로 확대된 것을 알 수 있 다. 청말의 양계초(梁啓超)는 "제재하는 주체가 있으면 반드시 복종하 는 객체가 있다(有制裁之主體, 則必有服從之客體)."고 하였다.

[172] 蔬中尤物(나물 가운데 가장 맛있는 것)

죽순은 나물 가운데 가장 맛있는 나물이고, 여지는 과일 가운데 가장 맛있는 과일이며, 게는 물의 족속 가운데 가장 맛있는 생물이다. 술은 음식 가운데 가장 맛있는 음료이고, 달은 천문(天文) 가운데 가장 운치 있으며, 서호(西湖)는 산수(山水) 가운데 가장 뛰어난 경치이며, 사곡(詞曲)[66]은 문자 가운데 가장 뛰어난 문장이다.

[原典] 筍爲蔬中尤物 荔枝爲果中尤物 蟹爲水族中尤物 酒爲飲食中尤 物 月爲天文中尤物 西湖爲山水中尤物 詞曲爲文字中尤物

[林譯] The bamboo shoot is unique among vegetarian food, and so are the following, each in its class: the litchi among fruit, the crab among shellfish, wine among drinks, the moon in the firmament, the West Lake [Hang chow] among hills and water, and the Sung tze [poems of irregular lines written to music] and the chu [songs for the opera] in literature.

[贅言] 각인각색(各人各色)이라, 기호는 사람마다 다르다(So many men, so many minds).

66) 사곡(詞曲): 당(唐)나라 시대에 시작한 악부(樂府)의 한가지 체(體)인데, 송(宋) 나라에서는 사(詞)가 번창하였고, 원(元)나라 때에는 곡(曲)이 번창하였는데, 이것을 통칭하여 사곡(詞曲)이라 부른다.

[173] 解語花乎(말을 알아듣는 꽃임에랴)

한 송이 어여쁜 꽃을 사고도 어여삐 여겨 사랑하고 아낄 것인데, 하물며 그 말을 알아듣는 꽃이겠는가?

[原典] 買得一本好花 猶且愛護而憐惜之 矧其爲解語花乎

[贅言] 중국의 4대 미인하면 초선(貂禪), 왕소군(王昭君), 양귀비(楊貴妃), 서시(西施)를 꼽는다. 초선(貂禪)은 왕윤의 수양딸로 '달이 부끄러워 얼굴을 구름 뒤로 가릴 정도로 아름답'고 하여 폐월(閉月)이라고 불리었고, 왕소군(王昭君)은 한나라 원제의 궁녀로 '날아가던 기러기가 왕소군의 미모를 보고는 날개짓을 잃고 땅으로 떨어질 정도로 아름답'고 하여 낙안(落雁)이라고 불리었으며, 양귀비(楊貴妃)는 당 현종의 후궁으로 '꽃이 부끄러워 바로 잎을 말아 올렸'고 하여 수화(羞花)라 불리었고, 서시(西施)는 춘추전국시대를 대표하는 미인으로 '물고기가 헤엄치는 것을 잊어버릴 만큼 아름답'는 뜻으로 침어(沈魚)라고 불리었다고 전한다.

[174] 手中便面(손에 쥔 부채)

수중(手中)의 편면(便面: 부채)을 보고도 그 사람의 고상(高尚)하고 비속(卑俗)한 면을 알 수 있고, 그 사람의 교유(交遊)를 짐작하기에 충분하다.

[原典] 觀手中便面 足以知其人之雅俗 足以識其人之交遊

[贅言] 중국에서 부채는 선자(扇子)라고 한다. 고대에는 삽(箑(shà) 또는 편면(便面)이라고도 불렀다. 선(扇)은 새의 깃털, 삽(箑)은 대나무, 편면(便面)은 가는 대나무 껍질[細竹篾]을 이용한다. 부채하면 왕희지

와 늙은 노파의 이야기가 떠오른다. "하루는 왕희지에게 한 노파가 부채를 팔러왔다. 왕희지가 하나에 얼마냐고 물으니 20전이라고 하였다. 왕희지는 아무 말 없이 부채에 글자를 쓰기 시작했다. 그러자 노파는 부채를 빼앗으며 온 집안의 생계가 걸린 부채에 글씨를 써서 망쳐놓는다며 크게 화를 내었다. 왕희지는 노파에게 시장에 가서 희지가 쓴 글씨라고 말하면 부채 하나에 100전을 받을 수 있을 것이라 하였다. 노파는 왕희지가 시키는 대로 부채를 펼쳐 놓자 금방 팔렸다. 노파는 다시 부채를 가지고 왕희지에게 한 번 더 글씨를 써달라고 부탁했지만 왕희지는 응대하지 않았다." 부채에 쓰여진 글을 보면 그 사람의 생활철학, 혹은 정신을 읽을 수 있다. 직접 쓴 글이라면 더욱 그러할 것이요, 남이 써 준 글이라도 자신의 생각과 부합하기에 지니고 다니지 않겠는가!

[175] 水火皆然(물과 불이 다 그러하다)

물이란 지극히 더러운 것이 모여드는 곳이요, 불이란 지극히 더러운 것이 이르지 못하는 곳이다. 불결한 것이 변하여 지극히 깨끗한 것이 되는 것은 물과 불이 모두 다 그러하다.

[原典] 水爲至汚之所會歸 火爲至汚之所不到 若變不潔爲至潔 則水火皆然

[贅言] 굳이 탈레스(Thales)의 말을 빌지 않더라도 물이 만물의 근원이며 생명의 보고임은 주지의 사실이다. 그러므로 물의 원형성은 곧 세상을 창조하는 힘이며, 생명을 지키는 수호자이며 더러움을 씻어내는 정화자인 것이다. 불은 인류 문명을 존재하게 한 인류의 구원자이다. 예로부터 물처럼 불도 생명력 혹은 창조력의 상징으로 여겨왔으며, 정화의 힘으로 받아들였다. 물의 깊은 뜻은 배양(培養)과 정화(淨化)에 있고, 불의 깊은 뜻은 촉진(促進)과 재생(再生)에 있다.

水·火 50×26cm

[176] 醜而可觀(추하지만 볼만하다)

얼굴이 추하더라도 가히 볼만한 사람이 있고, 비록 추하지 않더라도 봐 줄 수 없는 사람이 있다. 글에도 문리가 통하지 않더라도 가히 아낄 만한 것이 있고, 문리가 비록 통하더라도 지극히 싫은 것도 있다. 이것이 얄팍한 사람과 더불어 말하기 어려운 점이다.

[原典] 貌有醜而可觀者 有雖不醜而不足觀者 文有不通而可愛者 有雖通而極可厭者 此未易與淺人道也

[林譯] There are faces that are ugly but interesting, and others that are pretty but dull. There are, too, books that are not well written, but utterly fascinating, and others that are well written, but extremely dull. This is difficult to explain to superficial critics.

[贅言] 공자는 군자(君子)와 소인(小人)의 차이를 이렇게 말하였다. "군자는 화합하되 동화되지 않으며, 소인은 동화되려 하되 화합하진 못한다(君子和而不同 小人同而不和)." 화(和)란 어긋남이 없는 마음(和者 無乖戾之心)이며 동(同)은 아첨하고 뜻을 맞추려는 마음(同者 有阿比之意)인 것이다.

[177] 遊玩山水(산과 강을 여행하다)

산과 강을 여행하며 노니는 것 또한 인연이 있어야 한다. 진실로 인연이 닿지 않으면, 비록 수 십리 안에 있다 하더라도 또한 가 볼 겨를이 없을 것이다.

[原典] 遊玩山水 亦復有緣 苟機緣未至 則雖近在數十里之內 亦無暇到也

[林譯] One either has or has not the luck to travel and visit places. Without luck, one has no time to visit the nearest mountain within a few

miles of one's home.

縁 50×70cm

[贅言] 자학적으로 연(緣)은 의미부인 가는 실 '멱'(糸)과 의미부 겸 소리부인 가장자리 '단'(彖)으로 구성되어 '옷의 가장자리를 따라 실이 이어진다'는 의미에서 상호간의 관계(關係)를 상징하게 된 글자이다. 흔히 불가에서 사용하는 '인연(因緣)'이란 한자어가 대표적이다. '因緣'을 중국에서는 '關係'라고 한다.

[178] 世風之降(풍속의 하락)

가난하지만 아첨하지 않고, 부자라도 교만하지 않은 것을 옛 사람들은 현명하다고 했다. 가난하지만 교만하지 않고 부자라도 아첨하지 않는 것을 지금 사람들은 결함으로 여기는 바이니 이로써 세상의 풍속이 하락한 것을 알 수가 있다.

[原典] 貧而無諂 富而無驕 古人之所賢也 貧而無驕 富而無諂 今人之所少也 足以知世風之降矣

[林譯] The ancients praised those who were proud though poor, and not snobbish though rich. Now in modern days it is difficult to find the poor who are not snobbish and the rich who are not haughty.

[贅言] 자공(子貢)이 말하기를 "가난하지만 아첨하는 일이 없고, 부유하지만 교만을 부리는 일이 없으면 어떻습니까(貧而無諂 富而無驕何如

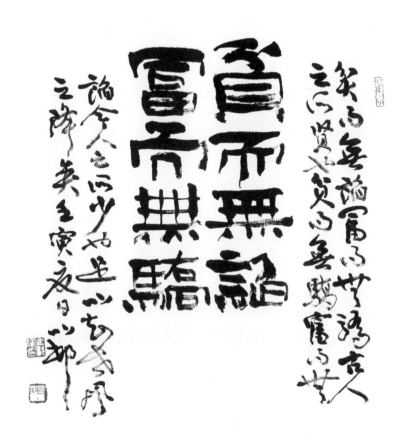

貧而無諂 50×48cm

)." 하니 공자가 "그것도 괜찮지만 가난하면서도 즐겁게 살고 부유하면서도 禮를 좋아하는 것보다는 못하다(可也 未若貧而樂 富而好禮者也)."고 하였다.

[179] 讀書遊山(글을 읽고 산에 노닐다)

옛 사람이 10년은 글을 읽고, 10년은 산을 유람하고, 10년은 검장(檢藏)[67]하고자 한다고 했다. 나는 말하겠다. 검장은 가히 10년씩이나 할 필요가 없다. 단지 2~3년이면 족할 뿐이다. 그러나 글을 읽고 산을 유람하는 것은 비록 갑절에 다섯 곱을 더하더라도 또한 원하는 것을 다하지 못할까 염려스러운 것이다. 굳이 황구연(黃九烟)[68] 같은 선배들이 이르는 바, "인생이 3백 살이 된 뒤에야 가능할 것"이란 말인가?

[原典] 昔人欲以十年讀書 十年遊山 十年檢藏 予謂 檢藏儘可不必十年 只二三載足矣 若讀書與遊山 雖或相倍蓰 恐亦不足以償所願也 必也 如黃九烟前輩之所云 人生必三百歲而後可乎

[贅言] 퇴계 이황이 지은 〈유산은 독서와 같다(遊山如讀書)〉 시에 "독서가 산을 유람하는 것과 같다고 하는데 이제 보니 산을 유람함이 독서와 같구나. 온 힘을 쏟은 후에 스스로 내려옴이 그러하고 얕고 깊은 곳을 모두 살펴야 함이 그러하네. 가만히 앉아 구름이 일어나는 묘함을 알게 되고 근원의 꼭대기에 이르니 비로소 원초를 깨닫겠네. 그대들 절정에 이르길 힘쓸지니 늙어 중도에 그친 내가 심히 부끄러울 따름이네(讀書人說遊山似 今見遊山似讀書 工力盡時元自下 淺深得處摠由渠 座看雲起人知妙 行到源頭始覺初 絶頂高尋勉公等 老衰中輟愧深余)."

67) 검장(檢藏): '초고(草稿)를 써서 감추어 둔다'는 뜻에서 '어떤 일을 갈무리하거나 챙겨서 다잡는 것'을 의미한다.

68) 황구연(黃九烟, 1611~1680): 본명(本名)이 황주성(黃周星)이며, 책의 저자인 장조(張潮) 스승의 벗 중에 한 사람이었다.

[180] 寧爲毋爲(차라리 할망정 하지는 마라)

차라리 소인(小人)의 질책을 받을지언정 군자(君子)가 비웃는 사람은 되지 말고, 차라리 맹주사(盲主司: 멍청한 감독관)에게 쫓겨날지언정 이름난 명사(名士)가 알지 못하는 바가 되지 말라.

[原典] 寧爲小人之所罵 毋爲君子之所鄙 寧爲盲主司之所擯棄 毋爲諸名宿之所不知

[林譯] I would rather be criticized by the rabble than despised by a gentleman, and rather fail at the imperial examinations than be unknown to great scholars.

[贅言]『菜根譚·前集』에 "차라리 소인으로부터 시기와 비방을 당할지언정 소인들의 아첨과 칭찬을 받지 말라. 차라리 군자에게 꾸짖음과 바로잡음을 받을지언정 군자의 포용은 받지 말라(寧爲小人所忌毀 毋爲小人所媚悅 寧爲君子所責修 毋爲君子所包容)."고 하였다. 김원중 교수는 「한자로 읽는 고전」에서『논어』에서 말한 '君子不器'에 대하여 이러한 말을 남겼다. " '군자불기'는 곧 '대도불기'(大道不器)다. 큰 도는 세상의 이치를 두루 꿰뚫고 소소한 지식(小知)에 연연하지 않는 회통(會通)과 통섭(通涉)의 사유다. 이것이 군자의 앎이자 실천이다."

[181] 傲骨傲心(거만한 풍채와 거만한 마음)

거만한 풍채는 없어서는 안 되지만, 거만한 마음은 두어서는 안 된다. 거만한 풍채가 없으면 비루한 사내에 가깝고, 거만한 마음이 있으면 군자가 되지 못한다.

[原典] 傲骨不可無 傲心不可有 無傲骨則近於鄙夫 有傲心不得爲君子

215

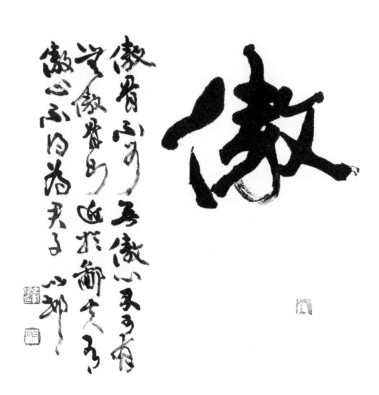

傲　50×50cm

[林譯] A man must have pride in his character [literally "in his bones"], but not in his heart. Not to have pride in character is to be with the common herd, and to have pride in one's heart does not belong to a gentleman.

[贅言] 오골(傲骨)은 직역하자면 '건방진 뼈다귀'이다. '뼈다귀'라는 우리말 속에는 '그 사람의 됨됨이'라는 속뜻이 숨어있다. 서예가에게 이 뼈는 매우 중요하다. 뼈가 없는 글씨는 이미 죽은 글씨이고 뼈의 정신이 담겨 있지 않은 글씨는 그저 붓장난에 불과할 따름이다. 시성 이백에 대하여 대식(戴埴)은 말하기를 "당나라 사람들은 이백이 자신을 굽힐 줄 모르는 이유가 허리 언저리에 건방진 뼈가 있기 때문이라고 했다(唐人言 李白不能屈身 以腰間有傲骨)." 예술가들이여! '건방진 뼈다귀'를 가질지어다.

[182] 夷齊管晏(이제와 관안)

매미는 벌레 가운데 백이(伯夷)와 숙제(叔齊)요, 벌은 벌레 가운데 관중(管仲)과 안영(晏嬰)이다.

[原典] 蟬爲蟲中之夷齊 蜂爲蟲中之管晏

[林譯] The cicada is the retired gentleman among the insects, and the bee is an efficient administrator.

[贅言] 매미를 백이와 숙제에 비유한 것은 이슬만 먹다 짧은 생을 마감하는 매미의 삶이 수양산에서 고사리만 먹다 굶어 죽은 백이 숙제와 닮았다는 것이요, 벌을 관중과 안영에 비유한 것은 협동과 우애로 집단을 이끄는 벌의 삶이 관포지교(管鮑之交)의 아름다운 우정을 나눈 관중 포숙아와 닮았다는 것이다. 사마천의 『사기』에 관중은 친구 포숙아의 추천으로 환공(桓公)을 모시며 춘추시대 제나라의 전성기를 구가했고,

이후 안영 역시 영공(靈公), 장공(莊公), 경공(景公) 3명의 군주를 모시는 동안 유연한 언변과 원칙을 실천하는 강직함으로 이름을 날렸다.

[183] 癡愚拙狂(멍청하고, 어리석고, 졸박하고, 미쳤다)

'멍청하다', '어리석다', '졸박하다', '미쳤다' 고 하는 말들은 모두 글자의 의미가 좋은 것이 아닌데도 사람들은 매양 거기에 속하기를 즐긴다. '간사하다', '교활하다', '억지 부리다', '아첨하다' 라고 하는 말들은 이와는 반대인데도 사람들은 매양 여기 속하기를 즐겨 하지 않는다. 무엇 때문일까?

[原典] 曰癡曰愚曰拙曰狂 皆非好字面 而人每樂居之 曰奸曰黠曰强曰佞 反是 而人每不樂居之 何也

[贅言] 북한에서 출판된 『형상의 벗』이란 책 「미욱함, 미련함, 어리석음, 무모함」조에 "미련퉁이, 천둥벌거숭이, 미치광이, 우악스럽다, 막둔하다, 암매하다, 지우하다, 해망적다, 빙충맞다" 등의 어휘가 보이고, 「비진실, 교활함」조에 "간특하다, 간교하다, 간활하다, 간녕하다, 간휼하다, 간악하다, 간요하다, 간사하다, 간린스럽다, 요변스럽다, 불측하다, 암상궂다, 능활하다, 분칠하다, 씨바르다" 등의 표현이 보인다. 북한식 형용사가 한층 우악스럽다는 생각이다.

[184] 唐虞鳥獸(당우의 새와 짐승)

당우(唐虞)[69]의 시절에는 새와 짐승도 음악을 느낄 수 있었다. 이것은 대개 당우시절의 새와 짐승이므로 가히 느낄 수 있었던 것이다. 만약

69) 당우(唐虞): 중국 상고시대 제왕(帝王)인 요(堯: 陶唐氏)임금과 순(舜: 有虞氏)임금의 시대를 함께 이르는 말이다. 곧 요순(堯舜)과 같은 말이다.

후세(後世)의 새와 짐승이라면 그러하지 못할까 염려스럽다.

[原典] 唐虞之際 音樂可感鳥獸 此蓋唐虞之鳥獸 故可感耳 若後世之鳥獸 恐未必然

[贅言] 그리스 신화에 따르면 오르페우스는 새와 짐승을 매료시키고, 나무와 바위를 춤추게 하고, 더 나아가 강까지도 강줄기를 바꿀 만큼 아름다운 음악을 들려주었다고 한다. 이와 마찬가지로 중국의 요순시절은 태평성세를 구가하던 시절이어서 그 감화가 새와 짐승에게 고루 미쳐 그들도 음악에 매료되었다. 하지만 지금 우리 주변의 환경은 그들을 춤추게 하는 대신 눈물짓게 하고 있지는 않은가.

[185] 酸不可耐(신 것은 가히 견딜 수 없다)

아픈 것은 가히 참을 수 있지만, 가려운 것은 가히 참을 수가 없고, 쓴 것은 가히 견딜 수 있지만, 신 것은 가히 견딜 수가 없다.

[原典] 痛可忍 以癢不可忍 苦可耐 而酸不可耐

[林譯] It is easier to stand pain than to stand an itch; bitter taste is easier to bear than sour.

[贅言] 통증이 몸에 아픔을 느끼는 불쾌한 감각이라면, 가려움은 긁고 싶은 충동을 일으키는 짜증 나는 감각이다. 통증과 가려움의 정도는 사람에 따라 차이가 있으련만. '고양이가 조개를 먹으면 귀가 떨어진다'는 일본 속담은 가려움에 대한 공포를 한 층 높이는 것 같다. 얼마나 가려웠으면 제 귀가 떨어져 나가는 줄도 모르고 긁어댔을까?

[186] 鏡中之影(거울 속의 그림자)

거울 속의 그림자는 채색(彩色)한 인물(人物)이요, 달빛 아래 그림자

는 사의(寫意)한 인물이다. 거울 속의 그림자는 구변(鉤邊: 외곽선이 있는)한 그림이고, 달빛 아래 그림자는 몰골(沒骨: 외곽선이 없는)한 그림이다. 달 가운데 산하(山河)의 그림자는 천문(天文) 속의 지리(地理)이고, 물 가운데 별과 달의 모양은 지리(地理) 속의 천문(天文)이다.

[原典] 鏡中之影 著色人物也 月下之影 寫意人物也 鏡中之影 鉤邊畫也 月下之影 沒骨畫也 月中山河之影 天文中地理也 水中星月之象 地理中天文也

[林譯] Reflections in the mirror are color paintings; forms in the moonlight are drawings in ink. Reflections in the mirror are paintings with sharp contours, while the forms in moonlight are "boneless paintings"(without delineated contours). The hills and rivers in the moon are geography in heaven, while the reflections of the stars and the moon in water are astronomy on earth.

[贅言] 거울 속에 비친 나는 나라는 실체를 투영하는 허구의 그림자이다. 마치 하늘의 달이 지구에 잠식되어 가려지는 허상처럼. 거울 속의 나를 보며 허상에서 실상을 이해한다. 안성덕 시인은 〈거울과 그림자〉에서 이렇게 읊고 있다. "우리는 하루에도 몇 번씩 거울을 봅니다. 처진 눈꼬리가 싫어 습관처럼 살짝 밀어 올립니다. 꾹 다문 입술로 살며시 미소를 띠어보기도 합니다. 어제까지 안 보이던 세월이 무서워, 오늘은 얼굴을 반대쪽으로 돌리기도 합니다. 이렇듯 우리는 아무렇지도 않게 거울을 속입니다. 제가 속인 제 껍데기를 확인하고 믿기지 않는 저를 안심합니다. 실은 김치나 치즈일 뿐인 미소를 환히 믿으며, 하루에도 몇 번씩 우리는 우리가 속인 거울에 속고 맙니다."

[187] 最上禪機(최상의 禪機)

능히 무자(無字)의 글을 읽을 수 있어야 바야흐로 가히 놀랄만한 묘구를 얻을 수 있고, 능히 통하기 어려운 것들을 풀어야만 바야흐로 가히 최상의 선기(禪機)에 들어갈 수가 있다.

[原典] 能讀無字之書 方可得驚人妙句 能會難通之解 方可參最上禪機

[林譯] One who can read the wordless book of life should be able to write striking lines; one who understands the truth which is difficult to express by words is qualified to grasp the highest Shan wisdom.

[賛言] 옛 사람들은 여행(旅行)을 '글자 없는 책(無字之書)'이라 불렀다. 동기창(董其昌)은 그의 저서 『畵禪室隨筆·畵旨』에서 "화가의 육법 가운데 첫째가 기운생동(氣韻生動)이다. 기운은 배울 수 없는 것으로, 이것은 세상에 나면서 저절로 아는 것이며(生而知之), 자연스럽게 하늘이 부여한 것이다. 그러나 배워서 되는 경우가 있다. 만권의 책을 읽고 만 리의 길을 걸으면, 가슴 속에서 온갖 더러운 것이 제거되어 절로 마음속에서 언덕과 골짜기가 생기고, 그 윤곽과 경계가 만들어져 손 가는 대로 그려내니 이 모두가 산수(山水)의 전신(傳神)이다(畵家六法 一曰氣韻生動 氣韻不可學學 此生而知之 自然天授 然亦有學得處 讀萬卷書 行萬里路 胸中脫去塵濁 自然丘壑內營 成立郛郭 隨手寫去 皆爲山水傳神)."라고 하였다.

[188] 詩酒佳麗(시와 술과 좋은 짝)

만약 시(詩)와 술이 없다면 산수는 구문(具文: 구색만 갖춘 글)이 되고, 만약 아름다운 짝이 없다면 꽃과 달은 다 허설(虛設: 헛된 것)이 된다.

[原典] 若無詩酒 則山水爲具文 若無佳麗 則花月皆虛設

[189] 萬世之寶(만년의 보배)

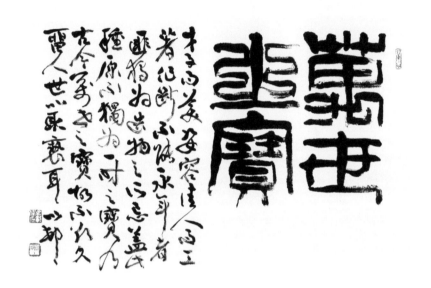

萬世之寶　50×68cm

재자(才子)의 용모가 아름답고, 가인(佳人)의 저술은 능통한데, 끊기어 능히 오래 살지 못하는 것은 단지 조물(造物)이 시기해서만은 아닐 것이다. 대개 이러한 사람들은 단지 한때의 보배가 되지 않고 이에 고금 만세의 보배인 까닭에 그러므로 인간 세상에 오래 머물게 하여 모욕을 받게 하고 싶지 않기 때문일 뿐이다.

[原典] 才子而美姿容 佳人而工著作 斷不能永年者 匪獨爲造物之所忌 蓋此種原不獨爲一時之寶 乃古今萬世之寶 故不欲久留人 世以取褻耳

[190] 四音俱全(四音이 모두 온전하다)

진평(陳平)[70]이 곡역후(曲逆侯)에 봉해졌는데, 『史記』와 『漢書』의 주석에는 모두 이르기를, '거우'(去遇)라고 발음한다고 했다. 나는 말하겠다. 이것은 북쪽 사람들의 토착 발음일 뿐이다. 만일 남쪽 사람들이라면 사음(四音)이 모두 온전하기 때문에 마땅히 본음(本音)으로 읽어야만 옳을 것이다. 북방 사람들은 '창곡'(唱曲)의 '곡'(曲)도 또한 거(去)로 읽는다.

[原典] 陳平封曲逆侯 史漢注皆云 音去遇 予謂 此是北人土音耳 若南人 四音俱全 似仍當讀作本音爲是 北人於唱曲之曲 乃讀如去字

[191] 四聲俱備(사성이 갖추어지다)

옛날 사람은 사성(四聲)을 온전히 갖추었다. 예를 들어 '육'(六), '국'(

70) 진평(陳平): 전한(前漢)의 공신(功臣)이며, 양무(陽武) 사람이다. 지모(智謀)가 뛰어나 고조(高祖)를 도와 천하를 평정하고 혜제(惠帝) 때 좌승상(左承相)이 되었으며, 여공(呂公)이 죽은 후 주발(周勃)과 함께 여씨(呂氏)일가를 죽이고 한실(漢室)의 안전을 도모했다. 그 공로로 곡역후(曲逆侯)에 봉해졌다.

古人四聲俱備如六國三字
皆入聲也今梨園演蘇秦
劇必讀六為溜讀國為鬼
從必讀入聲者然考之詩
經皆無良馬六之無衣六ツ之
類皆不與去聲叶而叶祝
吉燠國字皆不與上聲叶
而叶入陌質韻則是古人
六有入聲未必盡讀六為溜
讀國為鬼也 二寅逢以如

四聲　50×105cm

國)의 두 글자는 모두 다 입성(入聲)인데, 지금 이원(梨園)에서 소진(蘇秦)의 연극을 공연할 때 보면, 언제나 '육'(六)을 '류'(溜)로 읽고, '국'(國)을 '귀'(鬼)로 하여 입성(入聲)으로 읽는 자가 없다. 그러나 시경(詩經)을 고찰해보면, '양마육지'(良馬六之), '무의육혜'(無衣六兮)의 유(類)와 같은 것은 모두 거성(去聲)의 운과는 어울리지 않고, 도리어 축(祝)·고(告)·욱(燠)자와 어울리고, '국'(國)자는 모두 상성(上聲)과 더불어 어울리지 않고 맥(陌)·질(質)의 운(韻)자와 어울린다. 이것은 옛 사람들도 또한 입성(入聲)이 있었다는 것인데 반드시 '육'(六)을 '류'(溜)로 읽거나, '국'(國)을 '귀'(鬼)로 읽은 것은 아닐 것이다.

[原典] 古人四聲俱備 如六國二字 皆入聲也 今梨園演蘇秦劇 必讀六爲溜 讀國爲鬼 從無讀入聲者 然考之詩經 如良馬六之 無衣六兮之類 皆不與去聲叶 而叶祝告燠國字 皆不與上聲叶 而叶入陌質韻 則是古人似亦有入聲 未必盡讀六爲溜 讀國爲鬼也

[192] 閒人之硯(한가한 사람의 벼루)

한가한 사람의 벼루는 진실로 그것이 좋은 것이어야 하겠으나, 바쁜 사람의 벼루는 더욱 좋지 않으면 안 되는 것이다. 정을 즐길 첩은 진실로 아름다워야 하나, 후사를 이을 아내 또한 아름답지 않을 수 없는 것이다.

[原典] 閒人之硯 固欲其佳 而忙人之硯 尤不可不佳 娛情之妾 固欲其美 而廣嗣之妾 亦不可不美

[林譯] A scholar's inkstone should be exquisite, but so should a businessman's. A concubine for pleasure should be beautiful, but so should also a concubine for continuing the family line.

[贅言] 지필묵이 일상이던 시절, 벼루는 실용뿐만 아니라 감상의 대상

開人之硯 30×65cm

이기도 하여서 명연(名硯)은 그림으로 그려지기도 하였다. 좋은 벼루는 쉽게 구해지지 않는다. 북송의 소동파(蘇東坡, 1036~1101)가 지은 「端溪硯銘」에 "천 사람이 등불을 켜 물을 퍼내고, 백 사람이 피땀 흘려 파 올린 것이 한 근도 못 되는 이 보연(寶硯)인지라. 이 노고를 그 누가 알아줄 것인가. 나만이 이 돌을 애인같이 품노라(千夫挽綆 百夫運斤 篝火下縋 以出斯珍 一噓而泫 歲久愈新 誰其似之 我懷斯人)."라는 구절이 전하는 것을 봐도 역시 좋은 벼루를 얻는 일은 쉬운 일이 아니었다는 것을 알 수 있다.

[193] 與衆樂樂(대중과 더불어 즐기다)

어떻게 하면 나 홀로 낙(樂)을 즐길 것인가? 가로되, "북이나 거문고"이다. 어떻게 하면 다른 사람과 더불어 낙(樂)을 즐길 것인가? 가로되, "바둑이나 장기"이다. 어떻게 하면 대중과 더불어 낙(樂)을 즐길 것인가? 가로되, "마조(馬弔: 麻雀)"이다.

[原典] 如何是獨樂樂 曰鼓琴 如何是與人樂樂 曰奕棋 如何是與衆樂樂 曰馬弔

[林譯] To amuse oneself, play the chin, to amuse oneself with a friend, play chess, and to have general entertainment, play matiao [a game of cards, ancestor of mahjong].

[贅言] 자학상 '樂'은 여러 가지 악기들을 상 위에 펼쳐 놓은 모습이라고 하였다. '樂樂'은 '희희낙낙'과 같이 기쁜 마음으로 즐거워하는 것이다. 공자는 『論語·八佾』편에서 『詩經』의 「關雎」를 평하면서 "즐거워하되 넘치지 않고 슬퍼하되 손상하지 않는다(樂而不淫 哀而不傷)."라고 했다. 즉 즐거움이나 슬픔이 그 중도를 넘지 말아야 한다는 것이며 이것이 음악이 실천해야 할 중용의 도이다.

樂樂　50×45cm

[194] 胎生卵生(태생과 난생)

가르침을 기다리지 않고도 선행을 하거나 악행을 저지르는 자는 태생(胎生)이다. 반드시 가르침을 받은 후에 선행도 하고 악행도 하는 자는 난생(卵生)이다. 우연히 한 가지 일의 감촉으로 인하여 돌연히 선행도 하고 악행도 하는 자는 습생(濕生)이다. 앞뒤가 전혀 다른 사람인 것 같은데 살펴보면 하루아침에 그리된 것이 아닌 자는 화생(化生)이다.

[原典] 不待敎而爲善爲惡者 胎生也 必待敎而爲善爲惡者 卵生也 偶因一事之感觸而 突然爲善爲惡者 濕生也 前後判若兩截究 非一日之故者化生也

[贅言] 불가에서는 생물이 몸을 받아 세상에 나오는 과정을 태생, 난생, 습생, 화생의 4가지로 구분하고 있다. 이 사생(四生)은 다시 마음 상태에 따라 이미 길들여 버린 습성의 태생(胎生), 알 속에 갇혀 헤매는 모습의 난생(卵生), 삿된 견해에 끌리는 모습의 습생(濕生), 한 껍질 벗기 전의 자기 모습에 집착하는 모습의 화생(化生)으로 구분한다.

[195] 物皆形用(물건은 다 형상으로 쓰인다)

보통의 물건은 다 형상으로 쓰이지만, 그 정신(精神)으로 쓰이는 것은 거울(鏡)과 부인(符印: 도장), 일구(日晷: 해시계)와 지남침(指南針: 나침반)이다.

[原典] 凡物皆以形用 其以神用者則鏡也 符印也 日晷也 指南針也

[贅言] 『淮南子』에 "거울이 맑아지려면 먼지와 때가 껴서는 안 되며, 정신이 맑아지려면 기호와 욕심이 어지럽혀서는 안 된다(鑒明者 塵垢弗能薶 神淸者 嗜欲弗能亂)." 하여 거울이 지닌 형상성을 통해 정신성

을 강조하였다. 또한 부인(符印)은 신의 위력과 영험함의 표상이기도 하거니와 개인의 신분과 신용을 대변하는 도구이기도 하였다. 해시계와 나침반이 정신으로 쓰인다 함은 시간과 방위라는 불가시성 현상을 현상계에 가시적으로 보여주기 때문일 것이다.

[196] 絶代佳人(당대 최고의 미인)

재주 있는 사람이 재주 있는 사람을 만나면 매양 재주를 애석하게 여기는 마음이 있는데, 미인이 미인을 만나면 반드시 아름다움을 아끼는 뜻이 없다. 나는 원컨대 내세(來世)에는 생을 빌어 절대가인(絶代佳人)이 되어 한 번 그 판을 뒤집은 후에야 상쾌할 것이다.

[原典] 才子遇才子 每有憐才之心 美人遇美人 必無惜美之意 我願 來生托生爲絶代佳人 一反其局而後快

[林譯] When a scholar meets another scholar, usually there is a feeling of mutual sympathy, but when one beauty meets another, the sense of tenderness toward beauty is always lacking. May I be born a beautiful woman in the next life and change all that!

[197] 無遮大會(막힘이 없는 대회)

나는 일찍부터 하나의 무차대회(無遮大會)를 열어 한 번은 역대재자(歷代才子)를 위해 한 번은 역대가인(歷代佳人)을 위해 제사 지내고자 한다. 진정한 고승(高僧)을 만나기를 기다려 곧 마땅히 시행할 것이다.

[原典] 予嘗欲建一無遮大會 一祭歷代才子 一祭歷代佳人 俟遇有眞正高僧 卽當爲之

[林譯] I propose to hold a grand temple gathering for sacrifices to all

the famous beauties and all the great poets of the past, with absolutely free intermingling of the men and women. When I find a first-class monk of real learning, I am going to do it.

[贅言] 무차대회(無遮大會)는 고대 인도에서, 유아기를 벗어나 소년기에 접어들 무렵 유소년들에게 베푸는 통과 의례 가운데 하나였다. 이후 불교가 등장하여 고대 문화를 흡수하면서 유소년의 건강한 성장을 기원하고 공덕을 쌓는 의식으로 변화되었고, 보시회(普施會)나 반승(飯僧) 등의 개념으로 확대되었다. 그에 따라 왕과 관료 등이 시주가 되어, 승속·귀천·상하에 제한을 두지 않고 불보살에서 사람·아귀·축생 지옥중생에 이르기까지 모든 이에게 평등하게 베푸는 법회를 의미하게 되었다. 무차대회는 다른 불교 의례와 달리 특정한 의례와 절차가 규정되어 있지는 않았다. 불교의 주요 덕목 가운데 하나인 보시의 정신을 실천하기 위해 차별 없이 모든 사람을 불러 모아 불법과 재물을 베푸는 데 뜻이 있었기 때문으로 짐작된다.[71]

[198] 天地之替(하늘과 땅을 대신하다)

성인(聖人)이나 현인(賢人)은 하늘과 땅을 대신한 사람이다.

[原典] 聖賢者 天地之替身

[林譯] A sage speaks for the universe.

[贅言] 주흥사(周興嗣)의 『千字文』에 "큰길을 걸어가는 사람은 현인이고, 마땅히 생각할 수 있으면 성인이라(景行維賢 克念作聖)."라는 구절이 있다. 유교를 통치의 이상으로 삼았던 중국에서 현인(賢人)과 성인(聖人)은 중국 지식인들이 추구한 이상적인 인간상(人間像)이었기에 그들을 천지의 대행자로 본 것이다.

71) 위키 실록사전 「무차대회」 조 참조.

[199] 天不難做(하늘나라를 만드는 것은 어렵지 않다)

하늘나라를 만드는 것은 어렵지 않다. 다만 인인(仁人)과 군자(君子)로 재덕(才德)이 있는 자, 20~30명만 태어나게 하면 충분하다. 한 사람이 임금을 맡고, 한 사람이 재상을 맡으며, 한 사람이 총리가 되고, 그 밖의 사람들은 여러 지역의 총제(總制)와 무군(撫軍)을 맡으면 된다.

[原典] 天極不難做 只須生仁人君子有才德者 二三十人足矣 君一 相一 冢宰一 及諸路總制撫軍是也

[林譯] Is it very difficult for heaven [God] to bring peace to the world? I do not think so. All he needs to do is send into this world about two dozen great, upright men—one to be the king, one to be prime minister, one to be crown prince, and the rest to be provincial governors.

[贅言] 천극(天極)이란 백성들이 걱정 근심하지 않는 이상적인 사회이다. '小國寡民'은 노자가 생각하는 이상 사회로, 작은 땅에 적은 백성이 모여 사는 소박한 사회, 즉 무위(無爲)와 무욕(無慾)이 실현된 사회이다. 도가를 대표하는 노자는 큰 나라보다 나라가 작고 백성이 적은 소국 과민을 이상적으로 생각했다. 이런 나라에는 전쟁의 비참함이 없고, 정치인의 착취도 없으며, 정권이나 이익 때문에 싸우는 일도 없다. 사람들은 모두 자유롭고 평등하며 나름대로 풍족한 삶을 누린다. 노자는 땅을 넓히고 인구를 늘리려 했던 당시 제후들의 정책이 모든 재앙의 근본이라고 보았고, 인위적이고 억압적인 삶의 태도에서 벗어나 자연의 순리대로 살아가기를 바랐다.

[200] 擲陞官圖(승관도를 던지다)

天極 50×65cm

須彌山　13×63cm

235

승관도(陞官圖)[72]를 던지는 놀이에서 소중한 것은 덕에 있고, 꺼리는 것은 뇌물에 있다. 그런데 어찌하여 한 번 벼슬자리에 오르면, 문득 이 와는 서로 반대로 한단 말인가?

[原典] 擲陞官圖 所重在德 所忌在賕 何一登仕版 輒與之相反耶

[贊言] 예로부터 전승돼 온 놀이가 있다. 예를 들면, 그네타기, 연날리기, 널뛰기, 윷놀이, 쥐불놀이, 사방치기 등 민족의 정신적 가치관과 역사성을 길러주는 민속놀이이다. 중국의 전승 놀이인 승관도(陞官圖) 역시 유희(遊戲)이다. 유희(遊戲), 즉 놀이를 하는 이유는 무엇일까? '놀면서 배운다' 라는 옛말이 있듯이 어려서부터 놀이는 삶 자체이고 즐거움이며, 사회성을 고양하는 수단이 되기 때문이다. 어려서 배우는 것은 어른이 되어 실행하기 위한 것(幼而學 壯而行)이다.

[201] 物中三敎(물 가운데 3가지 가르침)

동물 가운데 3가지 가르침이 있다. 교룡·용·기린·봉황의 무리는 선비에 가깝고, 원숭이·여우·학·사슴의 무리는 신선에 가깝고, 사자·암소의 무리는 석가(釋迦)에 가깝다. 식물 가운데도 3가지 가르침이 있다. 대나무·오동나무·난초·혜초(蕙草)의 무리는 선비에 가깝고, 반도(蟠桃)·노계(老桂)의 무리는 신선에 가깝고, 연꽃·치자나무의 무리는 석가에 가깝다.

[原典] 動物中有三敎焉 蛟龍麟鳳之屬 近于儒者也 猿狐鶴鹿之屬 近于仙者也 獅子牸牛之屬 近于釋者也 物中有三敎焉 竹梧蘭蕙之屬 近于儒者也 蟠桃老桂之屬 近于仙者也 蓮花薝之屬 近于釋者也

72) 승관도(陞官圖): 쌍륙(雙六)과 비슷한 놀이기구의 하나로, 높고 낮은 벼슬의 이름을 종이 위에 나열해놓고 주사위를 던져 벼슬자리에 오르고 내리는 것으로 승부를 결정하는 놀이기구인데 윷놀이를 연상하면 된다. 윷놀이의 도개걸윷모 대신에 벼슬의 직책이 있어서 오르고 내리는 것에 따라서 승부를 짓게 된다.

[贅言] 사람과 사물 간에도 상친(相親)의 합(合)이 있다. 기린과 봉황은 전설상의 동물로 태평한 세상에서나 볼 수 있고, 학이나 사슴은 도가의 신선과 친압(親狎)하며, 사자와 암소는 불가의 지혜자로 나타난다. 고징후(高懲厚)의 〈詠菊〉 시에 "미초의 그윽하고 곧은 풍취는 바로 군자의 사람됨이라. 이러한 사람을 볼 수 없다면 다만 물건과 친할 뿐이네(微草幽貞趣 正猶君子人 斯人不可見 徒與物相親)."라고 하였다.

[202] 喻言人身(사람의 몸을 비유하여 말하다)

불씨(佛氏)는 이르기를, "일월이 수미산(須彌山)의 허리에 있다"고 했다. 과연 그렇다면 일월이 반드시 이 산을 두르고 가로로 행한 후에 가능한 것이다. 진실로 오르고 내리는데 반드시 산마루가 걸리는 것도 된다. 또 이르기를, "땅 위에 아누달지(阿縟達池)가 있고, 그 물이 4곳으로 흘러 나와 모든 인도(印度)로 들어 간다"고 했다. 또 이르기를, "지륜(地輪) 아래 수륜(水輪)이 되고, 수륜 아래 풍륜(風輪)이 되고, 풍륜 아래 공륜(空輪)이 된다"고 하였다. 나는 말하겠다. 이것은 모두 인신(人身)을 비유하여 말한 것이다. 수미산은 사람의 머리를 비유한 것이고, 일월은 두 눈에 비유하고, 지수사출(池水四出)은 혈맥이 유통하는 것에 비유하고, 지륜(地輪)은 이 몸에 비유하고, 물은 편익(便溺)이 되고, 바람은 설기(洩氣)가 되어 이 아래는 사물이 없는 것이다.

[原典] 佛氏云 日月在須彌山腰 果爾則日月必 是遶山橫行而後可 苟有升有降 必爲山巓所礙矣 又云 地上有阿縟達池 其水四出流 入諸印度 又云 地輪之下爲水輪 水輪之下爲風輪 風輪之下爲空輪 余謂 此皆喻言人身也 須彌山喻人首 日月喻兩目 池水四出喻血脈流通 地輪喻此身 水爲便溺 風爲洩氣 此下則無物矣

[贅言] 수미산은 불교의 우주관에서 세계의 중심에 있다는 상상의 산

이다. 우리나라에서는 사찰을 건립할 때 그 가람배치를 수미산을 중심으로 배치하는 경우가 많았다. 사찰에 들어서는 문인 일주문(一柱門)은 천상계를 넘어선 불지(佛地)를 향해 나아가는 자의 일심(一心)을 상징하고, 사천왕문은 수미산 중턱까지 올라왔음을, 불이문(不二門)에 도달하는 것은 수미산 꼭대기에 이르렀음을 상징하였다. 그리고 부처는 그 위에 있다고 하여 법당 안의 불단을 수미단(須彌壇)이라고 명명하였다. 또한 범종각(梵鐘閣)을 사천왕문과 불이문 사이에 세우거나 불이문 옆에 건립하는 까닭도 불전사물(佛殿四物: 범종·운판·목어·법고의 4가지 불구)을 울려서 수미산을 중심으로 한 모든 중생에게 불음(佛音)을 전하고자 하는 뜻에서이다.[73]

[203] 東坡和陶(소동파가 도연명에 화운하다)

소동파가 도연명의 시(詩)에 화운(和韻)하였으나 아직도 화운하지 못한 수십 수(首)의 시가 남아 있다. 내가 일찍이 동파의 시구를 모아 보충하려 했으나 운(韻)자가 갖추어지지 않아 그만두고 말았다. 예를 들어 〈責子(자식을 꾸짖다)〉시 가운데 "여섯과 일곱도 구분하지 못하고, 다만 배와 밤만을 찾는구나"라고 하였는데 '칠'(七)이나 '율'(栗)자는 모두 다 그 운(韻)이 없다.

[原典] 蘇東坡和陶詩 尙遺數十首 子嘗欲集坡句以補之 若于韻之弗備 而止 如責子詩中 不識六與七 但覓梨與栗 皆無其韻也

[贅言] 도연명(陶淵明)이 지은 〈責子〉시의 전문은 이러하다. "백발이 양 귀밑머리 덮으니 살갗도 다시는 充實하지 못하네. 비록 다섯 아들 있으나 모두 종이와 붓 좋아하지 않누나. 舒는 이미 열여섯 살 되었으나 게으르기 진실로 비할 데 없고 宣은 行年이 志學의 나이 되었으나

73) 한국민족문화대백과사전 「須彌山」조.

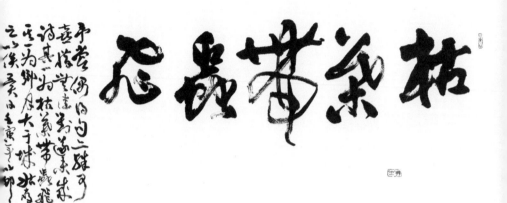

枯葉帶蟲飛　50×110cm

239

文學을 좋아하지 않으며 雍과 端은 나이 열세 살이나 여섯과 일곱도 알지 못하고 通이란 놈은 아홉 살 되었으나 단지 배와 밤만 찾누나. 天運이 진실로 이와 같으니 우선 잔 속의 술이나 올리라(白髮被兩鬢 肌膚不復實 雖有五男兒 總不好紙筆 阿舒已二八 懶惰故無匹 阿宣行志學 而不愛文術 雍端年十三 不識六與七 通子垂九齡 但覓梨與栗 天運苟如此 且進盃中物)."[74]

[204] 存之以俟(보존하여 기다리다)

나는 일찍이 짝이 될만한 시구를 얻어 또한 아주 기뻤지만, 알맞은 대구가 없는 것을 애석히 여겨 아직도 시로 완성하지 못하였다. 그 중 하나가 '고엽대충비'(枯葉帶蟲飛)이고, 그 중 하나가 '향월대우성'(鄕月大于城)이다. 잠시 보존하였다가 다른 날을 기다리리라.

[原典] 予嘗偶得句 亦殊可喜 惜無佳對 遂未成詩 其一爲枯葉帶蟲飛 其一爲鄕月大于城 姑存之以俟異日

[贅言] 고엽대충비(枯葉帶蟲飛) 아래에 후인이 맞춘 대구가 있어 달아둔다. 1,枯葉帶蟲飛 落花隨草舞 2,枯葉帶蟲飛 新花和路放 3,枯葉帶蟲飛 蟲葉自飄零 4,枯葉帶蟲飛 池花樹影落 5,枯葉帶蟲飛 靑草抱蛙眠 6,枯葉帶蟲飛 草木與蝶戰 7,枯葉帶蟲飛 碧水携魚游

[205] 琴心妙境(금심의 묘경)

'공산무인'(空山無人) '수류화개'(水流花開)의 두 시구는 금심(琴心)의 묘경(妙境)을 다한 것이요, '승고흔연'(勝固欣然) '패역가희'(敗亦可喜)의 두 시구는 바둑두기의 묘경(妙境)을 다한 것이요, '범수상전'(帆

74)『古文眞寶 前集』제2권 五言古風 短篇〈責子〉조.

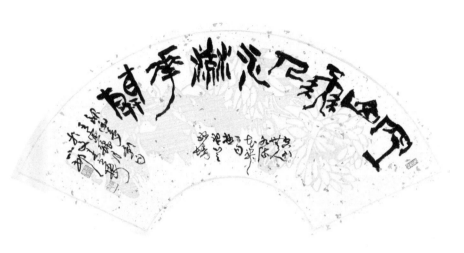

空山無人・水流花開　65×30cm

隨湘轉) '망형구면'(望衡九面)의 두 시구는 떠 있는 배의 묘경(妙境)을
다한 것이요, '호연이천'(胡然而天) '호연이제'(胡然而帝)의 두 시구는
미인(美人)의 묘경(妙境)을 다한 것이다.

[原典] 空山無人 水流花開 二句 極琴心之妙境 勝固欣然 敗亦可喜 二
句 極手談之妙境 帆隨湘轉 望衡九面 二句 極泛舟之妙境 胡然而天 胡然
而帝 二句 極美人之妙境

[贅言] 묘경(妙境)이란 불가사의(不可思議: 사람이 생각으로 미루어
헤아릴 수 없음)한 경계로 관법의 지혜로 볼 때 그 대상인 만법의 하나
하나가 모두 실상의 이치를 가지고 있는 것을 말한다. 『菜根譚·後集』
에 "사람의 마음에는 하나의 참된 경지가 있으니 거문고와 피리 소리
가 아니라도 저절로 편안하고 즐거워지며, 향을 피우거나 차를 마시지
않아도 저절로 맑고 향기로워지니 모름지기 생각을 맑게 하고 마음을
비워 걱정을 잊고 육체를 벗어나야 비로소 참된 경지에서 즐길 수 있으
리라(人心 有個眞景 非絲非竹 而自恬愉 不烟不茗 而自淸芬 須念淨境空
慮忘形釋 纔得以游衍其中)."고 하였다.

[206] 所受所施(받는 것과 베푸는 것)

거울이나 물의 그림자는 받는 것이다. 해와 등불의 그림자는 베푸는
것이다. 달이 그림자가 있는 것은 하늘에 있는 것은 받는 것이요, 땅에
있는 것은 베푸는 것이다.

[原典] 鏡與水之影 所受者也 日與燈之影 所施者也 月之有影 則在天者
爲受 而在地者爲施也

[贅言] 한자 '受' 자의 자원은 가운데 물건을 두고 두 손이 주고 받는
모습으로 그려져 있다. '受' 라는 의미 속에 이미 '授受' 의 의미가 모두
담긴 것이다. '施' 의 자원은 깃발 언(㫃)과 어조사 야(也)로 이루어져

있다. 언(㫱)은 부족의 상징인 '깃발'을 의미하고 야(也)는 '여성의 생식기'를 상징적으로 그린 것(『說文』'也 女陰也')이다. 즉 땅의 지배자인 여성의 자궁은 무한한 번식과 베풂을 의미한다. 자연이 인간에게 한없이 베푸는 존재라면, 인간은 자연에게 어떠한 존재일까?

[207] 水之爲聲(물의 소리)

물의 소리는 4가지가 있다. 폭포 소리가 있고, 흐르는 샘물 소리가 있고, 여울물 소리가 있고, 도랑물 소리가 있다. 바람의 소리는 3가지가 있다. 소나무가 바람에 흔들리는 소리가 있고, 가을 낙엽이 달랑거리는 소리가 있고, 물결치는 소리가 있다. 비의 소리는 2가지가 있다. 오동잎이나 연꽃잎 위의 소리가 있고, 처마에 맺어 떨어지는 낙숫물이 대통 속으로 이어지는 소리가 있다.

[原典] 水之爲聲有四 有瀑布聲 有流泉聲 有灘聲 有溝澮聲 風之爲聲有三 有松濤聲 有秋葉聲 有波浪聲 雨之爲聲有二 有梧葉荷葉上聲 有承簷溜竹桶中聲

[林譯] There are four kinds of noise made by water: in a cataract, in a spring, over rapids, and in ditches. Three kinds of noise made by winds: those of "pine surfs"(the whistle of winds over pine forests as heard from a distance), of autumn leaves, and of waves. Two kinds of noise made by rains: that of drops on plane leaves and lotus leaves, and of rain water coming down drainpipes into bamboo pails.

[贅言] 소리라는 한자는 크게 '聲'과 '音'이 있으며 이 둘의 차이에 대하여 허신은 『설문해자』에서 聲은 "소리이다. 耳를 따르고 경(殸)성이다. 殸은 주문의 경쇠 경(磬)이다. 음은 서와 영의 반절로 '성'이다(音也 从耳殸聲 殸籒文磬 書盈切聲). 라고 하여 만물이 서로 부딪혀 귀

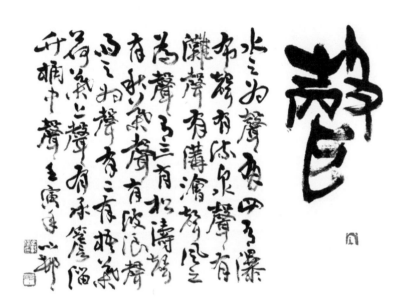

聲 50×70cm

에 들리는 것이니 단순하여 곡절과 음향이 없는 것이라 하였으며, 音에 대하여는 단옥재가 『설문해자주』에서 "음은 사람이 내는 소리이다. 내심의 상에서 생겨나 절주와 선율로 표출되어 나오는 것을 일컬어 음이라 한다(音人声 生于内心的相象 在外形成节奏旋律 称之为音)."고 하였다. 음이란 인간의 마음속에서 발생하여 그 가락이 밖으로 표출되어 나오는 것이니, 즉 聲은 귀에 들리기만 할 뿐 가락이 없는 것이며 音은 소리 속에 절차와 법칙을 갖춘 것이라는 의미이다. 새나 짐승들도 소리를 알지만, 소리에 가락을 맞출 줄 모른다는 점에서 『樂記』는 말한다. "소리만 알고 음절을 알지 못하면 금수이다(知聲 不知音者 禽獸是也)." 라고.

[208] 錦繡譽之(비단에 견주어 칭찬하다)

문인(文人)들은 매양 부자들을 우습게 여기고 박대하기를 좋아하지만, 그러나 좋은 시문(詩文)에 대해서는 이따금 금옥(金玉)이나 주기(珠璣), 금수(錦繡)에 견주어 칭찬해 주니 또 어째서인가?

[原典] 文人每好 鄙薄富人 然於詩文之佳者 又往往以金玉珠璣 錦繡譽之 則又何也

[林譯] Scholars often jeer at the rich. Then when they praise a piece of composition, why do they compare it to gold, jade and gems, and brocade?

[贅言] '文人'이란 용어는 송대 '士'라는 관료층과 송대 사회를 주도적으로 이끌었던 문필계층의 삶의 지향과 관계된 말이다. 당시 문인들은 자신의 사적 공간에서 필묵에 의지해 그들 마음에 내재한 흥취를 드러내고자 하였으며 이러한 예술적 지향은 그들의 정신을 구원하기 위한 하나의 방편이었다. 문인들은 시·문·서화 속에서 그 즐거움을 찾았으

며, 그 즐거움은 벼슬이나 권력, 재물 등과는 거리를 둠으로써 물질적 차원으로부터 벗어나 지적 자만심을 고취하는 수단이 되었기 때문 아니겠는가!

[209] 能閒能忙(바쁨과 한가함)

능히 세상 사람이 바삐 여기는 것을 등한히 하는 사람이라야 바야흐로 세상 사람이 등한히 하는 바에 바쁠 수 있다.

[原典] 能閒世人之所忙者 方能忙世人之所閒

[林譯] Only those who take leisurely what the people of the world are busy about can be busy about what the people of the world take leisurely.

[贅言] 세상 사람이 바삐 여기는 것이 무엇일까? 우리가 흔히 말하는 '성공한 삶'이란 물질적 부(富)와 사회적 명예(名譽), 그리고 권력(權力)이 행복의 선행조건이 된다. 하지만 부와 명예 권력을 가졌다 하여 성공한 삶이라고 말할 수 있을까? 시인인 랄프 왈도 에머슨(Ralph Waldo Emerson)은 자신의 저서 『무엇이 성공인가』에서 "세상을 조금이라도 살기 좋은 곳으로 만들어 놓고 떠나는 것. 한때 이곳에 살았음으로 단한 사람의 인생이라도 행복해지는 것" 이라는 말은 시사하는 바가 있다. 나로 인해 누군가가 행복해지기 위해서는 나로부터 나다움을 찾아야 하리라!

[210] 論事不謬(일을 논함에 어긋나지 않는다)

먼저 경서(經書)를 읽고, 뒤에 사서(史書)를 읽으면, 일을 논하는 데 성현(聖賢)이라도 틀리지 아니하고, 이미 사서(史書)를 읽고, 다시 경

先讀經後讀史則
論事不謬課子云賢玩
讀史後讀經則觀其
不徒為章句
一鄉

讀經史　50×100cm

서(經書)를 읽으면, 책을 봄에 한갓 구절에 얽매이지 않을 것이다.

[原典] 先讀經後讀史 則論事不謬于聖賢 旣讀史後讀經 則觀書不徒爲章句

[林譯] First study the classics, then history. Then one has a deeper central point of view. Then one can go back to the classics again, when one will not be satisfied with merely beautiful phrases.

[211] 居城市中(성 안에 살다)

성안에 살더라도 그림으로써 산수를 삼고, 분재로써 정원을 삼고, 서적으로써 벗을 삼는 것이 마땅하다.

[原典] 居城市中 當以畵幅當山水 以盆景當苑圃 以書籍當朋友

[林譯] A man living in the city must make scrolls of painting serve as a natural landscape, have flower arrangements in pots serve as a garden, and have books serve as his friends.

[贅言] 『菜根譚·後集』에 "욕심을 덜고 덜어 꽃을 가꾸고 대를 심어 이 몸 그대로 오유(烏有)선생으로 돌아가리니 시비를 잊고 향을 사르고 차를 다리며 모두를 나 몰라라 하리라(損之又損栽花種竹 儘交還烏有先生 忘無可忘 焚香煮茗 總不問白衣童子)." 물욕을 버리면 성안에 살더라도 무상의 세계에 접할 수 있으니 자연의 벗이 될 수 있다.

[212] 良朋始佳(어진 벗을 얻는 것이 좋다)

시골에 살려면 모름지기 어진 벗을 얻어야 좋은 것이다. 농부나 나무꾼처럼 겨우 오곡(五穀)이나 구분하고 흐린 날, 갠 날이나 헤아릴 줄 아는 자는 오래되고 또 자주 왕래하면 싫증을 면치 못한다. 벗 가운데에

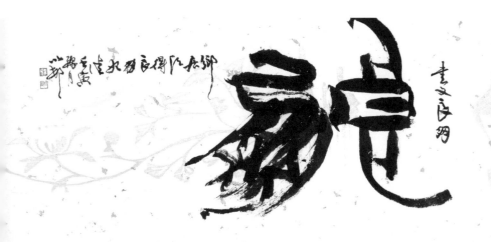

良朋 20×49cm

는 또한 마땅히 시(詩)에 능한 사람을 제일로 삼고, 담론에 능한 자를 다음으로 삼고, 서화에 능한 자를 다음으로 삼고, 노래에 능한 사람을 그 다음으로 삼으며, 술 접대를 잘하는 사람이 그 다음이다.

[原典] 鄕居須得良朋始佳 若田夫樵者 僅能辨五穀 而測晴雨 久且數 未免生厭矣 而友之中 又當以能詩爲第一 能談次之 能畵次之 能歌又次之 解觴政者又次之

[林譯] It is necessary to have good friends when living in the country. One can get tired of the peasants who talk only of the crops and the weather. Among friends, those who write poetry are the best; next, those good at conversation; next, those who paint; next, those who can sing; and lastly, those who can play wine games.

[贅言] 벗 붕(朋)의 자원은 조개를 실에 꿰어 한 쌍으로 늘어뜨린 모양으로 나란히 계속된다는 뜻에서 '벗'이나 '한패'의 뜻이 되었다. 흔히 이해나 주의 따위를 함께 하는 사람끼리 뭉친 동아리를 붕당(朋黨), 한 패를 이룬 무리를 붕도(朋徒), 함께 어울려 시를 짓는 벗을 시붕(詩朋), 품격이 높은 벗을 고붕(高朋), 서로 믿는 벗을 신붕(信朋), 손님으로 대접하는 벗을 빈붕(賓朋), 서로 마음이 통하는 벗을 심붕(心朋), 친한 벗을 친붕(親朋) 혹은 양붕(良朋)이라 말한다. 도연명(陶淵明)의 〈停雲〉이라는 시에 "뭉게뭉게 구름이 머물더니 자욱하게 때마침 비가 내리네. 세상이 온통 깜깜하더니 평탄한 길조차 막혀 버렸네. 조용히 동헌에 쪼그리고서 홀로 막걸리나 마실 수밖에. 좋은 친구 아득히 멀리 있으니 머리를 긁적이며 한동안 서성대네(靄靄停雲 濛濛時雨 八表同昏 平路伊阻 靜寄東軒 春醪獨撫 良朋悠邈 搔首延佇)."하였고, 중장통(仲長統, 179~220)의 낙지론(樂志論)에도 "...좋은 벗들 모여서 술과 안주에 즐거워하고 기쁘고 좋은 날 양과 돼지로 제사를 받든다. 밭과 동산 거닐어 보고 숲속에서 놀기도 하며 맑은 물로 씻기도 하고 서늘한 바람을 따라가기도

하며 물에 노는 잉어를 낚기도 하고 높이 나는 기러기에 주살을 던져 보고 제단 아래 바람 쐬고 시 읊으며 돌아온다(...良朋萃止則陳酒肴以娛之 嘉時吉日 則烹 羔豚以奉之 躑躅畦苑 遊戲平林 濯淸水 追涼風 釣游鯉 弋高鴻 諷於舞雩之下 詠歸高堂之上)."고 말하며 벗과 더불어 사는 전원생활의 낙도를 노래하였다.

[213] 鳥中伯夷(새 중의 백이)

옥란(玉蘭)은 꽃 중의 백이(伯夷)이고, 해바라기는 꽃 중의 이윤(伊尹)이며, 연꽃은 꽃 중의 유하혜(柳下惠)이다. 학은 새 가운데 백이(伯夷)이고, 닭은 새 가운데 이윤(伊尹)[75]이며, 꾀꼬리는 새 가운데 유하혜(柳下惠)[76]이다.

[原典] 玉蘭花中之伯夷也 葵花中之伊尹也 蓮花中之柳下惠也 鶴鳥中之伯夷也 鷄鳥中之伊尹也 鶯鳥中之柳下惠也

[贊言] 학은 고고함의 상징이다. '고고하다'라는 의미의 고상할 학(寉)자와 새 조(鳥)자를 결합한 형성자이다. 학의 상징적 의미는 간절한 바람을 이르는 학망(鶴望), 고상한 기품을 가진 사람을 이르는 운중백학(雲中白鶴), 벼슬을 버리고 강호에 묻혀 사는 사람을 뜻하는 한운야학(閑雲野鶴) 등이 있다. 목은 이색(李穡)이 "바람 따라 구름그림자 이리저리 흐르듯 우연히 산속에서 학과 함께 짝하였네. 홀연히 한서 펴니 기호 같다가 주나라 곡식 사양하는 이제와도 같네(隨風雲影自東西 偶向山中

75) 이윤(伊尹): 은(殷)나라 건국 초기의 이름난 재상(宰相)으로, 탕(湯)임금을 도와 하(夏)나라의 걸(桀)을 멸망시키고 천하를 평정시켰다. 탕임금이 그를 존경하여 아형(阿衡)으로 불렀다.

76) 유하혜(柳下惠): 주(周)나라 시대 노(魯)나라의 현자(賢者)이다. 성(姓)은 전(展), 이름은 획(獲)이다. 무도(無道)한 임금이거나 미관말직이라고 해도 가리지 않고 벼슬을 하면서 스스로는 더럽히지 않고 자신의 능력을 발휘하였다.

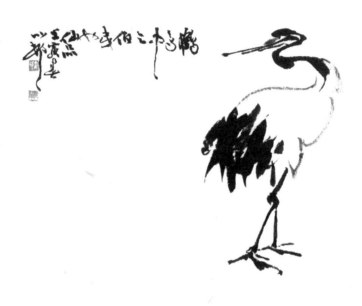

鶴 37×44cm

伴鶴棲 忽被漢書如綺皓 却辭周粟似夷齊)." 하였는데 학과 같은 자신이 기리계나 백이 숙제와 같다고 한데서 학의 상징적 의미를 알 수 있다.

[214] 蠹魚蜘蛛(좀벌레와 거미)

그 죄가 없는데도 헛되게 악명(惡名)은 받는 것은 두어(蠹魚: 좀벌레)이고, 그 죄가 있는데도 항상 높고 깨끗한 말을 듣는 것은 지주(蜘蛛: 거미)이다.

[原典] 無其罪而虛受惡名者 蠹魚也 有其罪而恒逃淸議者 蜘蛛也

[贅言] 박세당(朴世堂)의 〈책벌레(蠹魚)〉라는 시에 "책벌레 몸뚱이는 책 속에서 살아가니 여러 해를 글자 먹어 눈이 문득 밝아졌네. 그래봤자 미물인데 누가 알아주겠나 경전 훼손의 누명 덮어쓰기 딱이로구나 (蠹魚身在卷中生 食字年多眼暫明 畢竟物微誰見許 秪應終負毀經名)." 아! 책을 훼손한 죄 무엇으로 물을꼬!

[215] 至神奇化(신기함이 변화하다)

썩어서 냄새나는 것이 변화하여 신기(神奇)한 것이 되는 것은 간장, 청국장, 금즙(金汁: 인분)[77] 등이다. 신기하던 것이 변화하여 냄새나고 썩는 것은 만물이 모두 다 그러하다.

[原典] 臭腐化爲神奇 醬也 腐乳也 金汁也 至神奇化爲臭腐則是物皆然

[贅言] 한국인의 언어에서 '냄새'와 '향기'는 구별된다. 한쪽이 경멸의 언어라면 다른 한쪽은 찬양의 언어이기 때문이다. 문자학적으로 볼 때 냄새 취(臭)는 '개 코'를 의미하고 향기(香氣)는 '밥에서 피어오르는

77) 금즙(金汁): 사람의 변을 이르는 말인데, 옛날에는 사람의 똥물을 받아서 태형(笞刑)으로 인하여 멍들은 부위에 약으로 발랐다.

김'을 의미한다는 점에서 냄새가 일반적이고 보편적이라면 향기는 특정한 것을 의미한다. 냄새든 향기든 이를 인지하는 것은 후각(嗅覺)이다. 『실용적 관점에서의 인간학』에서 칸트는 "생물의 감각 중 가장 천박하면서 없어도 되는 감각은 후각이다." 라고 하였지만 인간의 가장 근원적 감각인 후각이 느끼는 바에 따라 의식주와 인간 선택의 기준이 달라진다는 점에서 본다면 동의하기 어려운 명제이기도 하다.

[216] 黑與白交(검은 것과 흰 것이 뒤섞이다)

검은 것과 흰 것이 뒤섞이면 검은 것은 능히 흰 것을 더럽히지만, 흰 것은 능히 검은 것을 가리지 못한다. 향기로운 것과 냄새나는 것이 뒤섞이면 냄새는 능히 향기를 이기지만, 향기는 능히 냄새를 대적하지 못한다. 이러한 것은 군자(君子)와 소인(小人)이 서로를 공격하는 대세(大勢)이다.

[原典] 黑與白交 黑能汚白 白不能掩黑 香與臭混 臭能勝香 香不能敵臭 此君子小人 相攻之大勢也

[林譯] Black can besmirch white and a bad odor wipe out a fragrance easily, but not vice versa. This is what happens when a gentleman is confronted by a cad or a sneak.

[贅言] 사람, 강아지, 시궁창, 비누, 장미... 모든 사물에는 냄새가 있다. 진리, 정의, 자유, 윤리, 도덕, 생각... 추상적인 개념들에는 냄새가 없다. 하지만 냄새 없는 것들이 냄새 있는 것들을 지배한다. 그것도 영원히 지배한다. 냄새 없는 것들은 냄새 있는 것에 의해 만들어진 것들이다. 냄새 있는 사람에 의해 만들어진 냄새 없는 것들이 냄새 있는 모든 것들을 통제하고 구속하고 제약하는 세상이 되고, 그 모든 냄새 없는 것들의 총체가 냄새 있는 것을 지배하는 시스템을 냄새 있는 사람은 문

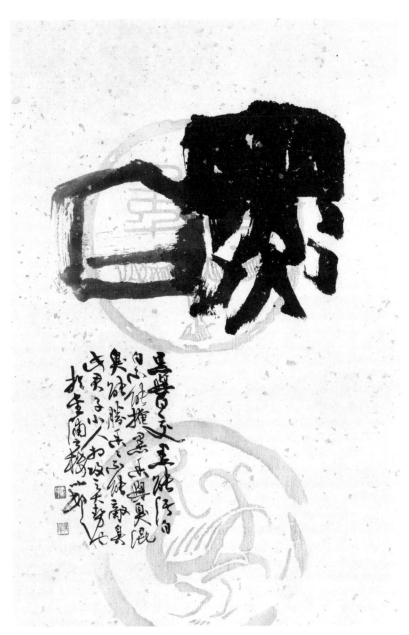

黑白 48×32cm

명이라 칭한다. 이것은 말하자면 마음 없는 것들이 마음 있는 것들을 지
배하며, 심장 없는 것들이 심장 있는 것들을 통제하고, 생각 없는 것들
이 생각 있는 것들을 구속하는 것과 동일한 이치이자 개념이다. 〈향수,
어느 살인자의 이이기 중에서 / 쥐스킨트〉

[217] 恥之一字(부끄러움이라는 한 글자)

치(恥), 한 글자는 군자(君子)를 다스리는 까닭이요, 통(痛), 한 글자
는 소인(小人)을 다스리는 바이다.

[原典] 恥之一字 所以治君子 痛之一字 所以治小人

[林譯] Remind a gentleman of shame and threaten a sneak with pain.
It always works.

[贅言] 부끄러울 치(恥)자가 군자를 다스린다 함은 『孟子·盡心上』편
에서 말한 "사람은 부끄러워하는 마음이 없어서는 안 된다. 부끄러워하
는 마음이 없음을 부끄럽게 생각한다면, 진정 부끄러워할 것이 없게 될
것이다(人不可以無恥 無恥之恥 無恥矣)."라는 말에서 그 근거를 찾을
수 있다. 반면 아플 통(痛)이 소인을 다스린다 함은 『東醫寶鑑』에 "서
로 通하지 못하면 痛한다"는 말과 같이 소통(疏通)을 하지 못하는 소인
배에게는 고통(苦痛)이 약이라는 말로 볼 수 있지 않을까?

[218] 不能自照(능히 스스로를 비추지 못하다)

거울은 능히 스스로 비추지 못하고, 저울은 능히 스스로 저울질하지
못하며, 칼은 능히 스스로 공격하지 못한다.

[原典] 鏡不能自照 衡不能自權 劍不能自擊

[贅言] 가수 김국환이 부른 노래 가운데 〈타타타〉가 있다. 산스크리트

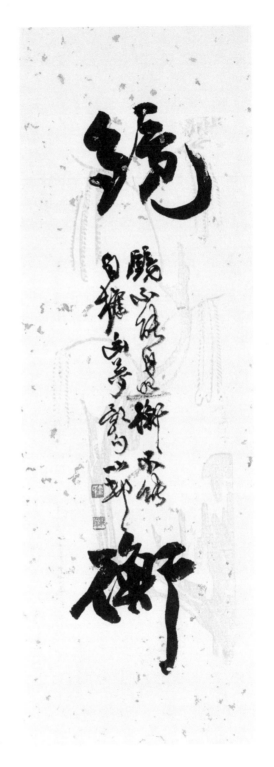

鏡·衡 58×19cm

어로 타타타(तथाता, tathātā)는 '있는 그대로의 것', '꼭 그러한 것'을 의미하며 한자로는 진여(眞如)로 번역된다. '내가 나를 모르는데 넌들 나를 알겠느냐'라는 노랫말로 시작되는 다소 냉소적인 이 가사 속에는 나도 내 마음을 잘 알지 못한다는 자성 어린 반성도 숨어있다. 즉 내 눈으로 눈썹을 보지 못한다(目不見睫)는 말과 같다. 소크라테스의 제자 플라톤이 쓴 『소크라테스의 변론』이라는 책에는 너무도 유명한 말 '너 자신을 알라'(gnothi seauton)는 말이 있다. "자신의 마음을 이해하는 자는 강한 사람이며, 남의 마음을 이해하는 자는 지혜로운 사람이다"라고 노자 또한 설파하였다.

[219] 窮而後工(궁한 뒤에 교묘해진다)

고인(古人)이 이르기를, "시(詩)는 반드시 궁한 뒤에 교묘해진다"고 했다. 대개 궁하면 언어를 깊게 느끼어 탄식하는 것이 많아지므로 다른 사람에게 좋게 보이기가 쉬운 것일 뿐이다. 부귀한 가운데 있는 사람은 가난을 걱정하거나 천함을 탄식할 수 없으므로 말하는 바가 바람·구름·달·이슬 등에 지나지 않을 따름이니 어찌 아름다운 시를 얻을 수가 있겠는가? 진실로 변화하고 싶다면, 밖으로 여행을 떠나 보는 것이 한가지 방법이다. 문득 보이는 산천풍토와 물산 인정을 가지고 혹 전쟁 후의 화(禍)를 당한 모습이나 혹 가뭄·홍수의 재해가 난 뒤에 두게 되면 어느 것이라도 시 속에 넣지 않을 수 없는 것이다. 다른 사람의 궁한 근심을 빌어다가 나의 시(詩)에 이를 제공한다면 시 또한 반드시 궁함을 기다린 뒤에야 공교로워지는 것은 아니다.

[原典] 古人云 詩必窮而後工 蓋窮則語多感慨 易於見長耳 若富貴中人 旣不可憂貧歎賤 所談者 不過風雲月露而已 詩安得佳 苟思所變 計惟有 出遊一法 卽以所見之山川風土 物産人情 惑當瘡痍兵燹之餘 或値旱澇災

褪之後 無一不可寓之詩中 借他人之窮愁 以供我之咏歎 則詩亦不必待窮而後工也

[林譯] The ancient people say: "A man becomes a better poet after he has tasted poverty." That is because from poverty and hardships, one gains depth and experience. People who are rich and well-to-do do not taste all aspects of life, and they can only write about the winds and the clouds, and the moon and the dew. As a substitute for personal experience, they might go about and watch the sufferings of the common people, especially in times of war and famine and in that way acquire a vicarious experience of life.

[贅言] 김려(金鑢)는 「鄭農塢詩集序」에서 다음과 같이 말했다. "구양수(歐陽修)가 매성유(梅聖俞)의 시를 논하면서 궁하면 시가 더욱 뛰어나다고 여겼고, 황산곡(黃山谷)은 두보(杜甫)의 시를 논하면서 늙어갈수록 시가 더욱 좋아진다고 보았다. 그러나 나는 홀로 궁하다고 해서 좋아지거나 늙어갈수록 좋아지지는 않는다고 생각한다. 다만 뛰어난 자만이 더욱 뛰어나게 되는 것이다. 왜 그런가? 내가 삼당(三唐) 아래로 송원명청(宋元明淸) 및 우리나라 문인의 시집에 이르기까지 거의 수십 백 종을 살펴보니, 궁한 사람은 더욱 구슬펐고, 늙은 사람은 더욱 거칠고 졸렬해서 좋은 것이 거의 드물었다. 이로써 볼진대 오직 뛰어난 자만이 뛰어나게 될 수 있고, 궁함이 반드시 사람을 뛰어나게 하지도 못하고, 늙음이 반드시 사람을 뛰어나게 하지도 못함이 분명하다(歐陽永叔論梅都官詩 以爲窮而益工 黃魯直論杜子美詩 以爲老益工 談者皆曰至言 而前輩以孟貞曜比聖俞 陸渭南配少陵 然子獨以爲非窮而能工 老而能工 直工者益工也 何則余閱三唐以下至宋元明淸及我東人詩集 幾數十百種 其窮者益酸寒 老者益蕪拙 而其工者幾希 由是觀之 惟工者可工 而窮不必工人 老不必工人也明矣)." 고려 때 목은 이색(李穡)이 지은 시

는 이러하다. "시가 사람을 궁하게 할 수 없듯 궁한 이의 시는 좋은 법이라. 내 가는 길 지금 세상과 맞지 않으니 괴로이 광막한 벌판을 찾아 헤맨다. 얼음 눈이 살과 뼈를 에이듯 해도 기꺼워 마음만은 평화로웠지. 옛 사람의 말을 이제야 믿겠네. 빼어난 시구는 떠돌이 窮人에게 있다던 그 말(非詩能窮人 窮者詩乃工 我道異今世 苦意搜鴻悃 氷雪礪肌骨 歡然心自融 始信古人語 秀句在羈窮)."

[참고문헌]

關口眞大 著, 李永子 譯, 『禪宗思想史』, 文學生活社, 1987

谷衍奎 編, 『漢字源流字典』, 華夏出版社, 2003

金敬琢 譯註, 『老子』, 玄岩社, 1978

김소월 지음, 『진달래꽃』, 알에이치코리아, 2020

金學智 著, 『書法美學談』, 華正書局, 中華民國78年(1989)

김훈, 『현의 노래』, 생각의 나무, 2004

陸宗達 著, 金槿 譯, 『說文解字通論』, 啓明大學校出版部, 1986

閔祥德 著, 『서예란 무엇인가』, 중문, 1992

朴羽步 著, 『고요한 밤에』, 五星出版社, 1970

서울특별시교육위원회, 『오늘의 명상』, 농원문화사, 1986

蘇東坡 지음, 조규백 譯註, 『蘇東坡詞選』, 문학과 지성사, 2007

宋明信 著, 『中國書藝理論史』, 墨家, 2011

오성수 지음, 『한시를 알면 중국이 보인다2』, 청동거울, 2002

원불교100년기념성업회, 『圓佛敎大辭典』 2013, 〈http://www.won100.org/〉

이은윤 지음, 『禪詩 깨달음을 얻다』, 동아시아, 2008

이종묵, 『글로 세상을 호령하다』, 김영사, 2010

日陀 編譯, 『禪 三昧로 가는 길』, 海印寺出版部, 1991

張潮 著, 段干木明 譯註, 『幽夢影』, 黃山書社, 2011

張潮 著, 劉如溪 点評, 『幽夢影』, 靑島出版社, 2010

張潮 주석수 지음, 정민 옮김, 『내가 사랑하는 삶』, 太學社 2001

張潮 지음, 朴良淑 解譯, 『幽夢影』, 自由文庫, 1997

정민 著, 『스승의 玉篇』, 마음산책, 2007

車相轅 張基槿 共著, 『故事名言名句事典』, 平凡社, 1976

최병규, 『장조의 유몽영에 나타난 미인관』, 인문학연구 제53집

파트리크 쥐스킨트 著, 강명순 역, 『향수, 어느 살인자의 이야기』, 열린책들, 2000

한국국제기드온협회, 『신약전서와 시편 잠언』

韓龍得 譯註, 『莊子』, 弘新文化史, 1983

洪自誠 原著, 황영주 역주, 『채근담』, 明文堂, 1975

黃山文化書院編, 『莊子與中國文化』, 安徽人民出版社, 1990

이촌 김재봉 쓴

유몽영(幽夢影)

印刷日 | 2022년 10월 16일
發行日 | 2022년 10월 26일
著　者 | 張　潮
編　譯 | 金載俸
編　輯 | 月刊書藝 . 美術文化院
　　　　서울시 종로구 인사동4길 17, 건국관 105호
　　　　Tel. 02-730-4949

값 30,000원